高职高专产教融合艺术设计系列教材

色彩与设计色彩（第3版）

席跃良／主编

清华大学出版社

北京

内 容 简 介

本书以设计色彩基础教学为中心,讲述色彩与设计色彩的基本知识以及训练技法,突出设计专业方向与应用型教育特色,着重对学生艺术表达能力、审美判断能力和创造性思维能力的培养。全书分7章,从内容上大体可以划分为三部分:第一部分包括第1~3章,介绍了色彩的基本理论,含色彩学基础理论及写生色彩、设计色彩的原理;第二部分包括第4、5章,介绍了色彩写生训练相关的内容,含静物、风景与人物写生的步骤与表现方法;第三部分包括第6、7章,介绍了设计色彩应用性训练相关的内容,主要从视觉类专业(平面设计)及空间类专业(环境、产品、服装设计等)的应用方向进行训练步骤与方法的表现分析。

本书可作为职业本科院校和高等职业院校艺术设计专业的教材,也可作为艺术设计爱好者的参考书。

图书在版编目(CIP)数据

色彩与设计色彩/席跃良主编. —3版. —北京:清华大学出版社,2021.3(2025.2重印)
高职高专产教融合艺术设计系列教材
ISBN 978-7-302-57407-1

Ⅰ. ①色… Ⅱ. ①席… Ⅲ. ①色彩学—高等职业教育—教材 Ⅳ. ①J063

中国版本图书馆 CIP 数据核字(2021)第 021166 号

责任编辑:张龙卿
封面设计:范春燕
责任校对:袁 芳
责任印制:刘 菲

出版发行:清华大学出版社
 网 址:https://www.tup.com.cn,https://www.wqxuetang.com
 地 址:北京清华大学学研大厦 A 座 邮 编:100084
 社 总 机:010-83470000 邮 购:010-62786544
 投稿与读者服务:010-62776969,c-service@tup.tsinghua.edu.cn
 质量反馈:010-62772015,zhiliang@tup.tsinghua.edu.cn
 课件下载:https://www.tup.com.cn,010-83470410
印 装 者:小森印刷(北京)有限公司
经 销:全国新华书店
开 本:210mm×285mm 印 张:13 字 数:392 千字
版 次:2006 年 1 月第 1 版 2021 年 5 月第 3 版 印 次:2025 年 2 月第 4 次印刷
定 价:79.00 元

产品编号:091840-01

《色彩与设计色彩》是"十一五"国家级规划教材,是席跃良负责的教育部 2005 年国家精品课程"色彩"的主教材。本书自 2006 年首版、2012 年再版以来,共印刷 9 次,发行 3 万多册,受到了全国各地艺术设计院校、专业师生连年不断的选用,也得到了高校图书馆、资料室及其他社会机构的关爱和青睐,许多院校还将其作为考研、专业考评、培训等方面的指定教材;在毕业设计、论文撰写中,本书的许多章节被大量地引用。

根据各地院校、师生在教材选用中的实际情况反馈,以及为使本书的内容更新颖,更精练,更适合教学实际,第 3 版中做出了如下修订。

第一,在第 3 版修订中,认真考虑了知识点的前后关系、先进性和可操作性等因素,使内容更为紧凑。比如,第 2 版中 7.2.2 小节与第 6 章相关段落表述重复,因此进行了删除。

第二,在第 3 版修订中,除了经典性、历史性、代表性的插图外,对相关章节的插图及书后的部分附图作了更新,这些图片大多数是从国内外最新资料中选取的,有些作者署名因一时无法查找而未作标明,在此致歉。

第三,第 3 版的理论内容在保持原书本来面目的基础上进行了局部的改动,删除了一些不适用的小节、段落。

第 3 版修订中,仍然保持原教材内容的广泛适用性、可选择性等优势,将进一步接受广大院校师生、读者的实践检验。

"色彩"课程是设计学各类艺术设计专业教学的基础课和主干课程,是一门培育学生艺术基本功,培养学生艺术表达能力,训练学生现代审美判断能力和创造性思维能力的必修课程。事实上,它一直以来是美术教学、艺术设计教学基础中的主要课程,本书正是为了满足大量的课程教学需要而编写的。

多年来,编者一直从事色彩课程的教学、研究、创作、设计实践工作,积累了较多的资料,也有较多的教学积淀。在长年累月的色彩教学中发现,相关色彩教育的教材、书籍非常多,而真正适合这门课程教学且拿来就能用的教材却非常缺乏,尤其在艺术学提升为一级学科后,许多理论观念、思辨方法、表现技法还有待于不断完善,目前许多教材理念上显得有些滞后,不太适用,这些书要么是绘画性较强的"纯艺术色彩",要么是摒弃了"纯艺术"的"设计色彩",无法达到理想的教学效果。为此,我们结合多年的教学经验,从学制、课时、学生素质和实际需求出发,综合大量素材,完成了本书第 3 版的修订工作,相信通过 "修订—实践—再修订—再实践"的循环往复,一定会使这本书更实用。

本书结合艺术设计的应用型特色,系统讲解色彩艺术的基本理论和色彩写生训练技法、设计专业方向训练技法等方面的课题,加强了示范性分析和课题设计。全书共分 7 章,可归纳为三个方面:一是色彩与设计色彩的基本原理;二是写生训练表现技法,从静物、风景与人物的写生训练中培养学生的基本造型能力;三是与艺术设计衔接的设计色彩训练,从专业方向出发,分视觉(平面)与空间(环境、产品等)两大类型,全面帮助学生提高色彩知识和表现技能。

在本书编写中，三个版次全部由席跃良修订完成，另外得到了番禺职业技术学院艺术设计学院、上海杉达学院领导及老师们的支持，特别感谢张来源、徐飞、席涛、李珠志、李鸿明等多位色彩老师及梁文彬、黄理凤、黎瑞欢、卢智昊、黄晓云、陈小莹、蔡丹薇、李天冲、何婉华、容志安、李思、莫建兴、阮宇杰等同学提供的作品图片和给予的大量的、具体的帮助。另外，本书从相关资料中收集了有关作者的不少作品，在此也一并致谢，感谢他们为本书所做的努力。

编　者

2021 年 1 月

目　录

色彩与设计色彩（第 3 版）

色彩与设计色彩（第3版）

第 1 章
色彩的形成原理

本章要点：

1676 年，艾萨克·牛顿（1643—1727）将白色太阳光分离成光谱，发现了色彩存在和产生的本质原理。但科学的发现仅仅是解释现象，揭示真理，与艺术创造乃至凭借感情驱动的艺术表现还相去甚远。理论色彩学属于自然科学的范畴，它揭示的是自然规律及其真理。艺术色彩学也可称之为"色彩技法理论"，是一门以社会科学为主，并兼具自然科学特色的综合性学科，它在科学理论指导下，研究以艺术学为主的艺术和设计的创作规律。

1.1 色彩的基本概念

色彩是一种全世界通用的视觉语言，是人类最敏感的一种信息，人人都有偏爱色彩的心理。色彩较之图、文对于人的心理影响更为直接，具有感性的识别性能。当色彩应用到绘画设计时，它成为艺术的语言。现代设计对色彩的应用上升到"色彩行销"的策略高度，成为商品促销、品牌塑造的重要手段。色彩通过视觉传达包括文化、种族、地位、特征、意识、情感、秉性等各种有形与无形的信息，现代人以色彩表达更加广泛和更深层次的含义。

1.1.1 认识色彩艺术的规律

色彩是一种以绘画、设计概念为先导的造型形式，是以艺术与设计为目的而进行的各种色彩写生、色彩研究和

色彩实践活动。在过去很长一段时期内的色彩教学中，沿用了造型学科的教学内容与教学方法，在教学与设计应用时遇到了诸多难以解决的问题，使我们深感两者间存在着较大的差别。如何使色彩训练成为造物活动的本质训练，而非仅是作为感性的艺术表现的训练，成为设计色彩造型教学需要加以研究和解决的重要课题。许多艺术与设计教育者从色彩实践的终端来重新思考色彩基础教育这一初衷。

约翰内斯·伊顿（1888—1967）曾说过："在美学领域中，有艺术家使用的普遍色彩规律吗？或者说色彩的审美仅是由主观意识所控制的吗？常常有学生提出这样的问题，而我的回答总是这样：'如果你能不知不觉创作出色彩的杰作来，那么你创作时就不需要色彩知识。但是，如果你不能在没有色彩知识的情况下创作出色彩的杰作来，那么你应该去寻求色彩知识。'"

学说与理论在技巧不熟练的状况下是好东西，而在技巧熟练的时候，凭直觉判断就能自然而然地解决问题。许多色彩大师都会具有扎实的色彩理论基础。歌德（1749—1832）、保罗·塞尚（1839—1906）、克洛德·莫奈（1840—1926）、蒙德里安（1872—1944）、毕加索（1881—1973）、文森特·梵·高（1853—1890）、亨利·马蒂斯（1869—1954）、保罗·克里（1879—1940）等大师的色彩理论都具有不可估量的价值，值得我们深入学习。我们只有熟悉和掌握了色彩学相关的原理，才能从主观的束缚中解脱出来。

雷奥纳多·达·芬奇（1452—1519）的《绘画论》为艺术家、设计师建立了一整套的规则，他在书中写道："如果你试图按照规则进行创作，那你什么也完成不了，而只会设计出一团混乱的内容。"达·芬奇在这里排除了艺术家、设计师的知识障碍，他鼓励人们尊重自己的直觉，并

在直觉的指导下进行色彩艺术的创作。

在音乐中，作曲理论早就被认为是重要的，并且被列为专业教育的一个组成部分。然而，一个音乐家懂得了旋律配合法，如果他缺乏洞察力和灵感，也仍然是一个蹩脚的作曲家。同样，一个色彩艺术家，可能懂得形体、色彩和构图的所有方法，但是如果没有灵感，他仍然创作不出好的作品。天才艺术家达·芬奇、丢勒、格吕内瓦尔德、埃尔·格列柯等许多画家，都会仔细斟酌他们的艺术手法。《伊萨汉姆祭坛画》的成功之处，正是它的创作者对形状和色彩进行了周密思考的结果。德拉克洛瓦曾经这样写道："在我们的艺术学校中，对色彩理论的原理既不曾进行分析，也不讲授，因为在法国，按照'制图员是可以培养的，色彩学家却是天生的'这种说法，学习色彩规律被认为是多余的。色彩理论神秘吗？为什么称这些原理是神秘的？而这正是所有艺术家都应该懂得并且应该被教会的。"

色彩的规律如彩虹般光彩闪耀，在它的球体规律中得以辨别，这个球体将纯度、色相以及它们的混合色延伸扩大到黑色和白色的两极地区。为了把彩色光的光线置于它们适合的面积中，具有深度明暗的黑色是必需的，白色的明亮效果也是必需的，它们给色彩增添了表现效果。色彩与客观世界是联系得最紧密的外部形式，也是感觉非常直接的形式，通过视觉去发现、认识它们，从而透过这种感觉的现象去研究它们的本质，这种本质还得依赖感觉去领悟。

在弗兰西斯加、伦勃朗、勃鲁盖尔、塞尚以及其他大师的作品中，如果只看到那些主观的和象征的内容，那么他就无法领会这些作品的艺术力量和微妙之处。所有艺术的最终目标，都是要取得形态和色彩上精神本质的解放，并从客观物质世界中解脱出来。正是从这个愿望出发，非写实性色彩艺术才得以兴盛。

艺术中的价值不只是表现的手段，而且是每个人的特性和个性。首先要有个人的教养和设计创作能力，然后才能进行设计和创作。对色彩的研究是一种极佳的教养方法，因为它可以引导人们感知色彩内在规律的必然性。要掌握这些东西，就要体验并遵循整个自然界中的一些永恒的规律。

1.1.2　色彩艺术的形成和发展

色彩的概念远在原始时代就已产生。记载先民渔猎、农耕、歌舞、祭奠、格斗等生活图景的彩陶、岩画、壁画等初期文化遗迹中，不仅显示了初民流畅、粗放的线条和随心所欲的造型技巧，也渗透着他们对色彩浓厚的情致和兴趣，从而创作出富丽、典雅、古朴、浪漫，富有独特内涵和神秘色彩的杰作。

公元前 80 年，中国汉朝皇帝（汉昭帝刘弗陵）就设有存放图画的博物馆，其中的藏品色彩绚丽，美不胜收。在唐代，就出现了色彩鲜明的壁画和镶嵌漆画；大约在同一时期，还出现了以黄、红、蓝、绿色组合形成的"唐三彩"釉陶，如图 1-1 所示。在宋代，人们对色彩的感觉大大提高了，图画色彩变得更加精致而多样，而且更为写实。此时的瓷器与陶器制品中出现了美轮美奂的各种彩色釉，如青花釉、月光釉及釉上彩和釉下彩等众多名目，如图 1-2 和图 1-3 所示。

色彩的原始本质是一种变幻不定的共鸣音，光线则是配曲。当思想、概念、公式这些科学理论接触到色彩的一刹那，色彩就失去了它的魔力，为人们所认知。我们在以前的彩色纪念碑上甚至可以找到已消失的民族的情感倾向。

⊕ 图1-1　唐三彩

🔸 图1-2 隋青瓷——四系天鸡尊盛水器

🔸 图1-3 铜胎掐丝珐琅兽面纹钟（清乾隆时期）

古埃及人和古希腊人是非常喜欢彩色图案的民族。公元 1000 多年左右，古罗马和拜占庭的多种彩饰镶嵌工艺呈现出高超的装饰风格，每个镶嵌色域都由无数的色彩点子构成，并都要经过严密的选择和斟酌。公元 5 世纪和 6 世纪时，意大利拉文纳地区的镶嵌细工艺术家就能运用补色创造出许多不同的艺术效果。加拉·普拉西迪亚陵庙的主色调就是以惊人的灰色气氛为主导的。如图 1-4 所示，哥特式教堂花窗的艺术效果是由于室内蓝色镶嵌花墙壁沐浴在一种橙色光线中而创造出来的，这种光线是通

过装有橙色玻璃的狭长窗户透射进来的。橙色和蓝色互为补色，两者调和则呈灰色。观众在其中走动，接收到不同量的光线，而交替突出蓝色或橙色。随着角度的不断变化，墙上会反映出这些色彩，色彩的这种相互作用使人留下了较深的印象。色彩甚至会影响一个民族的艺术风格。以装饰为主的优秀画家们的艺术才智可在中世纪的彩色玻璃装饰画中略见一斑。比如，法国夏特尔教堂的窗子在光线中会有所变化，落日会将巨大的玫瑰色窗户照耀成一种极其辉煌的和谐色彩，使人久久不能忘怀。

🔸 图1-4 哥特式教堂花窗的象征性色彩图案

色彩艺术在建筑方面的表现较为突出的是"罗马式"和早期的"哥特式"。在建筑壁画和装饰图案中，将色彩作为象征性的表现手法。因此，艺术家们努力创造出毫不含糊的、明亮的调子。他们追求简单而清晰的象征性效果，而不采用明暗阴影和不同色彩层次的绘画形式。从这里可以看到绘画与装饰设计分野的端倪。

意大利文艺复兴初期的艺术家乔托（1267—1337）和锡耶纳画派是在形体和色彩上使人类形象具有个性特色的第一批画家，开创了欧洲色彩发展的新阶段。15 世纪上半叶，尼德兰艺术家胡伯特·凡·爱克和杨·凡·爱克兄弟在再现人体和物体固有色方面形成了独特风格，通过模糊与鲜明、明亮与阴暗的调子对比，创造出了非常接近自然的现实主义形象。《根特祭坛画》（见图 1-5）即为这一时期哥特式建筑画的典型代表作。

⊕ 图1-5　《根特祭坛画》（凡·爱克兄弟）

色彩作为教堂建筑装饰，是欧洲的一大特色。弗兰西斯加用鲜明的轮廓线和清晰、富有表现力的色域画出富有个性的人物，并擅长使用平衡的互补色彩。而达·芬奇则反对用强烈对比的着色方法，他擅长用极细微的色调层次作画。提香（1490—1576）将色域处理成冷暖、明暗、模糊与强烈之间的转换；在他的晚期作品中，用一种主色调和不同明暗色调烘托主体，《花神》是典型的一例，如图1-6所示。

⊕ 图1-6　《花神》（提香）

提香的学生埃尔·格列柯（1541—1614）将老师的多色调拉回到富有表现的大色域。他那种奇特的、常常令人毛骨悚然的色彩表现形式不再呈现固有色，而是通过抽象概括，以适应在精神上富有表现力的主题要求，这就是其被看作非写实派先驱的原因所在。其实，比埃尔·格列柯早一个世纪的格吕内瓦尔德（1457—1528）早已解决了这个问题。凡是埃尔·格列柯一向用灰色和黑色描绘阴影的地方，格吕内瓦尔德就用色彩对比来处理，他在色彩上的心理表现力、象征性真实和现实主义的含义都以一种更深刻的意义融合成一个整体。

伦勃朗（1606—1669）被认为是明暗对比法画家的典范。尽管达·芬奇、提香、格列柯也把明暗对比法作为一种表现的手段，但是伦勃朗的作品是完全不同的。他用灰色、蓝色或黄色、红色的透明色调创造了一种美化了自身生命深度的效果。他用蛋白同油画颜料调成蛋彩作画，取得了一种异常感人的现实主义的质感效果，图1-7所示的《戴金盔的人》采用的就是这种效果。在伦勃朗的作品中，色彩变成物质化了的发光能源，纯色常常在模糊的环境中像宝石那样闪闪发光，因此具有令人振奋的力量。

17世纪的"巴洛克"色彩与以上几位大师具有不同的风格，比较典型的表现是反映在巴洛克建筑上，他们把静止的空间归结于有运动节奏的空间，色彩也被纳入同样

的空间。此时色彩不是用来表现客观物体,而是作为韵律连接的一种抽象手段,是用色彩来创造深度幻觉。

⊕ 图1-7 《戴金盔的人》(伦勃朗)

此前的色彩艺术局限在黑、白、灰三种层次之中,强调素描关系,节制地使用少数几种颜色。这种风格是古典主义严谨的造型特色,而后来被浪漫主义风格所代替。浪漫主义突出的代表人物是德拉克洛瓦(1798—1863),尤其是以水彩画著称于世的两位英国浪漫主义画家透纳(1775—1851)和康斯太布尔(1776—1837)。他们把色彩作为心灵表现的一种手段,在风景中抒发"情绪",把色彩分解成层次、冷暖、模糊与鲜明的色调,表达大气;他们还不遗余力地进行非写实形态的色彩写生。德拉克洛瓦看到了透纳和康斯太布尔作品的用色,产生了极大的兴趣,并进行了大量的再创作。1820年的巴黎沙龙展览会上,展出了德拉克洛瓦的作品,引起了极大的轰动,浪漫主义由此而得到弘扬。

19世纪的色彩理论风靡整个欧洲。1810年,龙格发表了色彩理论,即用球体表现对应的色彩系统;同年,歌德也出版了理论著作;1816年,叔本华(1788—1860)发表了《论视觉与色彩》;化学家谢弗勒尔于1839年出版了他的《论色彩的同时对比规律与物体固有色的相互配合》一书,这部书成为印象派及新印象派绘画的科学基础。

印象派在色彩艺术发展史上是一个重要的里程碑,他们以研究大自然为主题,把色彩艺术推向一个全新的高度。他们致力于改变固有色观念,着力于对阳光的研究和对自然氛围中光线的研究,产生了一种新的色彩表现模式。莫奈所作《日出印象》(见图1-8)是他的代表性作品。他每天在不同时间段里用不同光线的画作来重现同一个风景点,以便将太阳的移动和随之产生的光线反射现象通过色彩写生真实地反映出来,他的教堂系列写生是最具说服力的作品。

⊕ 图1-8 《日出印象》(莫奈)

在印象派色彩发展的基础上,新印象派将色域变成色点,如图1-9所示。他们认为调和的颜料会破坏色彩的力量,这些高纯度的色点通过观赏者视觉混合而产生形象,使谢弗勒尔的色彩理论给予印象派以明显的帮助与启发。塞尚使色彩结构的发展进入逻辑的阶段,他使印象主义形成某种"实质性"的东西;他根据物体形状和色彩原理进行创作,摒弃了点彩派的分色技巧,重现了使用内在调节的流行色域。对他来说,转换一种色彩等于变化它的冷暖、明暗或模糊与强烈的关系。这种画面色域的调子转换达到了一种新的和谐。

将提香和伦勃朗的古典色彩画法与塞尚的后期印象主义作风进行比较会发现,前者注重在形体和人物面部色彩的转调,后者则是在整个画面的形状、节奏和色彩上互相融合。如塞尚的静物写生作品《苹果与橙子》,如图1-10所示,那种新的融合表现得极其精致、鲜明,他不遗余力地使用了音乐般的韵律且采用了十分微妙的冷暖色彩的对比。

<center>⊕ 图1-9　新印象派将色域变成色点</center>

<center>⊕ 图1-10　《苹果与橙子》（塞尚）</center>

的手段来表现内心与精神的体验。

<center>⊕ 图1-11　野兽派色彩代表作（马蒂斯）</center>

<center>⊕ 图1-12　立体主义色彩代表作（毕加索）</center>

与塞尚相比，马蒂斯则是抑制色彩转换调子，重现以主观的平衡来表现简单的、发光的色域，如图1-11所示。他和勃拉克（1882—1963）、德兰（1880—1954）和弗拉芒克（1876—1958）都属于野兽派画家。立体主义画家毕加索（见图1-12）和勃拉克、格里斯（1887—1927）等人将色彩应用于他们作品中的明暗色调变化上，对形体产生了极大的兴趣。他们将客观物体的形状分解成抽象的几何体形状，用色调的浓淡层次表现浮雕一般的效果。他们的艺术成就对现代设计产生了巨大影响。表现主义画派，包括蒙克（1863—1944）、凯尔希纳（1880—1938）、海格尔（1883—1970）、诺尔德（1867—1956）、康定斯基（1866—1944）、马克（1880—1916）、迈克（1887—1914）、克利（1879—1940）等，都试图恢复色彩艺术的精神内容。他们创作的目的是想用形状和色彩

康定斯基在1908年创立的抽象图形强烈地体现了每种色彩的恰当价值，如图1-13所示，在不表现物体的情况下，创造出物体的真实。此后，抽象艺术在欧洲各地风起云涌。他们表现了非写实主义的风格特色，通常运用几何体形状和单纯的光谱来充当物体；用理智和领悟传达形状与色彩，使之成为色彩艺术创作的手段。推动抽象艺

术取得进一步发展的是蒙德里安,他是荷兰风格派艺术的创始人,他利用黄、红、蓝等原色来构筑画面,如图1-14所示,使形状和色彩在静止平衡状态下相一致。他既不追求暧昧表现,也不尾随象征主义,而是崇尚真实、明快、具体而和谐的图形。

❶ 图1-13　抽象派色彩代表作(康定斯基)

❶ 图1-14　风格派色彩代表作(蒙德里安)

超现实主义将色彩作为他们实现"非现实"图形的表现手段。包括马科斯·恩斯特、萨尔瓦多·达利及其他画家,如图1-15所示。至于"塔希主义",则是抽象主

义的一种表现方式,在色彩和形状上追求"不同寻常"的视觉形象。进入现代社会,色彩化学、时新式样和彩色摄影的发展,普遍引起人们对色彩的兴趣,个人对色彩的认知有了高度发展。然而,这种对于色彩的现代情趣,在性质上几乎都是物质和视觉的,较缺乏基于情感和理智的体验,常常体现为表面的、外在的现象,因此,大多较为肤浅。

❶ 图1-15　超现实主义色彩代表作(萨尔瓦多·达利)

色彩具有强盛的生命力。随着社会文明程度的提高,从原始的自发性意识开始,进入以社会功利为目的的历史阶段,并成为社会文化形态的一个支脉之后,其价值和功能发生了质的变化,从而构成独立的体系。从东方金碧辉煌的汉帛重彩,到西方富丽堂皇的圣殿壁画;从敦煌的盛唐彩绘,到巴比松的近代印象派,上下数千年,世界艺术发展史中始终贯穿着一个代代揭示、永无穷尽、引人入胜的主题——色彩的奥秘。

1.1.3　色彩写生与设计

20世纪初以来,现代设计成为一门完整的设计学科。伴随着大批量机械化生产和科技的进步,经历了大半个世纪的艺术实践,已逐步形成了一套完整的、系统的教学体系。它要求我们从审美的角度,运用造型原理和造型规律,综合地考虑设计的各个环节和层面,使设计作品体现出科学性、实用性和艺术性的特点。

现代设计的概念在不断地扩大和完善,其内涵也在不断地向前延伸。现代设计的终极目标就是改善人的环境、工具以及人自身。设计的经济和意识形态属性,以及

设计的社会特征,使现代科学的研究必须从传统的、单纯的设计及其研究中分离出来,给对象的经济特质、意识形态特质和社会特质以应有的重视。当前设计已成为企业效益中极为突出的一部分,除了从美术学那里继承一套较完善的体系外,它还要广泛地涉猎其他相关领域,并获得启发,借用词汇,吸收观点,消化方法,这便是当今设计的新趋向,如图 1-16 和图 1-17 所示。

渗入科学,精神愉悦渗入实用,这些都要求设计师采用有力的手段来表达创意。同时,现代科学、材料与技术的发展也不断推进造型艺术基础训练的现代化与设计相关的基础教学,如图 1-18 ～图 1-20 所示,特别强调结构与透视的科学原理,不但要在造型上注意外在的表象特征,也要强调内在的精神内涵。它对于色彩训练的要求就在普遍意义的写实方式上,强化了主观的色彩提炼和色彩的重组训练,如在写生色彩的基础上进行色调转换,色彩的高度概括和归纳,表现象征意义等。

⊕ 图1-16　室内设计中高雅色彩的运用

⊕ 图1-17　视觉形象设计中和谐色的运用

因此,设计活动的任务之一是追求准确、实质和具有明确意义的美感。现代艺术设计中,艺术渗入技术,审美

⊕ 图1-18　计算机色彩应用于视觉图形

⊕ 图1-19　色彩的综合表现

图1-20 从写生走向设计色彩

这些造型因素的凸现，形成了一定的色彩造型观念，在这些观念引导下，色彩的表现与训练目标必然是富有结构性、解析性，并富有设计创意的色彩效果。但有一点必须强调，教育中常会断章取义，一味强调色彩的设计意念而忽视对写生色彩学的研究，这是割裂学科前后的延伸规律及舍本求末的表现，因此应赋予色彩训练完整意义的注释。

色彩是光线通过物体的反射作用于人的视觉和大脑的结果，是一种视知觉感受，是人的视觉生理和视觉心理的体验。对于色彩的感知，必须具备光源、物体，以及人的眼、脑等基础条件。为此，对色彩艺术知识的全面认识与把握，有利于促进设计的表达，如图1-21和图1-22所示。同样，掌握自然色彩的变化规律，向大自然吸取营养，是一个设计师、艺术家终生不息的实践过程。

图1-21 现代壁纸抽象图形色彩之一

多年来，围绕设计专业如何进行色彩教学的问题一直争论不断。有些人认为，解决设计基础的色彩问题只需掌握色彩构成或懂得一般的主观色彩的表达就足够了，而

不再研究条件色理论和进行写生色彩训练；相反的观点则是，只要学好了绘画性的写实色彩，就可替代设计色彩的传达。这两方面的观点都有失偏颇。

图1-22 现代壁纸抽象图形色彩之二

现代设计的学科性质是现代科学研究的综合性发展，使许多学科相互交叉，相互渗透，从而构成了边缘学科。设计作为融艺术、科学技术和经济于一体的综合性学科体系，其边缘学科特征体现在与其他学科横向的交叉方式中，造就了丰富的分支学科领域，各分支学科之间的纵横交叉、互相渗透丰富了设计学科的内涵。为此，根据设计学科本质属性的交叉性、综合性要求，作为设计基础的色彩，学生仅仅掌握某一方面的知识显然是不够的。如同认识音符不能成为音乐家一样，一个没有造型能力，没有色彩艺术素养，只懂一点色彩构成或写实色彩的人，也不能成为完全意义上的设计家。

卓有成就的设计工作者，应首先具备高度的艺术品质，至少应具备艺术家的修养。就色彩构成而言，后人学习的其实是歌德、孟塞尔、伊顿这些艺术家总结出来的色彩美学规律，因此，如果不具备美学修养，便很难产生领会构成的本义，更难吸收消化。总之，色彩写生基础和设计色彩结合起来学习，是艺术设计专业的学科发展方向。

1.2 色彩的属性分析

自然界可以辨认的颜色大约有一亿种，为什么会形成如此丰富的色彩呢？产生这种色彩的感觉基于三种因素：一是光；二是物质对光的反射；三是人的视觉器

官——眼睛。光是一种以电磁波形式存在的辐射能，是能量的一种形式。通常电磁波谱中，波长为380～780nm的这段波谱为可见辐射，即为可见光，而其他电磁辐射的波长不是低于这段波谱，就是高于这段波谱。光具有波动性和粒子性，显著特征就是可见性。光通过色彩向我们展示自然世界的物质面貌。

1.2.1 光色的由来

1. 光色

英国物理学家牛顿，使隙缝射进的阳光落在三棱镜上，白光折射出红、橙、黄、绿、蓝、青、紫七种光谱色彩，如图1-23所示。将七种光谱色用聚光透镜加以聚合，则重新变成白色光。七色光的间隔带又通过无数色光的渐变产生出过渡色光效果。光的不同波长呈现不同的色彩面貌，其光波长度如下：红色为700～635nm；橙色为635～590nm；黄色为580～560nm；绿色为560～490nm；蓝色为480～460nm；青色为450～440nm；紫色为440～400nm。因此，可认为颜色就是光波长的反映，颜色的本质便是一定波长的光波运动。图1-24和图1-25所示为光谱图。

⊕ 图1-23　三棱镜通过白光折射出红、橙、黄、绿、蓝、青、紫七种光谱色彩

⊕ 图1-24　光波的运动规律

⊕ 图1-25　CIE三基色和标准白光

大自然中的万物吸收和反射光波长各不相同，如一个红色物体，它只反射700～635nm的光波，而吸收其他波长的光波，所以它呈现出红色；而一个物体只反射565～505nm的光波，而吸收其他波长的光波，它就呈现出绿色等。绝大多数物体能反射几种不同波长的光波，只是其中的某种光波反射量大一些，使物体呈现出特定的色彩倾向。

凡是自身能够发光的物体都被称为光源,一种为自然光,主要是太阳光;另一种为人造光,如灯光、蜡烛光等,还有接收强光源后发射到别的物体上的光。由各种光源发出的光,由于光波的长短、强弱、光源性质不同,而形成了不同的色光。不同的色光照射任何物体,通过眼睛使人产生各不相同的色彩感知倾向,这种已经被认知的色光倾向在色彩学上称为光源色。

从以上对光色由来的分析,我们可认识到色光对于色彩形成的决定性作用。但与我们使用的颜料是两种不同的属性。

2. 物体色

物体本身不会发光,之所以能够看到物体,是因为光源色经物体表面的吸收、反射,反映到视觉中产生光色的感觉。图1-26所示是在三种不同天光光源下的景象。由于物体中大多有不同的物质因素,因此会吸收一部分色光,反射一部分色光。在这个过程中,传递了使人能够感受到的物体本色,我们把这些色彩统称为物体色,在色彩学上也称为固有色,如建筑物、动植物、服装、产品的颜色等各有各的倾向。而具有透明性质的物体常会略呈现蓝色,是它只透过蓝光而吸收其他色光的缘故。

(a) 傍晚天光夕照下景物的暖和色调

(b) 中午天光强照下景物的明亮色调

🔆 图1-26　同一场景在不同天光下的表现

(c) 早晨和煦天光下景物呈现冷紫色调

🔆 图　1-26(续)

如果某一物体反射所有色光,那么我们便感觉这个物体是白色的;如果把七色光全部吸收,那么就呈现出黑色。实际上,现实生活中的颜色是极其丰富的,各种物体不可能单纯反射一种波长的光,它只能对某一种波长的光反射得多,而对其他波长的光按不同比例反射得少,因此,物体的颜色不可能是一种绝对标准的色彩,而只能是倾向某一种颜色,同时又具有其他色光的成分。

物体在正常日光照射下会呈现一种固有色。自然界中的一切物体都有其固有的物理属性,对入射的白光都有固定的选择吸收特性,因此也就具有固定的反射率和透射率。当然,在色彩学中,除了我们所看到的物体色,还存在周围其他物体的间接照射,这就产生了"环境色"的概念,环境色的影响或大或小,这完全取决于光源色的强弱。这种光色现象在色彩学中称为"条件色",这较多涉及绘画、写生色彩学的概念,在此不做深入探讨。

1.2.2　色彩的分类

通过对光色由来的分析,我们应该认识到色光与颜料是有着不同属性的两种物质。色光中的红、绿、蓝相加呈现白色,而颜料中的红、黄、蓝相加则呈现黑色。理论阐述总是首先从色光开始,而习作时,表达色彩用的是颜料。也就是说,作画是眼睛看到的色光关系。

用手画出来的是颜料组成的色彩关系。由于色光颜料属性不同,色彩作业是由观察到表达,有类似"翻译"一样的转换过程。为了能较好地把握这一过程,我们必须先了解一些有关色彩的专用术语、名称、含义及其基础知识。

从大的方面讲,色彩可分为两大类,即无彩色系列和彩色系列。无彩色系列是指黑、白、灰,彩色系列即指我们看到的各种彩色。研究色彩的目的主要在于帮助我们确立色彩的明暗度、空间感,增强对色彩体量的认识。以下着重分析彩色系列。

（1）光谱色:红、橙、黄、绿、蓝、青、紫是最饱和的纯色,如图 1-27 所示,它是由颜料调出并最接近光谱上的标准色,所以又称为标准色,这些颜色主要用来比较和衡量其他颜色的纯度。

⊕ 图1-27　光谱色——标准色光带

（2）三原色:也称第一次色。自然界五光十色,调色板上变化无穷。但究其根本,无法再分解的颜色就是红、黄、蓝三色,我们称为三原色。原色有两个系统:一个是站在光源方面而论,即色光三原色,采用加法混合;另一个是站在色素或颜料方面而论的三原色,常用的为色料三原色,色料三原色为朱红光、翠绿光和蓝紫光。

（3）间色:三原色中任何两种原色混合则称为间色,又称为第二次色,如橙（红＋黄）、绿（蓝＋黄）、紫（红＋蓝）,原色和间色是最纯正的 6 种颜色,近似于光谱上的 6 种纯正色。

（4）复色:两种间色相混合称为复色,又称为第三次色和再间色。复色中必然包含了所有原色成分,当各原色间的比例不等,从而形成与之不同的红灰、黄灰等灰色调。颜料中的一些现成色,如土红、土黄、赭石、熟褐、墨绿、橄榄绿等本身就是复色,含有不同的墨味,所以与其他色相相加即成为复色。实际应用中要谨慎使用这类颜料。自然界的色彩是极为丰富的,很少有极为单纯的颜色,所以在写生色彩中,复色使用较多。

视觉对颜色的感受,原色最强烈,间色较温和,复色最弱。所以,画面色块配合感到过分刺激,不够调和时,复色能起到弱化和缓冲的作用。

（5）同种色:在同一种颜色中加入不等量的黑色或白色,会产生深浅浓淡不同的各种色,称为同种色。

（6）同类色:是指色相环上 40° 左右的色相中两种以上的颜色,其主要色素倾向比较接近,都含有同一色素

的色。如黄色类中的柠檬黄、淡黄、中黄、土黄等,它们之间都含有黄色色素,所以称它们为同类色。

（7）类似色:是色相环上 0°～90° 的色相。在色相环上相邻近的各色彩类似色又称为邻近色或邻接色。如红与橙、橙与黄、黄与绿等,它们之间都含有少量共同的色素。

（8）色相环:如图 1-28 所示,将颜色按光谱的红、橙、黄、绿、蓝、青、紫色顺序排列为环状体,简称色环。色环是认识色彩的依据,为有效地使用色彩带来了方便。色环中清楚地标出了原色、间色、类似色、对比色、补色、冷色、暖色、调和色组合、对比色组合等色彩关系,是指导初学者进行色彩训练,设计和组织,配置,控制色彩基调最基本的配色依据。

⊕ 图1-28　色相环是认识色彩的依据

（9）对比色:是指在色环上相对应的色中包含其邻近的色。例如,在色环上绿色所对的红色包括与红色邻近的橙红、红紫等。

（10）补色:又称互补色、余色,也称强对比色,就是两种颜色（等量）混合后会呈黑灰色。如红与绿、蓝与橙、黄与紫,在色环上是相互对应的,因此称为补色。色相环中任何直径两端相对之色都称为互补色。在色环中,不仅红与绿是补色关系,一切在对角线 90° 以内的色彩都构成补色关系,例如,黄绿、绿、蓝绿三色都与红色构成补色关系。

1.2.3　色彩三要素

色相、明度与纯度称为色彩的三要素,它们体现了色彩的基本特征。许多原理,包括色彩对人的心理影响等,都出自三要素,并可以演变出各种色彩关系。

1. 色相

色相是指各种色彩的相貌,如柠檬黄、朱红、翠绿、湖蓝等,如图 1-29 所示。按人的视觉生理特性,自然界的色彩应可看到 300 多种色相。

🔼 图1-29　设计品中呈现的色相

了解色相的目的主要是区别各种不同的色彩。必须培养自己对色彩的敏锐、准确的辨别能力。观察色彩时要善于联系比较,即使是相似的色相,也要从比较中找出差别来。比如,分辨出柠檬黄中偏绿味或橘黄中偏红味的感觉,如此便能在运用时正确地认识色彩。实际应用中要特别关注色彩的象征性,如以不同色相适应不同行业、产品、年龄、性别等。

2. 明度

明度是指色彩的明亮程度,即颜色深浅的差别,每个色相都可以加白色来提高明度,加黑色来降低明度,如图 1-30 所示。明度有两种含义:一是同一色相受光后呈现不同的明暗层次,如红色的苹果受光后,便有浅红与深红的明暗变化,从而形成立体感;二是指色相之间的明暗

程度,在色相环中,柠檬黄明度较高,紫蓝明度较低,其他各种色相均处于浅灰与深灰之间。高明度色彩给人一种轻快、活泼、优雅之感;低明度色彩给人一种厚重、稳定、忧郁之感。比如,版式设计中使用低明度相近色作为底纹色彩,既不会影响主体信息,同时又会给人一种丰富、细腻的视觉感受。

🔼 图1-30　明度和纯度

明度是形成空间感与色彩体量感的主要依据,起着"骨架"的作用。如把书中一些色彩版面拍摄成黑白照片,从明度上分不清,物与物之间没有空间层次感,这是因为没有处理好明度的深浅变化关系。

3. 纯度

纯度是指色彩的纯净程度,或饱和、鲜艳程度(见图 1-30)。当一个颜色的色素包含量达到极大强度时,正好发挥其色彩的固有特征,我们就称这种颜色达到了饱和度。色彩在纯净状态时就是该色相的标准色。任何一种单纯的色彩,只要加入无彩色系列的黑、白、灰或其他色相,均可以降低其纯度。如绿色中混入黑色,绿色的纯度和明度随之降低,混入的成分越多,纯度越低,甚至变为黑浊色,绿色的色素也随之消失。同样,任何色彩混入白色也能降低其纯度。如果是水性的颜料,掺入的水多,色素量减少,色彩纯度一样能降低。高纯度色彩具有醒目、单纯之感;低纯度色彩具有细腻、含蓄之感。

1.3 设计色彩的体系

设计艺术与绘画艺术有一个很大的区别，即它们之间的功能不同，信息传递渠道也不同。设计中，应注重色彩的对比与调和关系的配置；注重主色调的组织与搭配；注重色彩的感情、联想与象征性表达；注重各构成要素之间色彩关系的整体变化与统一。设计色彩是建立在色彩科学理论研究的基础之上的，其注重色彩设计的应用性研究，研究的范围包含设计艺术类别的各个主要方面，包括建筑环境设计艺术、园林设计艺术、广告设计艺术、包装设计艺术、动漫设计艺术、服装设计艺术、展示设计艺术、产品设计艺术等。

1.3.1 色彩的表述体系

为了认识、研究与应用色彩，可以将色彩按照它们各自的特性、一定的规律和秩序排列，并加以命名，以便建立一个完整而严密的色彩表述体系。目前常用的色彩表述体系有色相环和色立体。色相环就是将色相按波长的大小、顺序进行排列。色立体就是借助于三维空间形式来表达色彩的色相、明度和纯度之间的关系，把色彩明度、纯度、色相三种属性系统地排列组合成一个立体形状的色彩结构。

1. 无彩色系与彩色系

黑、白、灰色通常被认为是无彩色系。由于在可见光谱中找不到它们，因此从物理学的角度来说，不把它们称为色彩。纯白是完全反射光的颜色，纯黑是理想的完全吸收光的颜色。在白色、黑色之间存在一系列的灰色，一般可分为9级，如图1-31所示。

🔅 图1-31　无彩色系9个明度的颜色层次

黑色、白色、灰色没有色相和纯度，只有明度，将它们与其他颜色混合，可以调出无数的色彩，这一点在色彩的运用中十分重要。靠近白色的部分称为明灰色；靠近黑色的部分称为暗灰色。无彩色系只有明度变化。

有彩色系是指在光谱中看到的全部色，如红、橙、黄、绿、蓝、青、紫等所有色彩，以及它们与黑、白、灰色调和的色彩或者它们之间不同量的调和，比如蓝灰色、橄榄绿色等。如图1-32所示，（a）图为无彩色系，（b）图为彩色系。在设计中可以将彩色系图片用Photoshop等软件将其转化为无彩色系图片。

（a）　　　　　　　　　　　　　　　　（b）

🔅 图1-32　无彩色系与彩色系的颜色层次对比

2. 色彩科学与色立体

色彩科学是指建立在 20 世纪表色体系和定量的色彩调和基本概念之上的一套色彩理论与方法，是重要的基础科学之一，其理论奠立者是德国化学家 W. 奥斯特瓦尔德（1855—1932）和美国画家 A.H. 孟塞尔（1855—1918）。色彩学是研究色彩产生、调和及其应用规律的科学，它与透视学、艺术解剖学一起构成美术的基础理论。由于形与色是物象与美术形象的两个基本外貌要素，因此，色彩学的研究及应用便成为美术理论首要的、基本的课题。色彩学研究的基础主要是光学，其次涉及物理学、生理学、心理学、美学与艺术理论等多门学科。因此它的产生与发展有赖于这些学科（尤其是光学）的长足发展，而色彩学的研究成果又为这些学科提供材料，推动对它们的深入研究。

把不同明度的黑、白、灰按上白、下黑并且中间为不同明度的灰等差排列起来，可以构成明度序列；把不同色相的高纯度色彩按红、橙、黄、绿、蓝、紫、紫红等差环绕起来可以构成色相环；把每个色相中不同纯度的色彩（外面为纯色，向内纯度降低）按等差纯度排列起来，可得到各色相的纯度序列。以无彩色系的黑、白、灰明度序列为中轴，以色相环列于中轴，再以纯色与中轴构成纯度序列，这种把千百个色彩依明度、色相、纯度三种关系组织在一起构成一个立体，这就是色立体，如图 1-33 和图 1-34 所示。

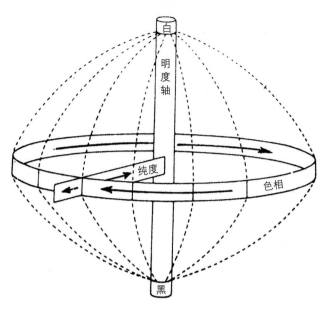

🔊 图1-34　色立体展示模型之二

3. 孟塞尔表色体系（M.C.S）

美国画家孟塞尔提出，在孟塞尔色相环中，以红、黄、绿、蓝、紫为 5 种基本色，可以保证二次合成色的鲜艳和纯粹性。在相邻的色相间各增加黄红、黄绿、蓝绿、蓝紫、红紫，构成主要色相，每个色相又分为 10 等份，演绎为 100 个色相。整个体系形成由色彩的明暗等级为中心轴，周围包围着各种色相、纯度色彩层次的色调的一棵色立体树。孟塞尔表色体系的主要贡献在于启用了标色法（色标），通过色彩的标准化、系统化管理，也为平面设计和印刷等色彩提供了便利，如图 1-35 ～图 1-37 所示。

🔊 图1-33　色立体展示模型之一

🔊 图1-35　孟塞尔色相环

它们的长处与模式，经过改良后发展而来。日本的美术、设计类高等院校，包括中学的色彩教育课程，以及企业界的色彩应用、色彩计划，都是应用此体系的。该体系的特点是以平面形式展示24个色相中9组不同的明度、纯度关系，简称9组色调系列；每组色调系列均有独特的色彩意义及色调特征，如图1-40和图1-41所示。

⊕ 图1-38　奥斯特瓦德色立体模型

⊕ 图1-37　孟塞尔色立体10个最纯色互补色的示意图

⊕ 图1-39　奥斯特瓦德色立体

4. 奥斯特瓦德色体系

由德国化学家奥斯特瓦德提出，该色立体的色相环以红、黄、蓝、绿四原色学说为理论参考，由此在邻近的两色之间增加橙、蓝绿、紫、黄绿四间色，共计8种主要色。上述各色再分别划分为3等份，则扩张成24色色相环。奥斯特瓦德色体系为根据纯色、白色、黑色混合来设计的体系。它以色彩中黑和白的百分比形式使明度定量化，除了完全饱和的色彩以外的其他色彩，都能够由色相、白和黑构成。实际上，大多数色彩都含有一些无彩色。奥斯特瓦德色体系的精髓就在于能够通过得出具有相同色相、黑和白含量的色彩来创造色彩的和谐，如图1-38和图1-39所示。

5. 日本色彩研究体系

日本 P.C.C.S 色彩体系于1965年颁布，是日本色彩研究所集体研制的，以孟氏、奥氏色彩体系为基础并综合

⊕ 图1-40　日本色彩研究所的24色色相环

🔴 图1-41 日本色彩研究所的色立体模型

1.3.2 设计色彩相关的命题

色彩设计是指用于草图或模型阶段的配色计划,这是商业设计中最有表现效果的一种。因为人们看到物品时首先映入眼睛的是色彩,之后才是形,故色彩在设计中至关重要。进行色彩设计时应特别注意以下方面:①印刷技术和印刷方法;②关于流行色的考虑;③色彩所具有的特性;④根据商品的对象、年龄、性别而产生的好恶;⑤表现商品特性的色彩;⑥依赖于照明的配色;⑦陈列效果的配色;⑧广告效果的配色。

1. 色彩计划

色彩计划是指在商业、工业或生活方面,以发挥色彩的功能效果为目的而有计划地运用色彩。其应用对象包括展览、包装、工厂、车辆、产品、服务性行业、广告、彩色电视、印刷品、排版、服装、住宅等,范围很广。

2. 色彩的视认度

色彩的视认度是指色彩在一定环境中被辨认的程度。如果可清晰地辨认画在底色上的图形,则称为"视认度高";反之,看不清楚时称为"视认度低"。这取决于图形和底色之间色相明度、彩度差的大小。图形和底色的差别越大,视认度越高。据实验结果得知,色彩视认度的顺序如下:黑底黄图;黄底黑图;黄底蓝图;蓝底白图;黑底白图;蓝底黄图;白底黑图;红底白图;白底红图;绿底白图;白底绿图;绿底红图;红底绿图。

3. 色彩管理

工业产品色彩质量的管理内容包括材料的选定、试验、测色,并判定完成色彩效果的好坏,限定与色样本的误差允许范围等。在各种色彩材料、印刷、涂饰、染色、彩色电视、彩色照片、色彩调节等的生产和应用中,严格进行色彩管理至关重要。方法有测色学的色彩管理(用测试的办法)和现场的色彩管理(使用色标)。

4. 色彩调节

色彩调节是指对建筑、交通工具、设备、机械、器物等外表作色彩装饰,利用色彩所具有的心理、生理、物理的功能和性质改善人们的生活、工作气氛、环境等。色彩可分为环境色和安全色两类。前者如墙壁颜色使用冷色系的淡蓝绿色或暖色系的象牙色等,饱和度低的色彩能使眼睛得到休息;天花板用极浅色或白色。后者如黄色表示警戒,加入黑色条纹可以起到警示作用,可用于会发生碰撞、绊倒、砸落危险的场所。橙色表示危险物,绿色表示救护品,蓝色表示修理品等,红色表示防火用具,白色表示通畅或整顿等。

1.3.3 设计色彩的学科类别

从不同的研究角度出发,色彩可分为印象色彩、装饰色彩、构成色彩、具象色彩、抽象色彩、民间色彩等。就目前对色彩科学的认识而言,任何美学色彩理论,其主要基础都是色轮。色彩学以科学研究为出发点,揭示色彩的全部内涵,因此,色彩学可归纳为三大类,即写生色彩学、装饰色彩学、构成色彩学,由此形成了较为完整的美术、设计基础教学的色彩体系。

1. 写生色彩学

写生色彩学又称印象色彩(或称自然色彩),从总体上看,相对较具象,比较注重色光下色彩气氛的研究,追求色彩的相容性,色彩纯度相对较低,并注重表现同一时空,所以人们总结出"四固定"写生方法,即固定时间、固定地点、固定角度、固定画幅,如图1-42所示。写生色彩学追求画面虚幻的三度空间效果,它摆脱了架上画的绊羁和教条,挣脱了僵化的学院派制度,直面现实,直面大自然。

<div align="center">⊕ 图1-42 "四固定"写生方法</div>

写生色彩学重点研究的是光源色、固有色、条件色的相互作用关系，从写生的角度来观察、分析和表现物体在一定的环境空间条件下所呈现的色相面貌，侧重于科学地再现，运用的是条件色理论，以固定的视点来观察研究物象色彩与环境色彩的关系，把物体、环境和光源作为一个整体来研究，注重表现丰富的色彩变化，紧扣"大关系"，如图1-43和图1-44所示。

<div align="center">⊕ 图1-43 《小毛丫》（水彩写生，席跃良）</div>

固有色是指人类非理性认识阶段的初级视觉观念，具有原始性。即在色彩实践中，依仗物体本来的颜色作画，不受环境因素的影响，仅凭简单概念作画，如蓝天、白云、红花、黑发等，儿童绘画即具有这类特征。条件色的发现和应用是文艺复兴时期在欧洲产生的，它排除了"固有色"的观念，确立了色彩应用的新观念、新理论，以及与之相应的工具、材料的更新等。

<div align="center">⊕ 图1-44 《山峦》（水粉写生，徐飞）</div>

19世纪70年代后，物理科学的发展为条件色理论提供了科学依据，一种追求光色为目的的色彩表现方法被迅速发扬光大，这便是"色彩印象"法。

采用条件色方法进行写生具有很强的现实意义，特别在表现色彩的真实感和抒发情感等方面，有其不可替代的作用。这种表现力的优势成为当代写生色彩学的精髓。

2. 装饰色彩学

装饰色彩以理性思维为主，具有很强的表现性特点，作品如图1-45～图1-47所示，强调主体意识，注重情感表现和色彩本身的组合力度，不追求形似，色彩相对纯度较高。装饰色彩的表现是按创意要求进行的。在观察自然、进行写生的基础上，可超越时空，并经大胆概括、提炼、归纳、夸张和变化，创造一种超写实的色彩效果。

<div align="center">⊕ 图1-45 极具表现性的装饰色彩</div>

🔂 图1-46 装饰色彩变形中的单纯化风格

🔂 图1-47 装饰色彩变形中的自由创意风格

装饰色彩具有象征性、装饰性、浪漫主义和理想化的倾向。其侧重形式美和程式化的体现,而不受物体固有色、光源色、环境色等自然条件的影响,讲究色彩的概括和凝练。色彩具有简练、单纯、含蓄、夸张的特色,着重研究色彩搭配的对比和规律及民族特色。

在目前的高校教学中,除开设适量的色彩基础写生

课外,还同时延伸色彩归纳的装饰课。在写生中,追求色彩的复杂变化,强调以实景感受为主的个性化技巧。装饰色彩设计通常要求具有一定的写生质量,并掌握色彩的本质规律,再从自然写生形式中走出来,进一步升华写生色彩,并寻求平面化、单纯化、秩序化的表达方式。当然,脱离写生基础直接进入装饰表现,将缺乏色彩内涵和应有的色彩学养。

3. 构成色彩学

构成色彩学是在20世纪随着现代艺术和设计艺术的兴起而逐渐形成的一个全新的色彩系统,它与平面构成、立体构成一起被人们称作"三大构成",是现代设计艺术的基础。

构成色彩也称为结构色彩,色彩的主观意识比装饰色彩更强。强化抽象、构成,而且色域明晰,纯度高,更具理性、逻辑性。色彩构成是在探讨色彩的并置、叠加、渐变等的搭配中获得优美的色彩表现形式,即用两个以上的色相,按照一定的形式法则重新组合、搭配和构成新的、和谐的色彩关系。其核心在于掌握一定规律,并运用逻辑性、抽象性的思维方式来研究色彩的配置。用象征、借喻、隐喻的手法来体现色彩个性和色彩的情感倾向,关注色彩与人的视觉生理和心理因素,如图1-48～图1-50所示。

🔂 图1-48 色彩的对比构成

⊕ 图1-49　利用计算机完成的色彩透叠混合构成

⊕ 图1-50　色彩的面积对比构成

色彩构成的表现形式包括色彩推移构成、色彩透叠构成、色彩空间混合构成、色彩面积对比构成、色彩情感构成、色彩自然肌理构成、色彩想象构成等，是利用色彩语言来构筑一个形态空间，这个空间包括图形创意和色彩变化两大设计内容。图形是色彩表现的框架与实体，色彩是表现图形的形式与灵魂。

要学习色彩构成，须具备一定的写生色彩基础，在色彩理论、表现能力较为扎实的基础上，进行构成的学习比较好。构成的目的不应放在制作上，而应重视如何理解和运用它更好地为专业设计服务。专业设计离不开对色彩的运用，缺少合适色彩的作品会枯燥无味。

无论是写生色彩学、装饰色彩学还是构成色彩学，它们以不同的视点来观察色彩、分析色彩和表现色彩，并从不同角度发挥色彩的不同作用。实际应用中，各有所长、各有局限，既相互区别，又相互补充和联系。一些绘画作品，特别是现代派绘画，更是把这一原理推向极致。同样，在现代艺术设计领域中，也常采用写生色彩的表现方法来传达设计意图，并运用写生色彩的认识原理来支撑和扩展装饰色彩，从而构成色彩体系。

1.4　色彩的视知觉与心理

颜料属于物质材料，是光学色彩的实体化，它从物理、化学中分解出来，并形成一定的色彩理论，再根据这些理论制作出颜料这种有机物质。在设计色彩范畴中，有两种美的要素必须进行研究，一是形式要素；二是感觉要素。形式要素就是色彩所对应的内容、目的必须运用形态和色彩的基本元素；感觉要素是本节介绍的内容，即从生理学和心理学的角度对这些元素进行精心选择和有机组合，提高设计产品的审美价值。

1.4.1　色彩的视觉感受

我们常说的色彩效果，实际上是精神生理上的色彩真实感受。色彩实体和色彩效果只有在各种和谐色调配置情况下才会一致。在其他情况下，色彩实体会同时变化为一种新的效果。比如一块黑底上的白方块，看上去会比一块白底上的同样大小的黑方块要大些。白色伸展并溢出边界，而黑色则向内收缩，一个浅灰色方块在白底上显得暗，而同样的浅灰色方块在黑底上就显得亮些。

1. 色彩的视知觉现象

当我们看物象时，常常进行心理的调节，就不会被进入眼内的光的物理性质所欺骗，而能认识物象的真实特性。视觉的这种自然地或无意识地对物体的色觉始终保持某种感觉的现象，就是色彩的视知觉现象。

1）视觉的适应

当环境发生改变时，人的视觉对新环境或新条件需要一个适应的过程。例如，夜间暗的房间突然打开照明时，夜晚我们从灯光明亮的室内走到户外，从日光灯的房间马

上转入普通黄橙灯光的房间时,眼睛的视觉感受都会由开始的不适应到渐渐适应的过程,这类现象就称作"视觉的适应"。在通常情况下,依据人们的生活体验和视觉感受的不同,我们把视觉的适应分为明适应、暗适应和色适应。

当我们白天看完电影走到场外时,视觉对室外阳光由开始的刺激到适应的过程称作明适应;相反,我们从阳光下走进电影院时,眼睛从不适应到慢慢适应的过程称作暗适应。当我们观看演出时,剧院的灯光时而呈现蓝光,时而呈现红光,时而呈现黄光,不停地发生变化,视觉感受会随着色光环境的变化而产生一定的差异,这种差异从存在到消失的过程就称作色适应,如图 1-51 所示。

🔆 图1-51　舞台灯光产生的色适应

2)色觉恒常

人们对自己的生活经验存在一定的主观性,包括视觉上对事物色彩的判断。同一物体在不同光源的照射下,客观上会改变其色彩效应,但人们仍会以生活经验中所积累的色彩记忆来判断它,会自然或无意识地始终保持"固有"的观念,这就是色觉恒常。

强光下的木炭和晚间弱光下的雪地,从光学物理角度上讲,木炭的"黑"比雪地的"白"要亮得多,但因色彩感觉常常受到黑色木炭和白色雪地的生活记忆和联想的支配,人们仍然固执地认为木炭"黑"、雪地"白"这种现象为明度恒常。在一张白纸上照射蓝光,在一张蓝纸上照射白光,虽都呈现为蓝色,但眼睛仍然能区分出前者是蓝光照射下的白纸,后者为蓝纸,这种把物体的固有色与照明色相区别的现象称为色觉恒常,如图 1-52 和图 1-53 所示。当然,色觉恒常现象是有条件的,当色彩环境或照明条件发生变化时,色觉恒常现象就会相应地变化。通常,明亮环境中的色觉恒常相对高些,黑暗

环境中的色觉恒常相对低些。

🔆 图1-52　蓝光照射下的白纸

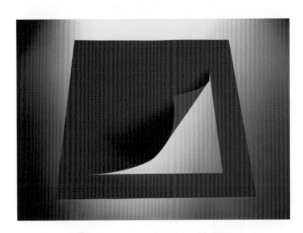

🔆 图1-53　白光照射下的蓝纸

3)视觉阈值

两种视觉刺激差别未达到某种定量以上,则无法区别异同,此定量叫阈值。未到达阈值时,我们认为所看到的物体是相同的,超过阈值则认为不同。例如,人的眼睛无法分辨速度过快、面积过小、距离过远、差别过小的物体。视觉的这种特性成为进行色彩的空间混合、网点印刷等操作的生理理论根据,也为我们进行色彩和构图的统一与变化、具象与抽象等提供了应用依据。

2. 色彩的错觉与幻觉

通常情况下,红、黄等暖色会给人向前的突出感;而蓝、紫等冷色会给人后退感;色调的浓淡会使人产生远近感,深色感觉近些,浅色感觉远些。国画中"近山浓抹、远树轻描"的原理就是利用了这种心理感受。物体是客观存在的,但视觉现象并非完全是客观的,有很大的主观因素。当人的大脑皮层对刺激物进行分析、综合时发生困难,就会造成错觉;当前知觉与过去经验发生矛盾时,或思维推理出现错误时,就会引起幻觉。

1）视觉后像

我们的视觉并不会在作用停止之后就立刻消失，而会产生片刻的影像停留，这种现象称作视觉后像，通常分为"正后像"和"负后像"两种。

"正后像"是视神经在尚未完成工作时所引起的。黑暗的夜晚中，我们点亮一支蜡烛，如果先看点亮的烛光然后闭上眼睛，那么在黑暗中就会出现那支点亮的蜡烛的影像，这就是视觉的正后像。电影的放映就是利用了这个原理。

"负后像"与"正后像"相反，是因为视神经疲劳过度所引起的。比如，短时间内把视线停留在一片绿叶上，再迅速将视线移到白纸上，此时会发现白纸上有一片红色的叶子，这就是视觉的负后像现象。科学家从生理角度将这种现象解释为：当人们持久地观看绿色光一段时间后，眼睛的绿色视锥细胞会产生疲劳，若要保持这种不变的绿色印象，就必须使在视网膜上映有绿色叶子的这个区域的视锥细胞的感绿蛋白不断地接收大量的绿光来持续地刺激其产生绿色信息。而当你将视线迅速移到白纸上，白纸上反映到视网膜上原绿色叶子影像的那个区域中的白光中所含的那部分绿光，其数量已经不能激起这个区域疲劳过度的绿色感色蛋白的迅速合成，不能激起那个区域的绿色信息，而刚好这时，在这个区域一直处于抑制状态的那部分红色视锥细胞在仅有白光中的那部分红色光的刺激下格外活跃，因此这个区域给人的印象便是红色的。但这种现象瞬间就会消失。这种色彩错觉的形成过程恰好印证了色彩的补色关系。

2）色彩的膨胀感与收缩感

不同波长的光通过人眼中的晶状体时，视网膜上影像的清晰度会有差别。光波长的暖色影像模糊不清，有一种扩散性。如长时间注视红色，会感觉其边缘模糊，有眩晕感，这是因为红色刺激性强，脉冲波动大而产生扩张感；而光波短的冷色影像比较清晰，具有一种收缩感。如看蓝绿色时感到沉静、舒适、清晰，眼睛特别适应，这是因为绿色脉冲弱，波动小而有收缩感。

除波长以外，色彩的明度也会影响色彩的膨胀感与收缩感。同样粗细的黑白条纹呈现在我们面前时，视觉上感受白条要比黑条粗；又如黑底上的白字感觉要比白底上的黑字又大又醒目；而同样大小的方块，黄方块看上去也要比蓝方块大些。因此，设计师在进行各种色彩设计时，一定要利用好色彩的膨胀和收缩规律，以达到各种色块在

视觉上的一致。

法国国旗（见图1-54）的红、白、蓝三色条纹给人的视觉感受是相等的宽度，而实际比例却是红为35、白为33、蓝为37，这就是设计师利用了色彩的膨胀感和收缩感这一色彩规律的典型案例。

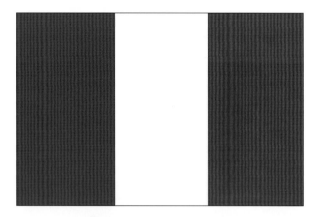

↑ 图1-54　法国国旗的色彩

3）色彩的前进感与后退感

人眼中的晶状体对于光波微小差异的调节是有限的，波长长的暖色在视网膜上会形成内侧映像，使人产生前进感；而波长短的冷色在视网膜上会形成外侧映像，使人产生后退感。

当我们观看闪烁的霓虹灯时，红、黄等暖色光似乎显得近些，而蓝、紫等冷色光似乎感觉远些。又如清晨太阳升起映衬着雪山时的景象，会感觉此刻的雪山形体结构特别清晰，也显得格外近，这是对比所带来的一种错觉。而当太阳完全升上天空并向下普照时，此刻的雪山就会显得很远，此时才是正确的感觉。在设计实践中，设计师要充分利用好色彩的前进、后退规律，并利用冷暖色的对比来凸显设计主题。

3. 色彩的同化现象

人们的态度和行为逐渐接近参照群体或人员的过程，或是个体在潜移默化中对外部环境的一种不自觉的调适，我们称为同化。色彩也同样会产生同化现象。

当小块颜色被大块颜色所包围时，如果两色的色相和明度非常接近，或两者面积对比悬殊，色彩对比的视觉刺激值小于可见值，那么被包围的小块色就会被大块色吞没掉，这就是色彩的同化现象。例如，在大面积黑背景上配以明度非常接近的深灰色，则深灰色在视觉上不起作用；如在大面积蓝色背景上配以米粒般大小的橙色，即使蓝、橙为互补色，对比强烈，但由于面积悬殊的原因，也会

使橙色难以被发现。因此,应用时应恰当地调节各色之间色相、明度、纯度以及面积的对比度,以避免发生色彩的同化现象。

1.4.2　色彩的象征与表情

客观的色彩现象所产生的色彩效果都是人的感觉反应,感觉是人脑思维活动的结果。色彩感觉可以分为直觉反应和思维反应两个阶段。所谓直觉反应,是指几乎不假思索而感觉到的色彩现象。而经过理性思考而做出的色彩判断是思维反应。

1. 色彩的心理取向

色彩作用于人的视觉和心理的特性称为色彩的心理取向。自古以来人们就把色彩的视觉和心理特征应用到了现实生活中,并且自19世纪后半叶直到现在,从未间断对它的研究,如色彩心理、色彩视觉调节、色彩空间环境、色彩信息传达等。总之,色彩的心理取向是多方面的,一般可分为物理取向、心理取向和生理取向、文化取向、造型取向等方面。

(1) 物理取向。主要是指色彩本身的光属性以及由此带来的视觉色彩形态。

(2) 心理取向和生理取向。它们都来自色彩具有的调节和引导作用,人们借助色彩的这种功能可以调整对自然环境的认识,并用于改造对环境色彩的认识。

(3) 文化取向。是指文化的象征性,会体现出地域与民族、民俗、宗教的文化特征。

(4) 造型取向。涉及整个艺术领域,特别对绘画艺术和设计艺术而言,它是主要的造型与设计的表达语言。

由于人们生活的文化背景不同,色彩的使用功能也不一样。如果色彩间接地用于改善人的生活空间环境,则称为色彩调节,如烘托空间的情调与气氛,吸引或转移人的视线,调节视觉空间的大小,连接相邻的空间和分割空间等;如果色彩直接用于视觉信息的传达和主体的精神治疗方面,可称为色彩信息和色彩治疗或色彩诊断。图1-55和图1-56所示为中国式园林和日本式园林的区别,体现了对色彩的不同取向。

色彩的信息传达和空间环境的改善包含社会生活方面。适当调节人的视觉适度,能愉悦人的心理,使人获得精神享受,使人的视觉和心理与周围色彩空间彼此和谐起来。希腊的白色卫城是以大理石柱支撑的石造建筑,这些柱头多以红色、金色、蓝色来装饰,在阳光的衬托下,显示出独特的地中海色彩风情;中世纪的拜占庭教堂,之所以能呈现出深邃而宏大的色彩空间感,是因为其穹顶色彩使用了灿烂的金色,再加上室内其他建筑部位的红、蓝、白三色的运用,并与祭具的金银色相匹配,显得庄严肃穆,充满神秘感。

⊕ 图1-55　中国式园林

⊕ 图1-56　日本式园林

中国园林建筑大部分是选用清新淡雅和协调的色彩搭配。如果把北方园林比作华艳的牡丹花,那么苏州园林的色彩就应该是空谷幽兰了。置身于这样的环境中,自然会有恬静如水的感受。

2. 色彩的象征语义

某种色彩如果与社会特定的文化背景结合,就会被定格为一种社会观念,这就形成了色彩的象征意义,并成为约定俗成性的符号和语言。发源于黄土高原的中华民

族,对红色和黄色情有独钟,因此,在中国特定的文化体系中,红色和黄色便具有人们理想中的符号概念和象征语义。如图 1-57 所示,中国红成为中国的标准色。

✦ 图1-57　中国红服饰

象征语义在一定的文化体系的形成过程中,同一色彩也会因地域及特定文化领域的差异而产生截然不同的意义。比如白色,在中国的传统观念中被视为悲哀和不吉利,许多地方的丧服都是白色的;而在西方,白色象征着纯洁,往往被用作高雅、庄重的婚纱或礼服的颜色。在日本,传统婚礼上新娘通体挂白,外加白冠白屐,如图 1-58所示;新郎则浑身披黑,且胸前绣白花。在罗马,白色被视为至高无上的权利和地位的象征,最有权威的教皇的礼服是白色的。这就是色彩象征语义的地域性差异。而当这些颜色被纳入戏曲这一特定文化体系时则被用来象征人物的本性,例如在京剧中黑脸象征着刚直,白脸象征着奸诈,红脸象征着忠心耿耿,如图 1-59 所示。

色彩的象征语义还会因时代的不同而出现差异。比如在中国历史上,黄色一直是皇帝富贵与最高权威的象征;而在现代的色彩语义中,有时候有些场合黄色却是淫秽的象征。而象征着和平的绿色自然成为人们崇尚和热爱的颜色。

✦ 图1-58　日本新娘的白色礼服

（a）京剧脸谱中的黑脸

（b）京剧脸谱中的白脸　　　（c）京剧脸谱中的红脸

✦ 图1-59　不同的京剧脸谱

因人的年龄、性别、职业、社会文化及教育背景的不同,所产生的联想、好恶也会影响色彩的象征语义。年轻人通常喜欢靓丽的色彩,因此高明度或高纯度色往往象征着青春活力;而老年人往往喜欢沉稳暗淡的色彩,低明

度、低纯度色便具有老年人传统和保守的象征语义。男人往往会喜欢刚硬、有力的色彩,因此比较冷峻的蓝绿色或沉重色调象征着男人的理性和坚强;而女人普遍喜欢柔美浪漫的颜色,粉色系或紫色往往象征着女人的温柔和感性。

色彩的象征语义也会因自然环境的改变、季节的更替而不同。春天充满了高明度的浅淡色彩,代表着青春的活力和无限的希望;夏天则充满了鲜艳、热烈、高纯度的色彩,象征着火热和激情;秋天是收获时节,呈现一片深沉和无光泽的色彩,代表着成熟和年老;冬天则充满着白色和低纯度的浅灰色,暗示着消退和死亡。相反的,不同的色彩也象征着不同的季节,暗示着季节的交替和生命的轮回。

人们赋予色彩某种文化特征,使各种颜色都具备特定的含义和象征,这些因素久而久之又会反过来影响人们对色彩的感受。在生活中,黄色、红色给人以华贵、热情、温暖的感觉;白色给人以纯洁、高雅的感觉;黑色则往往用来表现恐怖、深沉、庄严与肃穆的情感,终日与黑色煤炭相伴的工人,容易导致视线模糊而产生抑郁的心理;绿色象征生命、青春与和平;蓝色给人以宁静、清凉的感受;蓝色和绿色是大自然赋予人类的最佳心理镇静剂,据有关研究结果显示,蓝色和绿色可降低皮肤温度 1 ~ 2℃,减少脉搏次数 4 ~ 8 次,降低血压,减轻心脏负担,因此海边和公园都是调节人们心理的最佳场所。医学家还发现,病人房间的淡蓝色可使高烧病人情绪稳定,紫色使孕妇镇静,赭色则能帮助低血压病人升高血压。若房间里涂上明亮的色彩,心理状态可获改善。

人们对色彩的这种心理感受,往往能透射出每个人的心理特征。时尚的、代表社会文化体系象征语义的颜色,也是许多个人喜好、色色交融之后形成的。每个人的心理都是错综复杂的,个性化的象征、群体的象征语义十分丰富。如粉色系或灰色调往往代表了性格内向的人的心理状态;而纯度高、对比强的色彩一般都代表了外向的人的心理状态……

3. 色彩的表情特征的作用

人们看到某种色彩后所引起的心理上的反应,一般比较接近或一致。比如看到嫩黄、绛紫色的服装,会产生轻盈娇艳的美感;看到乌云满天(青紫、淡灰),会感到暴风雨即将来临的紧张、恐怖;走进罗马式教堂内,那种不可捉摸的阴森、深暗的光色,神秘、肃穆、紧张的神情会油然而生。因此,色彩还具有一定的产生表情的作用,而且具有很强的感染力和表现力。

著名的美学家阿·恩海姆在他的《艺术与视知觉》中写道:"说到表情作用,色彩却又胜过形状一筹,那落日的余晖以及地中海的碧蓝色所传达的感情,恐怕是任何特定的形状都望尘莫及的。"无论是有彩色还是无彩色,都有自己的表情特征,并且会随着它的纯度和明度而发生变化。不同色彩进行搭配,色彩的表情特征也会随之改变,像人的性格特征一样丰富。

如果我们能理解并把握色彩的那些心理效应,便能有意识地运用色彩表现意境情调,加强设计主题的渲染。下面就各类颜色的表情特征与象征作用进行分述。

(1)红色:处于可见光谱的极限附近,容易引起人们的兴奋、注意、激动、紧张。同时红色光波穿透力强,折射角度小,在空气中辐射的距离远,在视网膜上成像的位置深,会给人一种远近感和扩张感。红色也称为前进色。

人们曾做过实验:两杯黄色的西瓜汁,染红其中一杯,在品尝时会油然地感觉到被染红的那杯更甜;人们进入红色调的环境中,心跳会加速,血压会升高,皮肤会出汗,会给人一种室内温度升高的感觉。

(2)橙色:以火焰的橙色为主调,其色彩最亮丽。在可见光谱中,橙色更接近极色,其色相可包括橘黄与橘红两种,色性在红与黄之间,既温暖又明亮。橙色主要表现在成熟的果类中,在自然界,橙、橘、柚、玉米、金瓜、南瓜、菠萝都会引起人们的食欲,给人以香甜感。

橙色的明度比红色更高,注目性更强。日常生活中所看到的救生衣、登山服、户外背包等设计成橙色的居多。橙色常表现为温暖、快乐、热烈的情绪,橙红、橙黄色多用于豪华的场所和昂贵服饰,表示权势和高贵。

(3)黄色:是亮度最高的颜色,有着金色的光芒,灿烂、辉煌,象征着财富和权利,有着富贵、满足、骄傲的表情。例如皇帝的龙袍,显现着黄色的贵族气质。此外,黄色如橙色一样也具有警觉的表情,因此在生活中我们也常看到黄色被用来警告危险或提醒注意,如交通标志上的黄灯、学生帽等,都是使用黄色。

黄色在黑色和紫色的衬托下,会呈现出令人视野开阔的表情特征;黄色与淡淡的粉红色相搭配,会呈现出柔和、暧昧的表情特征;与绿色相配,则会显出朝气蓬勃的表情特征;与蓝色相配,会显出清新靓丽的表情特征;淡

黄色与深黄色相配则会显现出高贵典雅的表情特征。若在黄色中混入黑色或白色，则黄色会立即黯然失色，呈现出一种茫然的表情特征。而深黄色若与深红色及深紫色相配，会显露出晦涩和苦闷的表情特征。

（4）绿色：是一种非常美丽、优雅的颜色，它生机勃勃，象征着生命，透露着宁静、平和，又充满了青春活力，充满了理想和希望的表情特征，这正符合服务等行业的用色，许多医疗机构的相关场所多采用绿色，很多医疗用品都是用绿色来标识；许多工厂的机械也是采用绿色来缓解操作者的视觉疲劳。绿色甚至也被认定为健康环保的颜色。

黄绿色呈现出单纯、青涩的表情特征；蓝绿色呈现出清秀、豁达的表情特征；深绿色和浅绿色相配会有一种和谐、安宁的表情特征；绿色与白色、浅红色相配又会显出青春洋溢的表情特征。绿色的积极表情特征常成为室内设计师的空间用色，体现主人对自然和理想的崇尚。

（5）蓝色：具有沉着、深远的表情特征。当我们看到蔚蓝的天空和碧蓝的大海，就会联想到无垠的宇宙、流动的大气，感觉到一种纯净、透明、平静、理智、深远与永恒的气质。在很多的饮料包装用色上，设计师多运用蓝色体现饮料的冰爽。蓝色也会呈现一种高傲的表情特征，很多超豪华的概念车运用蓝色则体现出高贵的"气质"。

此外，蓝色也会呈现出一种悲哀的表情特征和悲凉的气氛，例如轰动一时的韩国电视剧《蓝色生死恋》，就是运用了蓝色的这种表情来烘托出整个故事的忧伤感。

（6）紫色：是波长最短的可见光色。紫色没有蓝色那样冷，也没有红色那样热，它处于冷暖之间游离不定的状态，显得复杂而矛盾。约翰·伊顿曾这样描述过："紫色是非知觉的颜色，十分神秘，给人的印象很深刻，有时给人一种压迫感，并且因使用场景的不同，时而富有威胁性，时而又富有鼓舞性。"

单纯的紫色会呈现恐惧的表情特征。正如歌德所言，紫色光投射到任何一种景色上，都暗示着世界末日到来的恐怖。紫色也会给人一种孤寂和消极的感觉，也会显出孤傲的表情特征，也会透露出神秘高贵的气质。常被用于女性的化妆品及晚礼服的色彩设计。

深紫色会有一种迷惑的表情特征，有愚昧迷信和潜伏灾难的感觉；而一旦紫色被淡化，浅紫色优美柔和的晕色又会显露出暧昧陶醉的表情特征，有种浪漫的气质。

（7）土色：包括土红、土黄、土绿、赭石、熟褐、生赭等，是在光谱上见不到的复色。土色深厚、博大、稳定、沉着、保守或寂寞。同时，土色又是动物皮毛的颜色，厚实、温暖，也是一种环境保护色。它还是劳动者的健康肤色，具有朴实敦厚与强健的美感。土色也是很多植物和果实的色彩，充实、饱满、肥美，给人以朴素、实惠和不哗众取宠之感。

（8）黑、白、灰三色：黑色和白色是对色彩的最后抽象，两者是极端对立的，总是以对方的存在显示自身的力量，但又有着令人难以言状的共性。黑白色所具有的抽象表现力及神秘感超越了任何色彩的深度。太极图案的黑白色代表着世界的阴极和阳极，黑白两色的循环形式表现了宇宙永恒的运动规律。康定斯基认为，黑色意味着空无，像太阳的毁灭，像永恒的沉默，没有未来，失去希望。白色的沉默不是死亡，而是有无尽的可能性。黑色会呈现出虚无、绝望的表情，白色会呈现出虚幻、茫然的表情。将黑白两色并置，则会透露出如面对死亡般的恐惧和悲哀的表情特征。白色有明亮、空旷的特质，也会呈现单纯的表情，如天使般的气质。所以，白色常被用来表现开阔、纯净、洁白无瑕的设计主题，如新娘的婚纱及使室内宽敞明亮的白墙设计。

黑色有时也会表现出庄重、典雅的气质，会呈现出一种严肃谨慎的表情。例如在西服的色彩设计中，黑色成了永恒不变的专用色。

无论是有彩色还是无彩色，其混合的最终结果都会导致灰色。中性的灰色意味着一切色彩对比的消失，成了视觉上最安稳的休息点，呈现着麻木、木讷的表情。但灰色有被动的特性，在与其他颜色混合后，它的表情也会随着所倾向的冷暖调的不同而不同，有时还会成为高雅的灰调，也就是我们通常说的"高调灰"。

1.4.3　色彩的联觉与联想

美国音乐学家马利翁曾说过："声音是听得见的色彩，色彩是看得见的声音。"画家也常爱说："响亮的色彩""像和弦一样和谐的颜色""生动活泼的色彩合奏"。可见，外界对一种感官的刺激作用会触发另一种感觉的产生。

1. 色彩的多种联觉

当各种外部世界信息不断地刺激人的感官时，会引起大脑皮层的活动，使人的视觉、听觉、嗅觉和味觉对外界产生反应，而各种感觉之间又会在彼此渗透、相互融通、交互作用中产生共鸣，并产生相互作用，在心理学上这种现

象称为"联觉"。日常生活中,人们常说"甜蜜的声音""冰冷的脸色"等,都是一种联觉现象。

最常见的联觉是"色—听"联觉。即对色彩的感觉能引起相应的听觉。现代的"彩色音乐"、手机中的"彩铃"等,就是对这一原理的运用。色觉又兼有温度感觉,如红、橙、黄色会使人感到温暖,相当于音乐中的大调式;蓝、青、绿色会使人感到寒冷,相当于音乐中的小调式。色彩还会伴有味、触、痛、嗅等感觉。

1)色彩与听觉

法国浪漫派大师德拉克洛瓦曾在日记中写道:"色彩就是眼睛的音乐,它们像音符一样组合着……有种无法达到的感觉。"法国波德莱尔认为:"在色彩中有和声、旋律和对位。"

如果我们听到某人的音色柔和动听,会联想到倾听泉水淙淙之声的欢悦,继而又可联想到泉水的清澈甜美,会产生视觉和味觉的共鸣,所以人们常用"甜润"一词形容优美的嗓音。对于色彩和声音的联系,最早提出色彩音阶理论的科学家牛顿认为:以 Do 到 So 的音阶和红到紫的光谱色顺序相同,它们的对应关系是红—Do、橙—Re、黄—Me、灰—Fa、绿—So、蓝—La、紫—Ti。

著名的俄国作曲家史克里雅宾(1872—1915)试图将这些色彩与音调的共生感觉谱进他的第五交响曲,有一个"音乐与色彩水乳交融的构想",并精确地罗列了曲调、每秒振动次数和色彩的对应表。如 C 调—红色、D 调—黄色、E 调—珍珠白和月光色、F 调—水蓝色、A 调—绿色、B 调—珍珠蓝色。

2)色彩与味觉

饮食文化中讲究色、香、味俱全,其中色彩排在首位,鲜艳的色彩可以促进人们的食欲,有色彩变化搭配的食物容易增进食欲,而单调或者杂乱无章的色彩搭配则使人倒胃口。能激发食欲的色彩源于美味事物的外表印象,例如刚出炉的面包,烘烤的谷物与烤肉,熟透的西红柿、草莓等。不同彩色光源的照射也会对食品色彩产生很大的影响,从而引起人们不同的食欲反应。农贸市场中许多出售肉食的摊位用红色玻璃纸包裹灯泡,从而使红色灯光照射食物,就是为了使肉食看上去更加新鲜,能提高人们的购买欲。

3)色彩与嗅觉

色彩与嗅觉的关系大致与味觉相同,也是由生活联想而得,如从花色联想到花香,从褐色联想到咖啡的香味。根据试验心理学的报告,通常红、黄、橙等暖色系容易使人感到有香味,偏冷的浊色系容易使人感到有腐败的臭味。深褐色容易使人联想到烧焦了的食物,感到有蛋白质烤焦的臭味。

4)色彩的温度感

我们常说,蓝色带来凉爽感觉,如深蓝的海水和蔚蓝的天空;而红色会带来炎热火辣的感觉,如燃烧的火焰、炙热的岩浆。而当置身于不同色彩的环境时,如看到红色或看到蓝色时,感觉温度会有 3℃ 的差别。

区分好不同色彩所产生的不同的温度感,对于进行室内设计的人员会有很好的帮助。在夏季,可以将室内布置成冷色调,以增强人的凉爽感,例如夏天的冰室或冷饮店的蓝色调布置;冬天室内可布置成暖黄色,例如火锅餐饮店、蛋糕店的灯光色调。

2. 色彩的多种联想

联想是人类区别于动物界所特有的能力。人类能从有限的感性经验中发展出大量丰富的理性联想。色彩联想是人类的第二信号系统对色彩知觉的一种延伸,是建立在人类直接与间接经验之上的。在长期生活实践中,不同的色彩总是能带给人们很多不同的感觉,从而形成了色彩的丰富联想。如红色带给人以暖热的感觉,常会让人联想到火、血、激情,从而又会联想到战争、暴力、革命、危险等。而这些联想也构成了红色丰富的含义。

色彩的联想是个人的经验、记忆和思想对色彩产生的综合的反应,它是随机的,但又有一定的规律。联想的内容是因人而异的,会受到性别、年龄、性格、文化程度、个人阅历和兴趣爱好等因素的影响。比如男人会更多地联想到和男人有关的事物,女人则更多地会联想到和女人有关的事物;而孩子因阅历少、文化程度不高而更多地会联想到一些常见的具体的自然事物。随着孩子年龄的增长,会慢慢拓展联想的范围,会由具体的事物延伸到抽象的事物上,由自然的事物延伸到社会性的、文化性的事物上。

一般情况下,只有一个人数多的群体在统计意义的联想才是稳定的,才能代表绝大多数人的色彩联想,因此,我们用一种社会性约定俗成的符号系统,即文字及其语义和色彩的结合程度的概率来体现普遍的色彩联想。

色彩联想既反映了人类的共性,也因所经历的直接

和间接经验的不同而多多少少反映出在宏观的群体中的
个性特征，也就是联想的地域性。例如对中国人而言，红
色更多地联想到革命或喜庆等。不管就传统或现代而言，
"中国红"在当今世界已成了一个特有的名词和概念，就
世界范围而言，说到红色，就会使人联想到中国。而对于
白色，西方人首先联想到的是纯洁、无邪、清晰、公正等，所
以西方人的婚纱都设计成纯洁的白色。

　　色彩的联想有具象联想和抽象联想。具象联想是人
们看到某种色彩后所联想到的自然界和生活中某些具体
相关的事物；而抽象联想是人们看到某种色彩后所联想
到的某些抽象概念。如蓝色的具象联想是大海、蓝天，抽
象联想是明净、畅快、理想等；黄色的具象联想是金子、幼
儿园、香蕉、柠檬等，抽象联想是希望、幸福、乐观、嫉妒、吝
啬、背叛、注意、吵闹等。一般来说，儿童多具有具象联想，
成年人多具有抽象联想。

　　由色彩还可联想到一年四季，如图 1-60 ～ 图 1-63
所示，花草的生长和凋零、候鸟的归去和返回等自然现象
使人们在觉察季节的更替和感受气候变化的同时，也会因
不同的季节意境而产生不同的联想。对不同色彩的感受
会使人联想到人的不同性格，这也是由不同性格的人对色
彩产生的生理反应所导致的选择性结果。例如现实生活
中，红色往往使人联想到刚直、勇敢的个性特征；而黄色
往往使人联想到活泼、开朗的性格特征。由于性别的不同，
男人和女人对色彩的联想也不同，性别上先天的特质不仅
会导致男人和女人在社会分工上不同，而且也因接触的事
物和环境不同而导致男人和女人在思维方式和情感上也
有差别，男人更多的是偏理性的概念，而女人更多的是偏
感性的概念。

⬆ 图1-61　夏天——明亮

⬆ 图1-62　秋天——深沉

⬆ 图1-60　春天——绚丽

⬆ 图1-63　冬天——冰晶

　　不同色彩的联想会因各种因素而产生不同的概念,包括不同的自然生态、人类社会和时代,可见事物的状态也会发生变化,而且还包括人类的思想和精神所发生的相应改变,都会使人们对色彩的联想产生不同的变化。因此对色彩联想这一设计语言还需自然学家、色彩学家、人文研究者及设计师进行深入的与时俱进的研究,这也将有助于设计师在设计时对色彩做尽可能准确的把握和应用。

课后练习

1. 用自己的语言阐述中西方色彩艺术形成与发展的主要历史阶段及其特色。

2. 色彩与写生、设计之间是什么关系?如何处理色彩写生训练与色彩设计的关系?

3. 什么是色彩的三要素?它们各自的特点有哪些?三者关系如何?

4. 设计色彩的体系包括哪些方面?它们的特点是什么?

5. 简述色彩视觉感受的类型及其主要规律。

第2章
色彩的应用基础

本章要点：

　　色彩的应用是造型设计基础的重要部分，重点研究自然色彩的变化规律、色彩的和谐对比和色彩的空间配合。随着高科技时代的快速发展，表达色彩的语言方式越来越丰富，工艺与技术水平也越来越高，人们的视野、审美品位日益拓展。这一切导致了色彩学研究的不断深化，并在色彩学深厚的积淀中注入了新的内涵。因此，我们应当重新认识色彩的应用规律。

2.1　色彩的变化规律

　　色彩的表现规律为变化与统一规律，这是观察和分析色彩应遵循的规律。我们应通过理性的思维方式树立设计专业色彩是"有条件"的观念，这是迅速掌握色彩变化规律的有效方法。经过色彩冷暖、纯度、明度不同角度的分析思考，并夯实色彩变化理论基础，就能顺利地把客观自然空间的色彩转化到二维色彩的艺术设计上来。

2.1.1　色彩的冷暖变化规律

　　日本色彩学家大智浩做过这样的实验：在粉刷成蓝绿色和红橙色的两个工作室内，客观上温度条件是相同的，人在里面的工作强度也一样，但人们对冷暖的感觉却相差 5 ～ 7℉。这就是说，在蓝绿色房间里的人于59℉时感到冷，而在红橙色房间里的人于 52 ～ 54℉时才感到冷，这证明了色彩的冷暖对人的影响力是存在

的。原因是蓝绿色能降低人的血压，使血液循环减慢，从而使人有冷的感觉；相反，红橙色却使人的血压增高，使血液循环加速，从而有暖的感觉。这些感觉现象都来自于人们的生活经验和多次印象的积累，从而导致人的视觉、触觉及心理活动之间能协调一致。

　　从色彩心理的角度分析，通常把红、橙、黄划分为暖色，橙色为最温暖，把蓝、绿色称为冷色，天蓝色为最冷。但色彩冷暖感觉并不是绝对的。图 2-1 和图 2-2 所示是色彩写生中的冷暖色彩变化规律的应用。

🔸 图2-1　暖调：《九寨阳秋》（水彩，席跃良）

🔸 图2-2　冷调：《青青山道》（水粉）

色相之间的相互关联与比较才是决定色彩冷暖的主要依据,如柠檬黄对于蓝色呈暖调,对于红橙色则呈现冷调;蓝紫色与红色相比是冷调,但与蓝绿色并列则又是暖调。在同一暖色系列中也有冷暖系列,朱红比大红温暖,大红比深红温暖;而深红又比曙红、玫瑰红温暖。同理,冷色系列也有这种冷暖的细微差别,如湖蓝比钛蓝冷,钴蓝比群青冷,群青又比紫罗兰色冷等。

在色彩变化规律的应用中,并不能简单地用色轮上的冷暖去划分色彩的冷暖,色彩的冷暖变化是在创作过程中比较出来的。有时冷色系的色彩在画面的比较中成为暖调;而暖色系中的色彩在比较中也可能变成冷色。如在一幅霞光灿烂的风景画中,靠近地平线出现的紫玫瑰色调或灰红色,在橙色方块的对比下有明显的冷色倾向,而深蓝的夜色中透射出晚霞的蓝紫色调,便具有暖色的倾向。因此,色彩应用中出现的冷暖变化是相互对比而产生的,如图 2-3 ~图 2-5 所示。

✪ 图2-3 色彩的冷暖渐变

✪ 图2-4 色彩的冷暖变化(《舞女》,雷诺阿)

✪ 图2-5 服饰品搭配的冷暖色彩变化

晴朗的日子里,阳光灿烂,一群白色的羊从绿色的草地上走过,这时可以看到羊的受光面是偏暖味的白色,而背光面则是略显冷味的蓝紫色,反光部则有灰暗的黄绿倾向。如果在阴天,羊群的受光面会变成灰白的冷光;而背光面的蓝紫色则变成带橙黄的暖色,与暗面的冷色调形成对比。不过它们又统一处于一个暗部整体的冷色中。这种冷暖转换是与光源分不开的,而物象暗部色彩的变化又与周围环境的反射色有着密切的联系。从理性角度上说,这种感受中心理因素也在起着一定的作用,只有在一定的光源和环境条件下,通过联系比较才能形成色彩的冷暖变化。

通过以上内容的分析,下面可以归纳出色彩写生中运用冷暖变化的基本规律。

(1)光源色的冷暖是物体亮面色调的主要依据,结合少量的固有色,一般随着光源色的冷暖进行转移。

(2)物体受光后呈现的色相是固有色和光源色综合后形成的,但也不排除微妙的环境影响。

(3)物体暗部的冷暖色调视环境色取光的强弱而定,基本倾向环境色反光的冷暖为主,再与暗色部色相结合后形成。

(4)物体背光部位的色相冷暖是以固有色与环境色为主,并结合较暗的与光源色相补的色调形成。

(5)在物体受光面与背光面之间的中间部位,俗称半调子,这一带是以灰色为主,基调主要受固有色的影响,相对来说冷暖变化的灵活性不大,也会受环境色的

影响。

（6）高光是物体的集光点，其强弱程度因光源的变化而定，也因物体材质不同而呈现差异。一般质坚光滑的物体，高光反射强，色调主要是由白色与少量光源色结合；有时由于形体转折，也有与环境色结合的。因此，反射强的高光基本上取决于光源色或环境色反射弱的高光，一般以光源为主，略显固有色成分。

在色彩运用中，掌握以上的基本规律，便能较好地把握物体色彩的冷暖变化关系。同时在实践中，还要将个别经验与一般规律区分开来。如室内静物写生中，受光面色彩一般偏冷，背光偏暖（指天光条件下）；而室外景物在较强阳光下，则受光偏暖，背光偏冷。再以空间不同方向的墙面和顶面进行色彩分析。当太阳光从窗外照射进来时，室内几个以白色为基调的色块之间的色彩冷暖变化是很丰富、微妙的。顶部呈冷调，侧墙呈暖调，迎光面往往与光源相符。但这些"白灰"色，都统一在一个"中性灰调"内，略微有所差别，况且这种冷暖关系是在比较中产生的。

以白墙为主的室内，可以说是呈现高明度，处理过亮容易苍白、粉气、平淡；冷暖太强又过于杂乱，体现不出白墙的感觉，因此，中间调在左右整个室内的冷暖。要解决这类问题，除结合色彩的明度、纯度以外，更主要的是要借助冷暖变化规律来分析色彩丰富、微妙的变化，使整个画面既明快又不失色彩的丰富内涵；冷暖变化要生动，又不能使整体色调失控。

2.1.2　色彩的纯度变化规律

色彩的纯度变化也称为色度变化，即纯净度强烈的色彩同混合或稀释后的暗淡色彩之间的关系。原色纯度最高，色相之间混合次数越多或色相混合种类越多，其纯度越低，色感越弱，反之则高；同色量的色相，在不同视距其色相的纯度强弱将会发生变化；不同色相，但同量、同视距情况下，暖色色感强，纯度高，冷色色感弱，纯度低。

"暗淡与生动"的变化效果是相对的。如图2-6和图2-7所示，同一种色彩在暗淡色调旁边可能显得生动，而在另一种更生动的色调旁边则显得暗淡。如果我们在一幅作业中为了表现单纯的纯度对比，而不带任何其他对比色，那么其中的暗淡色彩必须同强度色彩一样用同一种色相调成；即强度红色必须同暗淡红色相对比，强度蓝色

必须同暗淡蓝色相对比，否则，纯度对比将被其他对比（如冷暖对比）所淹没，从而破坏平静、安宁的效果。

✿ 图2-6　色彩的纯度变化（同一色彩图形中分别加入红、黄、蓝色后的纯度变化）

✿ 图2-7　水彩写生中纯度变化的应用（《秋韵》，席跃良）

暗淡的调子（尤其是灰色）只有借助于它们周围鲜明的调子才能存在。要观察这种现象，可在一个面上画一个方格，将其设为中性灰色，再画其他方格并置以和灰色同等明度的生动色彩。这时灰色看起来就具有生动感，而周围的有彩色则似乎失色并有所弱化。

以上是就颜色本身的规律对纯度变化的分析。在这种前提下，由于视距不同也会产生一些变化，几个方面应该结合起来把握。一般情况如下。

（1）距离越近，色彩纯度越高；距离越远，色彩纯度

越低,色感越弱,受到空间的制约越大。

(2)空间距离越近,物象的色彩纯度对比越强,固有色成分越多;空间距离越远,物象的色彩纯度对比度越弱,固有色成分降低,环境色成分升高。

(3)在同一空间距离下,暖色比冷色纯度强,冷色比间色、复色的纯度强。这种感觉随着距离越远就越淡化。

(4)在同一空间距离下,色相之间对比大的纯度强,对比小的纯度弱。这种感觉越近越明显,越远越模糊,直至同构。

这些规律,实际上涉及空间透视的变化。把握了这些规律,将加强对色彩主次和力度的认识。

2.1.3 色彩的明度变化规律

色彩的明度变化是指明暗变化,是一个黑、白、灰关系变化的作用问题。黑、白极色之间的色阶是非常明确的,较易分辨。但要分析彩色系中的色彩区别,特别是分辨不同色相的层次变化,难度就比较大了。

对色彩明度变化的把握,日本大智洁先生说过:"色彩明度对比要比纯度对比大3倍。"不管这种比较是否确切,但可说明明度对比比纯度对比关系更明确。按照明度关系的变化规律,应用中应区别把握高调、中调与低调之间的关系,不同调子所表达的效果、气氛是不一样的。

我们可从来自窗外自然光和室内人造光照下的静物写生的明度变化角度分析。无论自然光还是人造光的照射,由于空间距离的制约,明度变化规律是一致的。一般情况下,一组静物中物与物之间的视距有限,且都在基本相近的有效清晰度之内,除物体本身固有色的明度差异外(如陶罐灰色、衬布深色、水果亮色),它们还受到两种有效光线强弱变化的笼罩,在这种笼罩下,由于静物与静物的距离的微妙差距,也会产生明度上的变化,这种变化有时是微妙的,有时是强烈的,一方面,其受到距离远近的影响;另一方面,其变化也与物体相互所处的位置有关,甲物在乙物之前,乙物的全部或局部在甲物的投影中,这种关系会强烈地改变原来正常的距离关系。这种关系一般是按照"近清晰远模糊"的规律以及感性与理性相结合进行处理。不同物体处在同一正面光的照射下,更应概括其相对的远近和不同方向的大块面关系。要有意地扩大它们之间的明度的对比关系,还主要依靠物体本身的明度差别来强调,使画面主次分明,层次有致,如图2-8和图2-9所示。

⊕ 图2-8 色彩的明度推移变化

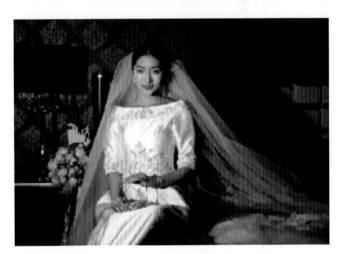

⊕ 图2-9 色彩明度变化在设计中的应用

另外,室外自然光照射下的景物在通常情况下由于视觉空间较大而显示近景、中景,这时明度层次更明确,近景景物反差大,反之则小,并渐远渐弱,最后趋于同一明度。但在逆光条件下景物外部较为清晰,因而明度反差也较明显,大部分背光面的明度差反而较模糊、统一。同时,处于视觉中心(或画面的兴趣中心)的物象,也是需要重点表现的主体物,在表现时,其明度关系相对于次要物象的明度关系而言,应较强、较明确。

室外可进行开阔空间的风景写生,此时物体的层次更丰富,但景物与景物之间存在许多杂乱的现象,创作时一时间是很难把握层次的。这种境况下,只能通过概括的方法把这些景物归纳在近、中、远三个层次中,同时强调近、中、远这三大层次中的明度变化关系,即强化其中的黑、白、灰明度层次,使本来杂乱无章的景物进入系统的明

度层次规律之中。

2.2　色彩的对比规律

色彩的对比关系是在感性的基础上对色彩视觉规律的理性判断和认识。研究和运用色彩的对比关系应在同一视觉前提下进行，应对色彩的差距、色与色之间的相互配置关系进行探究。色彩的对比关系一般包括色相对比、明暗对比、冷暖对比、补色对比、同时对比、明度对比、面积对比七个方面。这些对比的差异很大，因此必须分别进行研究才能综合运用，它们是构成色彩的基本规律和色彩设计的基本手段。

2.2.1　色彩对比的实质

所谓色彩的对比，是指两种以上色彩的效果之间所能发现的明显差别。这种差异达到极致时，我们称为直径对比、极地对比。比如大小、黑白、冷暖都处于极致时，就是直径对比或极地对比。眼睛只有看到一个较短的线条作为对比时，才能承认另一条更长的线条。当这根长线和另一根更长线对比时，这同一根线又变成短线了。色彩效果同样是用对比的方法来增强或减弱的，色彩的对比规律包括以下方面。

1. 两个以上色彩才有对比

色彩对比的基本点是"两个以上"。只有两个以上的色彩单位才能称为对比，否则就没有对比因素。

2. 色彩对比的"并置"

色彩对比的"并置"是一门深刻的学问。这里讲的"并置"，是指在同一空间、同一时间、同一视域内，组合在一个有机体内的色彩关联因素，只有在各种色彩并置时才能准确地发现异同，才能最充分地显示出应有的对比效果。

3. 色彩对比的"差别"解析

色彩对比是"差别"的解析。其含义为，色彩之间的比较是在同一范畴、同一性质或同一发展阶段内进行的，如重量与重量比、体积与体积比、直线与直线比、形状与形状比等，而不是如直线比重量、重量比体积或体积比

直线。色彩对比是在特定的色彩范畴内，明度比明度、色相比色相、纯度比纯度，而且以同一单位和面积作为比较明度、色相与纯度的依据，否则得不到准确的结论。比较的结果必然产生差异。绝对相同的色彩是不存在的，如果差别不大，视觉感觉不到，那么这些色彩的明度、色相与纯度就基本相同或略有差别。从概念上讲，基本相同的色彩并置在一起，应称为色彩的同一或重复，而不是对比。在构成色彩对比的多种因素中，色彩差别是最基本的，由于色彩差别具有普遍性，因此色彩对比也有普遍性。色彩之间的差别还因性质、程度与效果的不同而千差万别，所以才构成了色彩对比的特性。

伊顿说过："对比效果及其分类是研究色彩美学时一个适当的出发点。"这个概念是很有道理的。世界上的任何事物都不是绝对孤立地存在的，都是在相对的比照中确定的。没有长就没有短，没有黑就没有白，没有冷就没有暖，色彩的效果同样是用对比的方法来实现的。色彩的规律在色彩的对比中得到了充分展现。

2.2.2　色彩对比的类别

在同一空间、同一时间、同一视域内观察色彩效果的特征时，我们可以看到七种不同类型的对比。其中冷暖、明度、纯度等对比规律在前面"色彩的变化规律"部分已有论述。下面介绍其他类型。

1. 色相对比

色相对比是因色与色之间的差别而形成的对比。以24色相环为例，它们所处的位置不同，对比的强度就不一样。如果在色相环中确定了黄色，那与黄色相邻的颜色即为邻近色。如间隔2～3种颜色可称为类似色，间隔4～7种颜色可称为中差色，间隔8～9种颜色可称为对比色，间隔11～12种颜色可称为补色。这是180°对角线上的色相对比，即黄与紫互补色的最强烈对比。当然，红与绿、橙与蓝也是最强烈的色相对比，它们和对比色、中差色、类似色、邻近色相比较，对比强度逐渐减弱，邻近色对比强度最弱。

实践证明，对比越强，彼此色彩效果越鲜明，感官刺激越大。红、黄、蓝三原色是最原始、最典型的色相对比，但当单一的颜色被黑线或白线隔开时，它们的个性就表现得更为鲜明突出。当然其他高纯度的未经掺和的色彩也

都可以进行这种对比。图2-10所示为标准色的色相对比，图2-11所示为形象设计中色相对比的应用。

明亮度发生变化时，色相对比就会产生新的表现价值。改变三原色色量比例，颜色会变化无穷，相应的表现潜力也就无可估量。是否要将黑色和白色当作调色的成分，这要取决于主题以及个人的爱好。白色减弱邻近色相的明度，使它们变暗；而黑色则使邻近色相变得明亮起来。因此，白色和黑色也可以成为色彩构图的有效成分。如在构图中让一种色相起主要作用，其他色相起辅助作用，就会获得有个性的色相对比。色相对比在民间工艺品中应用极广，具有独特的审美价值。

相同明度的色相联系在一起，它们的明暗对比关系会被消解，仅剩下和谐的弱色相对比。以白色调配合淡化后的弱色相对比效果，在设计中称为"粉彩"。

2. 补色对比

在色相对比中，24 色色相环中处于 180°相对应的两种色为补色，红与绿、黄与紫、橙与蓝为最强的补色，其他次之。补色之间相互衬托，互相补充，所以叫互补色。两种颜料调配后如果能产生中性灰黑色，则这两种色彩互为补色。从光谱色上讲，两种互补色光混合在一起时，会产生白光。

视觉残像的现象表明了一个值得注意的生理上的事实，即视觉需要有相应的补色来对任何特定的色彩进行平衡，如果这种补色没有出现，视觉会自动地产生这种补色关系。这在色彩实践中具有重要的作用。

我们还须强调，互补色的规则是色彩和谐布局的基础，因为缺乏互补的和谐是苍白而有气无力的，只有有了补色关系的和谐，才能使色彩产生动力和活力，如图 2-12 和图 2-13 所示。遵循这种规则，就会在视觉中建立精确的色彩平衡。

🔼 图2-10　标准色的色相对比

🔼 图2-11　形象设计中的色相对比

🔼 图2-12　动画设计中红、蓝色彩的补色对比

⊕ 图2-13　补色对比在水彩写生中的应用（《雨后》，席跃良）

每对互补色都有它自己的独特个性。例如，黄与紫不仅呈现出互补的对比，而且还表现出极度的明暗对比；橙色与蓝绿色是一对互补色，同时也是冷暖的极度对比色；红色与绿色是互补色，这两种饱和色彩有着相同的明度。

3．同时对比

同时对比是设计色彩美学的重要组成部分。没有同时对比关系就没有色彩的互补规律，也就没有色彩的和谐。所谓同时对比，即看到某一特定的颜色，眼睛都会同时要求它的补色的出现。当视觉同时受到不同色彩的刺激时，色彩感觉会发生相互排斥，相邻色会改变原有性质并向相反方向转移，这就是色彩的同时对比现象。如图2-14所示，同一灰色用在红、橙、黄、绿、青、蓝不同底色上会呈现不同的补色感觉。灰色在黑底上发亮，在红底上呈现绿味，在绿底上呈现红味，在紫底上呈现黄味，在黄底上呈现紫味，在白底上变深。如果这种补色还没有出现，眼睛就会自动将它产生出来，这时产生的互补色关系是非客观存在的，是一种特殊的、正常的生理现象，可以说是带有一种"悬念"的色彩平衡。

红与紫并置时，红倾向于橙，紫倾向于青；红与绿并置时，红显得更红，绿显得更绿。各种相邻的色在交界处对比表现得更为强烈。日本专家左藤亘宏经试验发现，用多种色彩在不同的底色上的"可见度"强弱次序有一定的规律。多种颜色在黑色底上的次序为白→黄→黄橙→黄绿→橙；在白色底上的次序为黑→红→紫→紫红→蓝；蓝色底时：白→黄→黄橙→橙；在黄色底上的次序为

黑→红→蓝→蓝紫→绿；在绿色底上的次序为白→黄→红→黑→黄橙；在紫色底上的次序为白→黄→黄绿→橙→黄橙；在灰色底上的次序为黄→黄绿→橙→紫→蓝紫，如图2-15～图2-17所示。

⊕ 图2-14　同一灰色在红、橙、黄、绿、青、蓝底色上的同时对比

⊕ 图2-15　黑色底同时对比时可见度强弱次序：白→黄→黄橙→黄绿→橙

⊕ 图2-16　蓝色底同时对比时可见度强弱次序：白→黄→黄橙→橙

⊕ 图2-17　灰色底同时对比时可见度强弱次序：黄→黄绿→橙→紫→蓝紫

综上所述，同时对比具有以下规律。

（1）明度对比强，易见度高；明度对比弱，易见度低。

（2）亮色与暗色相邻，亮色更亮，暗色更暗。

（3）灰色与艳色并置，艳色更艳，灰色更灰。

（4）冷色与暖色并置，冷色更冷，暖色更暖。

（5）不同色相相邻时，都倾向于将对方推进自己的补色地位。

（6）补色相邻时，由于对比作用，各自都增加了补色光，色彩的鲜艳度同时增加。

（7）同时对比效果随着纯度的增加而增加，相邻之处（即边缘部分）最为明显。

（8）同时对比作用只有在色彩相邻时才能产生，其中如果一色包围另一色，则效果更为醒目。

对同时对比的效果，可以采取适当的方法将其加强或抑制。

加强的方法：提高色彩的纯度；使对比色建立补色关系；运用面积对比，色彩面积大，易见度高；色彩面积小，易见度低。

抑制的方法：改变纯度，提高明度；破坏互补关系；采用间隔、渐变的方法；缩小面积对比关系。如橙底色上配青灰能扩大同时对比作用，橙底色上配黄灰能抑制同时对比作用。

有这样一个实验，老师拿一小块浅灰的卡纸问同学是什么色，回答是"黄色"，这是正确的；接着将该纸块放在一蓝绿色的衬布上，再问另一位同学，回答是"红灰"，也是正确的。实际只是同样的一小块浅灰色的卡纸，却产生了倾向"红""黄"的两个答案，第一问是客观色；第二问产生"红"的答案，是因为把纸放到蓝绿衬布上而已，这"红"色倾向的产生就是蓝绿衬布的补充。

还可以做这样的实验：在色调强烈的一个大色块中观察一小灰方块，如果大色块是红色的，则小灰方块略呈绿味；绿色的则略带红味；紫色的则略呈黄味。以此类推，每种色块都会同时产生它的补色。对背景色看得时间越长，并且色彩的亮度越大，效果就会越明显、越强烈。

同时对比效果不仅在一种灰色和一种强烈的有彩色之间产生，并且也发生在任何两种并非准确的互补色之间，此时两种色彩分别倾向于使对方向自己的补色转移，因而通常这两种色彩都会失掉它们的某些特点，而变成具有新鲜效果的色调，在这种情况下，色彩就会呈现出一种生气和活力，如图 2-18 所示。歌德曾说过：同时对比决定色彩的美学效用。

同时对比实质上是补色对比。人的色彩感觉的好坏，在同时对比效应的判断能力及灵敏性上会有所表现，物质性的补色对比使视觉得到满足，取得色彩平衡；悬念性的补色对比使色彩更具挑逗性。因此，如何控制同时对比的

发生与中和是十分重要的。

❶ 图2-18　两种非互补色的同时对比

增强色彩面积对比，同时缩小面积色的明度差，这样小面积色尽管不是实质性补色，但感觉都趋向它们的补色，此时色彩关系具有挑逗性。明暗关系一拉开，同时对比关系即减弱，正确的补色关系使视觉取得色彩平衡，同时对比随即消失。

4．面积对比

面积对比是多与少、大与小之间的对比，但不能单纯从量上进行比较，这里有色彩均衡问题，而均衡受色彩明度的左右。

人们能感觉到的色彩都具有一定的面积；反过来讲，有一定面积的形体肯定具有色彩，两者是互为存在的条件，如图 2-19 和图 2-20 所示。

例如，黄与紫之比为 1 : 3，即 1 份黄和 3 份紫可取得平衡，这是设计时必须考虑的因素。歌德关于纯度光亮的数字比例，黄：橙：红：紫：蓝：绿 = 9：8：6：3：4：6。面积对比与纯度有关系，歌德的颜色光亮度之比指的是光谱中的标准纯度色。如果纯度改变了，那么平衡面积也就会发生变化。由此可见，光亮度始终是与色彩面积相关联的。

图2-19　色彩的面积对比

图2-20　面积对比在装饰色彩中的应用

面积对比非常显著时会取得什么样的效果呢？如果灰蓝色的色量少到仅能看出，由于图2-19中大块橙色与极少灰蓝色块对比，它就会在眼睛中产生其补色蓝色的生动感。在同时对比中已谈到，眼睛要求对一种特定的色相有所补色。面积对比就是因为类似倾向而产生的一种特殊效果。色彩处于少量地位时，就好比人处于危难之中，它要做出有抗争性反应，所以相对地说，比它处在一种和谐地位时更为生动。一种处于微量的色彩元素，如有机会受到长久注视而一直呈现在眼睛中，就会变得越来越浓缩，越来越显眼。

面积对比就是画面都包含不同形状和面积的形体，

并因这种形状所占有的空间大小和面积不同以及色彩面积比例的不同而构成新的对比关系，如图2-21所示。如果在一幅色彩构图中，一种色彩的面积处于支配地位，那么取得的效果就会富有表现力。

图2-21　纯红色与大面积复色（灰）的面积对比

2.2.3　色彩对比应用的融会贯通

以上分类讲到"色相""明度""冷暖""纯度""补色""同时""面积"等各项对比，都是分门别类单项的对比，比如面积对比只是从面积的概念上应用色彩对比关系；明度对比只是从色彩明度差异上进行对比。分类研究色彩对学习是有益的，但应用时与学习中的单元训练不同，它应该是综合起来并融会贯通地运用各种对比。

对比关系应用中的融会贯通问题的重点在于研究其中各个单项对比间的相互关系，或者说研究主要性质的对比与非主要性质的对比之间的关系问题。在多种对比同时存在的情况下，有的人往往考虑性质的对比，忽略了主与次的相互影响关系，也就是说尽管存在对比应用的融会贯通问题，却只把它作为单项对比来考虑，这样会有片面性。

实际上，在一般应用中，不一定只有单项的对比因素，而大多数情境下都是融合在一起进行的。艺术创作和

艺术设计中使用的色彩一般色相不多,画面中有五六种色已经足够。但要求比较高,如要求光感明快,形象清晰,用色鲜明,色彩效果丰富。要达到这种要求,仅仅依靠单项对比是远远不够的,只有依靠综合对比,才能解决实践中对众多色彩的高要求。例如,在一些配色上常用玫瑰红与粉绿、粉红与中绿、深蓝与淡黄、朱红与黑等对比色相,这就是综合对比的应用实例,这样一来虽然放弃了最强有力的单项对比,却得到了一定的对比强度,同时也使得色感变得丰富、鲜艳和明快起来。图2-22～图2-24所示为色彩对比的实际应用。

⊕ 图2-24 色彩对比在动画角色设计中的综合应用

在色彩写生中,冷暖对比是无时不在的,掌握了冷暖对比也就掌握了写生色彩的根本。因为冷暖色彩的变化影响着色彩的明度、纯度、色相的变化。认识到了这一点,就容易观察与认识到自然色彩的变化规律。表现出这一点,画面中的色彩关系除了可以避免像单色画一样平淡外,还能使画面组织更严密、更生动,而且更容易表现自然色彩的真实感,使画面闪耀着色彩语言的魅力。

这里所说的冷暖对比实际上包含了色彩明度、纯度、色相这三项对比的综合应用,而不会超出综合对比之外。如果认为冷暖对比就是对明暗对比关系的否定,或是对纯度对比关系、同时对比关系、补色对比关系的否定,那就有失偏颇了。

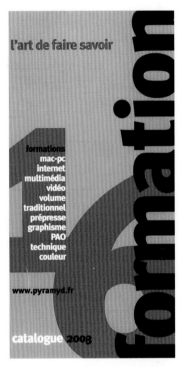

⊕ 图2-22 色彩对比在招贴设计中的综合应用

2.3 色彩的调和与搭配

色彩应用中追求和谐,这是人所共知的常理。色彩配合得当和匀称,能使人产生一种愉快的感觉,和谐就是美。和谐不同于一般意义的调和,这不是那种四平八稳、格调划一、缺乏变化的统一。这里的调和应具有和谐的内涵,调和来自对比和变化,没有对比和变化就没有刺激神经的兴奋因素。因此,色彩的配置应用中既要有对比来产生和谐的刺激,又要有适当的调和来抑制过分的对比,从而产生一种恰到好处的对比——和谐美。调和是相对的,对比是绝对的;对比是目的,调和是手段。

⊕ 图2-23 色彩对比在服饰设计中的应用

2.3.1　色彩调和的基本原理

在理论上来确定色彩的调和是件难事，因为对色彩审美的要求往往同时表现在视觉的满足与心理需要两个方面，而色彩心理本身又包含着极其复杂的因素。然而在现实中，我们又承认色彩有协调与不协调的感觉，并且经常用"调和"这样的字眼来评价色彩，调和的问题的确是值得讨论的问题。

在色彩应用的实践中，通常是从色彩的秩序与量这两条思路上去寻找色彩调和的规律。我们认为，所谓调和，是偏重于满足视觉生理的需求，以适应目的色彩效果作为依据，要总结出色彩的秩序与量的关系。一般情况下，调和色彩要求有变化但不过分刺激，统一但不能单调，某些要素统一了，则其他方面还要保持一定的对比关系；完全一致的色彩或完全不具备任何相同因素的色彩，通常都被认为是不调和的色彩。

我们要探究色彩调和的原理，可从两层含义去理解。首先，是把本来有差别的、具有对比意义的两个以上的色彩通过一定的调配方法使它们有机地组合起来，"和衷共济"起来才能产生出一种和谐的美。这种和谐的美就是调和的本意。"和"的概念是把本来"不和"的因素"合"起来，使之统一。其前提条件是"差别"和"对比"因素。如果本来就是调和的一种或一类颜料，就不需要调配了。为此，色彩调和的本身就具有一种对比的统一关系。

其次，色彩"调和"的含义还包括：把不同的事物、有对比和差别的元素、不同色相和有不同倾向的色调融合为一个整体，为了具有高度的和谐，必须经历调排、搭配、配置、调理与组合的过程。这个过程就是应用、实践的过程，是产生和谐效果的基础。

古往今来的艺术家和色彩学者们对"调和"的概念有许多精辟见解：有的人认为"调和是对比的反面，与对比相辅相成"；有的人认为"调和就是近似，调和就是秩序"；还有的人说"调和感觉是视觉生理最能适应的感觉，可实现视觉生理的平衡"；更有人明确地指出"调和与对比均是构成色彩美感的要素，调和是抑制过分对比的手段"……凡此种种，都证明"调和"是色彩组合完美的形式语言。

色彩的调和与对比是相辅相成的，往往同时存在，弱对比时则为强调和，强对比时则为弱调和，如图 2-25

和图 2-26 所示。在处理色彩强对比或色相刺激太强而很难达到调和效果时，则必须在某一方面做一些"调配"处理，使其在对比中产生调和；在调和中又不乏拥有对比关系。其基本的原则应归纳为：调和中有对比。用约翰内斯·伊顿的一句话来概括："色彩和谐这个概念就是要通过正确选择对偶来发现最强的效果。"

✚ 图2-25　弱对比强调和

✚ 图2-26　强对比弱调和

2.3.2 色彩调和的配置方法

这里所谓的色彩调和的方法,是指根据能够作为构图基础的系统的色彩关系来展开主题的那种配置技巧。调和的方法是多种多样的,如同一调和、近似调和、对比调和、连贯调和、同化调和、面积调和等。以下侧重于与设计基础训练相关的同一调和、近似调和、对比调和、面积调和方法的分述,如图 2-27 所示。

🔆 图2-27　调和色的应用(《树正夕晖》(水彩画),席跃良)

1. 同一调和

1)同一调和的概念

当两个或两个以上的色彩对比效果非常刺激时,可将一种颜料混入各种颜色中去增加同一因素,调节色彩间的对比失调状况,从而达到调和的目的。在色彩明度、色相、纯度三种要素中,如果某一要素完全相同,可变化其他要素,则称为同一调和,如图 2-28～图 2-30 所示,内容包括以下方面。

🔆 图2-28　色彩透叠构成中同一调和的应用

🔆 图2-29　青花瓷器彩绘中的同一调和

🔆 图2-30　抽象绘画色彩的同一调和

(1)色相与明度统一,纯度变化;色相与纯度统一,色相冷暖变化。

(2)色相统一,明度与纯度变化;明度统一,冷暖与纯度变化。

(3)各色都混入同一或近似的色彩元素,使各色均呈现和谐统一的趋向。

(4)物象的固有色较强烈,则强调光源色或环境色因素,使其和谐统一。

2)同一调和的方法

最常用的同一调和方法如下。

(1)混入白色调和:在强烈刺激(包括色相、明度、纯度过分刺激)的各种色彩中,混入白色,可使其明度提高、纯度降低,混入的白色越多,调和感越强。

(2)混入黑色调和:在尖锐刺激的各种色彩中混入黑色,使明度、纯度降低,对比减弱。混入的黑色越多,调

和感越强。

（3）混入同一灰色调和：在尖锐刺激的各种色彩中混入同一灰色，使其向该灰色靠拢，降低纯度，削弱色相感。混入的灰色越多，调和感越强。

（4）混入同一原色调和：在尖锐刺激的各种色彩中，混入同一种原色，使之向原色靠拢。

（5）混入同一间色调和：实则是混入两原色，使之向原色靠拢。

（6）互混调和：在两种及两种以上强烈刺激的色彩中，使一色混入另一色，如红与绿，红色不变，在绿色中混入红色。各色互混，可使之增加同一性。

（7）点缀同一色调和：在强烈刺激的色彩各方，共同点缀同一色彩，或者双方互为点缀，或将双方中一方的色彩点缀进另一方，都能取得一定的调和感。

（8）连贯同一色调和：当对比的各色过分刺激或色彩过分含混不清时，可用黑、白、灰、金、银或同一色线加以勾勒，使之既相互连贯又相互隔离，从而达到统一。

2．近似调和

所谓色彩的近似，是指两种色彩十分接近、相似。在色彩三要素中可使某种要素近似而变化其他要素。在色彩搭配中，选择色相、色性或纯度很接近的色彩组合在一起，或者增加对比色各方的同一性，使色彩间的差别缩小，削弱过分刺激、对比的分量，从而取得或增强色彩调和的基本方法，称为近似调和法。近似调和并非追求刻板划一，必须保留差别；使对比不尖锐、刺激，如图 2-31 ～图 2-34 所示。近似调和包括以下内容。

⬆ 图2-32　印象派代表作

⬆ 图2-33　服饰的近似色搭配

⬆ 图2-31　《山景》（保罗·塞尚）

🟤 图2-34 对比调和的应用（《踏歌九寨》
（水彩画），席跃良）

（1）非彩色明度近似调和。指黑、白、灰等色组成的高短调、中短调、低短调的调和感最强。

（2）同色相又同彩度的明度近似调和。色调因色相而异，又因彩度而异，调和感强则变化极为丰富，如红色中短调、绿色中短调、黄色高短调、蓝色低短调、紫色低短调。

（3）同色相又同明度的彩度近似调和。用同种色相所构成的鲜色调、含灰调、灰色调都是调和的色调，所构成的色调还可以因色相而异，也是调和感较强，变化又极为丰富的调和的色调。

（4）同彩度又同明度的色相近似调和。在色相环中，红、橙、黄、绿、青、蓝、紫等色相近似调和。它们包含高调、中调、低调的色相近似，鲜色调和灰色调的色相近似等许许多多的同彩度又同明度的色相近似调和。

（5）同色相颜色的彩度与明度的近似调和属于一种性质相同，其余两种性质接近的调和，这种调和还有同彩度、明度的颜色色相近似，同明度颜色的色相与彩度近似等。用这些方法均可构成色相、明度、彩度等变化很多的近似调和。

（6）色相、明度、彩度都近似的调和。此种调和方法是近似调和色调中效果最丰富，调和感最强的组色方法。

3．对比调和（秩序调和）

对比调和强调有变化而且组合和谐的色彩效果。在对比调和中，色彩的明度、色相、纯度三要素都可能处于对比状态，色彩效果更加活泼、生动、鲜明。这种色彩的对比关系要达到既丰富又和谐的美，主要不是依赖于色彩要素的一致，而是靠某种有序的组合配置来实现，因此也称秩序调和，如图 2-35 和图 2-36 所示。

🟤 图2-35 色彩对比构成的秩序调和搭配

🟤 图2-36 计算机色彩构成中对比调和的应用

（1）在对比强烈的两色中，置入相应色彩的等差或等比的渐变系列，以此结构来协调和抑制对比，从而形成色彩调和的效果。

（2）通过面积的组合变化来统一色彩。

（3）在对比的各色中混入对比同一色，使各色和谐。在色相环上可以确定某种颜色变化的位置，这些位置以某种几何形状出现，它们包括三角形调和、四角形调和、五角形调和、六角形调和等。

（4）在进行对比的颜色区域中，相互放置小面积的对比色，如在蓝橙对比中，蓝色区域中加上小面积的橙色，橙色区域中加上小面积的蓝色或者在对比各色区域中加入同一种小面积的其他色，也可增加调和感。

4．面积调和

面积调和与色彩三属性无关，它不包含色彩本身色素的变化，而是通过面积的增大或减少来达到调和。如当一对强烈的对比色出现时，双方面积越小，则颜色越调和。双方面积相比悬殊越大，调和感越强。

面积的调和与彩度的调和有相似之处。面积对比的加强，实际上是在增加一个色素的分量的同时而减少了另一个色素的分量，从而起到了对色彩的调和作用，如图2-37和图2-38所示。事实也证明，尽管色差大的强对比也会因面积的变化而呈现弱对比效果，给人以调和之感。面积调和是任何色彩设计作品都会遇到而且必须要考虑的问题，这也是色彩调和的一个较为重要的方法。

⊕ 图2-37　机器人色彩搭配中的面积调和

⊕ 图2-38　晚霞与环境空间的面积调和

2.3.3　色相环位置变化的调和

在色彩的应用中，我们可以按照上述的"和谐"处理方法进行实践。这几种方法是最基本的，在运用中不能孤立对待，常常需要变通并灵活运用。为加强对对比与调和法则内涵的理解，可以确定某种变化的位置，这些位置可以以某种几何形出现，具体内容包括以下方面。

1．三角形的调和

三角形的调和又可称为补色单开叉关系。可在色环上寻找等边三角形、等腰三角形、不等边三角形三种位置。如果把三角形在色相环中任意旋转，可得多种三角形的调和。我们可从色相环中选择三种色相，它们的位置正好构成一个等边三角形，那么这些色相就会形成一种和谐。如红、黄、蓝和橙、蓝紫、黄绿在色轮中的排列是个等边三角形，构成三角形的调和关系，如图2-39所示。

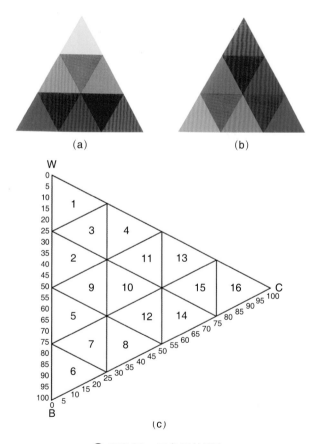

⊕ 图2-39　三角形的调和

2．四边形的调和

我们在十二色色相环中选用两对互补色，把它们连接起来并互相垂直，就可得到一个正方形，可以产生四种

色的和谐变化,如黄、紫、红橙、蓝绿;黄橙、蓝紫、红、绿;橙、蓝、红紫、黄绿。用包含两对互补色的长方形可得出更多的四种和谐色,如黄绿、红紫、黄橙、蓝紫,黄、紫、橙、蓝。

第三种和谐的四种色的几何图形是不等边四边形,两种色相可能是邻近色,另外两种颜色对立并可能在它们补色的左边或右边,这样的和谐色则倾向于同时变化。转动多边形,就可得出更多的色组。

3．五边形、六边形的调和

可在色相环中确定一个五边形、六边形的位置,得出多色的调和关系,如在十二色色相环中有两个这样的六色组：黄、紫、橙、蓝、红、绿；红橙、黄橙、蓝紫、蓝绿、红紫、黄绿。这个六边形可在色彩球体中的淡色和暗色之间产生有趣的色彩配合。随着多边形边的增加,色彩对比更加变化丰富。

图 2-40 所示为不同多边形的色彩调和。

（a）三角形色彩调和

（b）四边形色彩调和

✪ 图2-40　不同多边形的色彩调和

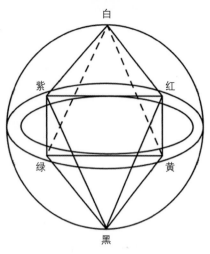

（c）多边形色彩调和

✪ 图　2-40（续）

需要强调的是,调和色的选择及构图基础的变调不能任意决定。主题的选择及处理是一种必然的过程,而不是随意行事的过程,也不是表面上的似是而非。每种色彩或每一组和谐色都是一种独特的个体,都要按照它本身内在的规律存在并发展。

2.3.4　色彩的均衡与呼应

1．色彩的均衡

从人的视觉经验中可以得到证明,眼睛适应中性灰色。通过同时对比与视觉残像现象可以证明,眼睛具备特殊的功能,使颜色的刺激在视觉中得到调整,尽量趋向平衡状态。悦目的色彩都会与这种生理需求发生关系。怎样利用这一需求关系,可以参照前面章节中论述的面积对比中色彩均衡的原理,在均衡色彩时做认真的考虑。

色彩的均衡不是指色彩的等量对称,而是指色块在形状、大小、明暗、冷暖、强弱等各种因素对比下所呈现的反复交错、相辅相成的稳定感,是一种视觉心理上的均衡,如图 2-41 ～图 2-43 所示。

色彩的布局应避免孤立的缺乏联系的色彩关系,应该以画面的均衡中心为依据,既要有强弱、冷暖的对比,又要顾及色块配置的平衡;既要使色块在形状与色相上产生对比,又要在色调上有一种均衡。这样的色彩均衡是从整体关系的比较和色量、色阶、纯度的对比中获得的。一般要注意以下几点。

（1）整体全面的布局。

（2）生活体验的联想。

⊕ 图2-41　色彩的均衡

⊕ 图2-42　色彩的呼应

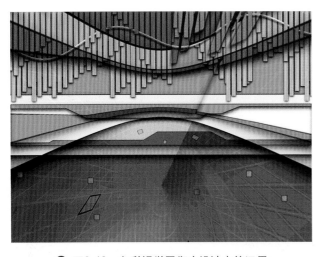

⊕ 图2-43　色彩视觉平衡在设计中的运用

人对不同的物体会有不同的视觉经验。例如，当我们看到画面上的一块石头和一张纸，两种不同的形象会使人产生不同的轻重感，我们会感觉石头比较重，纸张比较轻。

（3）色块需平衡而不能偏于一方，以免失重。

例如画面的中心有一块大色块，那么画面四周就需要有一些小色块来平衡。

（4）纯度、明度、面积的均衡和呼应。

（5）邻近色的配合。

（6）加中性色，以调和对比调。

2．色彩的呼应

色彩的呼应是指为使相关平面或空间位置不同的色彩避免孤立状态，采用相互照应、相互依存、重复使用的手法，使之统一协调、情趣盎然，具有节奏反复的美感。色彩呼应的手法一般有两种。

（1）分散法。使一种或多种色彩同时出现在作品画面的不同部位，基于一种统一的色调，其他颜色可在其他部位做些适当的呼应和对照，只要不因过于分散而使画面出现模糊、零乱的感觉即可。

（2）系列法。将一种或多种色彩同时放在不同平面或空间中，组成系列设计，使之产生整体和谐的感觉。

视觉生理平衡并不是色彩调和的唯一目标，是广义上的心理需求，往往对色彩的审美发生更重要的影响。在色彩的写生、设计和生活中运用，特定的目的往往决定着特定的色彩搭配。有些看起来并不和谐的色彩，恰恰是符合特殊的、富有表现力的色彩需要，这种情况在现实生活中是经常发生的。

视觉上平衡的色彩，适于长久注目且为多数人接受。而适于心理需要的色彩，有时只需在较短的时间内引起人们的关注并发生心理的影响，或只是适于一定年龄、性格及文化背景所限定的部分欣赏者。在更多的情况下，悦目的色彩同时会受到这两种因素的影响。正是由于心理需求的加入，要建立广义的色彩调和理论的确是极为困难的。

在色彩调和的理论中，无论何种色彩，都离不开以三要素为基础的色彩量与质方面的变化秩序，如图 2-44 ～图 2-46 所示。尽管各种理论都有自己的特点，但万变不离其宗，总是有基本的规律可循，而以上介绍的原理，可算是色彩调和的规律方面的基本认识。我们可通过文字提

供的色彩调和逻辑以及精练的图例来了解国际上的主要的色彩调和理论。如果能在这些理论指导下亲自动手设计创作一些色彩调和的作品并能不断尝试、应用,定能获益匪浅。

由于本书篇幅有限,不能将色彩调和理论——介绍,但这里可以推荐《奥斯特瓦德色彩调和论》及《孟塞尔色彩调和论》两本书供有志于色彩探研者进行查阅、参考。

⊕ 图2-44　以三要素为基础的抽象色彩的变化秩序

⊕ 图2-45　人物创意图像中的色彩变化秩序

⊕ 图2-46　产品部件图像中色彩的均衡与呼应

课后练习

1. 色彩的变化规律有哪些?分别阐明它们变化的规律特性。

2. 什么是色彩对比?色彩对比的基本法则包括哪些方面?

3. 什么是色彩调和?色彩调和的基本原理是什么?有哪些配置方法?

4. 试述色彩的视觉生理与心理作用,指出它们在色彩设计中的意义。

5. 练习同一调和、类似调和、对比调和、面积调和习作各两幅,用水粉颜料和 4K 或 8K 纸。

第 3 章
色彩的表现形式

本章要点：

设计专业的色彩基础训练，要求在色彩基本理论的指导下较熟练地掌握一定的色彩表现形式与方法。在众多的色彩表现形式中，水粉画和水彩画由于工具、材料相对便宜，无论是色彩写生还是色彩设计都较为适用。无论是环境艺术设计、平面设计、动漫设计、产品设计、服装设计等专业方向的色彩表现，都以水粉与水彩技法形式为主要手段。同时结合设计色彩的一些特殊需要，也常选用如马克笔、彩色铅笔、丙烯等材料及工具，其用色原理也是相通的。因此，本章重点阐述这两个画种，并对一些特殊表现技法作扼要介绍。

3.1 水粉画的表现形式

水粉画无论在我国还是在外国，从美术学科分类上都属于水彩画的范畴，称作不透明的水彩画。因其应用广泛，已成为一个独立的色彩门类，是学习设计色彩，进行色彩表现训练的重要手段。水粉画是用不透明或半透明的颜料和水调和制作的色彩画种。

水粉画在东西方绘画发展史上占有重要地位。古代埃及、两河流域、印度的壁画，还有我国古代的寺庙壁画和墓葬壁画，以及帘画、工笔彩画、民间彩塑等，都采用了近似胶粉画的着色方法。古代欧洲也很早就有人用蛋清、胶液调和颜料来制作壁画、插图和肖像画，就连油画也是在胶粉画的基础上新发展起来的画种。

3.1.1 水粉画的特性

水粉画是用水调和粉质颜料进行表现的一种绘画形式。其简便迅速的色彩造型手段成为一种具有独特艺术魅力的表现形式。水粉画由于本身使用的材料及工具性能的不同，产生了与其他画种不同的特点及不同的表现技法。研究发挥水粉画的性能特色，是获得理想艺术效果的关键。

在表现技法上，水粉画具备兼收并蓄的特点：一方面它可以借鉴油画的表现手法，厚涂堆砌、覆盖叠加、皴擦点染；另一方面它又具备水彩画的透明响亮、挥洒自如、柔润淡雅的特性。由于在颜料中掺入了一定比例的瓷土，因此具有一定的覆盖力，便于画面上反复修改和塑造。在表现技法上有着相对的灵活性和多样性。另外，还可以将两种方法并用，这就形成了水粉画在色彩上所独有的优势，并在画面上产生艳丽、柔润、明亮、浑厚等艺术效果。

水粉画具有很强的表现力和可塑性，广泛应用于艺术设计和美术创作领域。水粉画在作画程序的简化和广泛的适应性上表现出很强的优势。它与水彩画一样，都使用水溶性颜料，但在水色的活动性与透明性方面则无法与水彩画相比拟，也逊于水彩画那种轻快的特性。因此，水粉画一般并不使用多水粉调色的方法，而采用白粉色调节色彩的明度，以厚画的方法来显示自己独特的面貌，也因此造成了它的先天弱点：在质料的填料中含有较多的硫酸钡，而硫酸钡是一种不透明的白色粉末，所以水粉颜料具有较强覆盖力，具有不透明或半透明性，易产生"粉气"；在颜料干湿不同状态下色彩的变化很大，色域也不够宽，在已经干涸的颜料上复涂时，衔接困难，画得过厚，

干涸的颜料易龟裂脱落，不宜长期保存。水粉画是介于水彩画与油画之间的一个画种，它是通过吸取水彩画与油画的某些方法与技巧而发展形成自己的技法体系，如图 3-1～图 3-3 所示。

⊕　图3-1　秋色（水粉静物写生）

⊕　图3-2　里弄（水粉风景写生，袁公任）

⊕　图3-3　女青年（水粉人物写生）

3.1.2　水粉画的材料与工具

水粉画是以作画的工具与材料性能来划分的，即按一种以阿拉伯胶为黏合剂，以水为媒介调制色彩，以及相应的纸、笔等工具材料构成的画种。其覆盖性、附着力、稀释性都是画种的特色，因此它运用得非常广泛，宣传画、年画、壁画、舞台布景制作、包装广告类设计均离不开水粉画材料的运用。

1．水粉画颜料

现代水粉画颜料是从植物、矿物及动物体上提取的色素加以研制的，是由色粉、胶液、甘油、蜂蜜、氯化钙、小麦淀粉和白陶土等原料调制而成的，具有一定的覆盖性和附着力。具体地说，是一种以阿拉伯胶为黏合剂、以水为媒介调制成的色彩。水粉画与油画的油质结合剂不同，持久性不如油画，容易蒸发而干裂，作画时应保持颜料的软膏状态，以便于调配与操作。

水粉画颜料又称"广告颜料"或"宣传色"，有锡管和瓶装两种，如图 3-4 和图 3-5 所示。锡管装颜料质地细腻，种类繁多，携带便利。除了较多的白色外，主要的是红、黄、蓝三原色，如黄色必须有偏冷的柠檬黄和偏暖的土黄

与中黄。另外,有些颜料(如群青、玫瑰红、湖蓝、翠绿、紫罗兰色)等是无法调出来的品种。常用的还有赭石、熟褐、普蓝等色。

⊕ 图3-4　常用的锡管装水粉画颜料

⊕ 图3-5　常用的瓶装水粉画颜料

2．水粉画笔

水粉画常用的笔如图 3-6 所示,有水粉笔、油画笔、化妆笔及底纹笔等。

水粉笔:吸水、软硬弹性都较为适中。它用羊毫和狼毫按一定比例制成,含水量多,以能较好地载色、通畅运笔为宜。

油画笔:适宜干画法与厚涂法,能产生类似油画的笔触效果,具有粗犷、强劲、可塑造形体块面的特点。猪毫的笔毛粗硬而弹性强;狼毫的笔毛细腻弹性适中,适宜于干湿画法,是水粉画较理想的工具。

可根据自己的使用习惯和作品的表现效果选择,如化妆笔的笔锋能尖能平;国画笔中的白云、衣纹笔,应能

变化笔触,能涂、勾、点、切并表现细部;各类大型的底纹笔、主板刷等适合大面积色及底色涂刷;另外,为获得某些特殊效果,除了用笔外,还可用画刀、手、布、纸团、海绵等作为代笔工具,只是不易得法和准确控制,须控制使用。

⊕ 图3-6　各类材质、大小的水粉画笔

3．水粉画纸

水粉画的用纸,以质地结实,吸水性适中,不渗化为宜。纸张的规格,我国一般是以每平方米的重量(克)来表示,常见的有 150 克和 180 克等多种纸,克数大,纸就厚,如图 3-7 所示。常用的纸有图画纸、水粉画纸、白卡纸、灰卡纸、各种有色纸。各种纸的质地不同,吸水程度不同,表现的效果也不一样,我们可以根据水粉画形式需要灵活使用。此外,还可反其道而行之,进行多种尝试;也可画在多种材料上,如有各种底纹、底色的纺织品、板材等上面,产生特殊效果。总之,无论用什么纸、什么材料,都必须深入了解其特性。一张纸的版面的合理选择,就能产生不同的效果,对纸张性能的掌握程度同样影响水粉画面的质量。

（a）水粉纸

✛ 图3-8　水粉画调色盘与调色盒

其他工具，如海绵，能吸收多余的水分和蘸色代笔；遮盖剂，是快速结膜的液体胶，可做局部留白遮挡之用；喷壶，多用于制造肌理和湿润画面之用。另外，铅笔、尺、小刀、铁夹、胶带等也应有所准备。

5．颜料的调配

色彩作画很讲究调色板。有人说，从调色板上就能反映画面色调效果以及作画者的水平，这是有一定道理的。每个人都有自己习惯的排色方法。在色格内，色板上一般按色相环上光谱顺序，按由淡到浓、从暖到冷的顺序排列，一旦相邻色相混合，也不至于搞脏。为使用色得心应手、避免混杂，颜料在调色板上混合调配时应注意以下几点。

（1）色光的混合是光量的增加，如红＋黄＋绿＝白（光），而颜料的混合，都是光量的减弱，如红＋黄＋蓝＝黑灰（光）。调和一种色彩，最好是两种颜料相加或三种颜料相加（不包括白色），不能漫无边际地一支笔一次又一次地蘸用各种不同颜料，颜色越多，调和的颜料越灰，甚至较脏。因此一些颜料本身就是复色（如熟褐、赭石、土黄等），其中已有三原色的成分。如果用色不恰当，用色种类过多，必然显得脏、灰，效果必然恶劣。尤其是灰色，用复色以上进行各种色多次量的调配，不是不可以，但特别要强调必须保持以其中一色为主，这样才不至于因"失色"而"灰浊"。

（2）调色时不宜多搅。不要像拌面糊一样反复来回搅拌，颜色微粒搅得过分均匀就比较腻，俗称"调死了"。两个以上的颜料在调色板上不是调"熟"，而是调到"半生不熟"（七八成）即可。应能在调成的色块上看到几种色的成分，从调色板上能看出画面色调。

（b）水粉纸用法示例

✛ 图3-7　水粉纸及其用法示例

4．调色工具及其他工具

现在流行一种专用的水粉调色盒，是板盘相连的，较适宜选用；还有塑料的水粉调色板，是四边带边沿的，可避免稀释的颜料外流。室内作画或较大幅面的水粉画可选择瓷质方盘；外出写生时选择封闭式的带有储色格的塑料调色盒较好，如图3-8所示。

除以上介绍的工具材料外，室内外写生表现还离不开画架。画架有木质与金属两种。在室外写生时，因画幅大且携带不够方便，常常不用画架而直接用画板、画夹代替。

（3）画面色彩的配置。调配好一种颜色后，摆放到画面上的配置方法是各种多样的，列举如下。

① 混合：把几种颜色直接均匀地调和在一起，这是最常用的方法。

② 空间融合：将多种颜色稍加调和，可使其未调匀就涂于画面。一笔上有两种以上的颜色，通过重叠混合，使画面产生丰富而活泼的效果。但掌握不当也会造成杂乱之象。

③ 并置：把不同色相的颜色基本上不加调和就直接并置于画面，混色效果通过同时对比来达到。如把黄色和蓝色相间或交错地点画在一起会造成绿色的感觉，且比直接混合更鲜明。

④ 薄罩：即在下层色干透后，在上层很薄地罩上一层较透明的颜色。这种画法的效果是含而不露，上下两层交相辉映。

3.1.3　水粉画的表现方法

水粉画的表现形式很多，应用范围较广。设计专业包括多方向的学科，对色彩训练的要求也不尽相同，但水粉色彩作为一门基础课程，有着普遍的适用性和共同的规律，更多的是研究色彩搭配关系和掌握表现方法的规律。下面介绍各设计专业共同要求的表现技法。

1．分析与思考

学习水粉画，首先是以写生为基础，以选定的对象为客观依据，要经过加工提炼而艺术地再现对象。它不是照抄对象，而是在深刻理解和分析思考的基础上，结合敏锐而准确的观察来主动地表现对象。从个别到一般，并善于从自然色彩的变换中获取各式各样的视觉信息。从平凡的事物中发现色彩美和色彩功能之所在，这是我们研究色彩的重要任务。

无论我们是面对静物、风景还是人物，都有一个如何观察、分析的问题。德拉克洛瓦认为："真正的画家是不画固有色的。"高更也曾说过："无知的眼睛认定每一物象有一固定不变的颜色，但自然界不存在孤立的颜色。"莫奈也认为："当出去画画时，要设法忘记你面前的物体：一棵树、一片田野……这是一小块蓝色，这是一块黄色，这是一长条粉红色，然后准确地画下所观察到的颜色和形状，直到它达到最深的印象为止。"先辈大师们的这些经

验之谈，是值得深思和借鉴的。

从一般规律出发，在作画之前，我们可以从以下几个方面去思考。

（1）自然色彩与人的主观感受结合问题的辩证思考。

（2）色调是如何形成的，应通过什么途径把握。

（3）色块与色块之间的组合构成规律以及色彩空间层次的透视变化规律是什么。

（4）主体物与非主体物之间的相互关系。

（5）通过何种构图方法确立最佳构图形式。

（6）表现技法的选择与运用。

2．布色程式

水粉画不像水彩画那样过于迁就水的特性，可以更多地作深入表现；又不像油画那样步骤严密，它可以灵活多变。可采用"先色后形"。它对设色要求比较随便，因此对先后程序、主次、厚薄等方面的要求不需十分严格，"先形后色""破形布色"；可"意在笔先"，也可"笔在意先"；可从远画起，也可从中、从近画起；可从暗部到亮部顺次推开，也可从亮部向暗部层层深入……方法很多，但通常情况下，运用较适宜从中间调子开始再向两端推移的程式。

1）"先色后形"两边推开

这种方法是先营造一种色调气氛（肌理），然后逐步深入表现色彩的形体，如图3-9所示。在任何一个画面中，中间调是占据主要位置的，面积也最大。抓准了中间调，

⬆ 图3-9　"先色后形"的布色程式（《马放南山》，席跃良）

等于基本抓住了画面的主色调。这一程序是在铺第一遍中间色时,把色调向暗部和亮部两个方向渐次递进,直到完成整体画面。

这种方法的主要优点在于便于敏捷地捕捉色彩的感觉,利于大胆的破形布色,抓住整体色调,而为逐步深入创作留有余地。第一遍色彩应鲜艳透明,使画面始终具有鲜活、明快的色彩效果。这种画法所谓的"先色后形""向两个方向渐次递进",是指铺出大的色彩关系(包括大体明暗)后,再按照明暗相互之间的冷暖变化及深浅关系的变化,画好两个系统中的中间调子,并渐次地向深浅两个方向过渡。过渡越充分、越细致,画面则越接近完整。

2)"先形后色"并由暗及明

如图3-10所示,"先形后色"这种画法是严格地抓准形体,先从暗部画起,逐渐向中间色调和亮部推开,最后画高光直至完成。这种画法比较适合初学者,可从暗部开始,这样画面不易走形,画起来比较有把握。这种方法类似油画的表现技法。

图3-10 "先形后色"的水粉静物写生

暗部色调要注意色彩倾向与冷暖关系,不宜画得太厚、太暗、太黑、太死,暗中要有变化。应谨慎使用白色。暗部要"透明",透明的要求不是浅薄而是色彩倾向合理。因为暗部在通常情况下要比投影面高一个层次,这是受环境色彩影响的原因。

画面暗部的面积越大,刻画它的重要性就越大。如在逆光的情况下,暗部几乎占据整个画面,相对亮部色彩比较单纯、明显,而暗部比较微妙、复杂,抓住这种微妙的

暗部色彩的倾向变化就等于抓准了整幅画的色调。因为这种画法的"微妙性"较能抓住色相,表现的难度也就大,但只要抓住了环境色的冷暖变化以及虚实关系,就获得了美妙的色彩效果。

3)"由明及暗"并步步深入

如图3-11所示,这种画法类似于水彩画的一般画法,是从亮部色彩开始,逐步向暗部过渡并深入到完成画面。其不同于水彩画的地方是,水粉色是半透明或不透明的,水彩色是依靠上层色与下层色透明反应的作用产生色彩效果。具体画法程序与水彩基本画法一样,但这种画法对水粉画初学者难度较大。

图3-11 "由明及暗"步步深入的水粉人物写生

3. 水粉画的表现技法

在掌握了水粉的性能,了解了水粉画的表现方法后,为创造生动的画面,还必须掌握一定的表现技法。下面介绍几种技法。

1)干画法

如图3-12所示,干画法的特点是调色水少,根据形体结构一笔一笔地摆放覆盖色彩,每一笔都代表一定的形体和色彩。因此特别要注意观察和分析,调色和落笔要肯定、准确。这种画法笔触明显、效果强烈、厚涂薄涂都适合采用干画法。画法和效果酷似油画,可表现肯定、明显、坚实的形体色彩。暗部宜薄不宜过厚,明部提亮主要依靠白

或淡色调。这种画法很适合基础训练,也是水粉画的主要表现技法。但运用不当易犯干枯、刻板的毛病。

(a)

(b)

⊕ 图3-12 水粉干画法（唐茂宏）

2）湿画法

与干画法相反,这种画法的主要特点是着色时要求颜色中有一定的含水量。稠而不干,用笔流畅、不枯涩,笔与笔之间要趁湿时衔接,否则干后会有明显接痕。其具有柔和、含蓄、滋润和细腻的优点。湿画法大多从中间色画起,然后接着画暗部和突出亮部或高光。湿画法一定要掌

握好运笔时机。对整幅画面来说,更适宜于表现雨、雾、雪天及形体转折不明显、明暗变化虚的物象。这种画法如果层次画得过多后,画面就容易发灰。局部色彩适宜一次性完成为佳,要修改的部分最好全部弄湿,避免加色时衔接不上。图3-13所示为水粉湿画法。

(a)

(b)

⊕ 图3-13 水粉湿画法

干画法与湿画法的区别基本也是以笔含水量的多少而定。一般人认为用色多、画得厚,就是干画法,反之是湿画法,这比较好理解。但也不尽然,因为用色少必须水少才行;而如果用色多,水也多,那就不一定是干画法。同样用色少、画得薄,就是湿画法,这也不一定确切,因为必须是在水多的前提下才称为湿画法。

3）薄画法

薄画法是在水和颜料中调水较多，或用水适量，用色较少、较薄，因颜色稀薄能使底色微微显露或半透出来，使色彩润泽和半透明，近似水彩。薄画法可以湿画也可以干画，薄涂湿画法能一层层加，从而取得层次丰富而浑厚的效果，如图3-14所示。但要注意每加一点色时都必须待底色干透后再进行，要用软笔并且运笔要快，否则会把底色带起来。

4）厚画法

厚画法是接近油画画法的一种技法。利用色彩的稠度，使之具有一定覆盖力而达到色彩丰富、造型坚实的效果。厚画法能充分表现出对象的形体特点，但是水粉画毕竟不像油画丙烯之类，颜色厚薄要适当，过厚就容易龟裂、脱落。厚画法一般采用干画法，涂画过程中一般是从薄涂到厚涂，使画面最终形成有薄有厚、暗薄明厚、厚薄相宜的效果，如图3-15所示。

(a)

(a)

(b)

⬆ 图3-14 水粉薄画法（席跃良）

(b)

⬆ 图3-15 水粉厚画法

5）透底法

透底法可选特白或带白底的画纸，纸底要光滑、不吸水，用硬毛笔时运笔要有力，笔上含色不宜过多，以便有意造成透底的效果。这种方法若运用得好，作品会特别有意味。另外，在上第二遍、第三遍色时，可根据需要用此方法，有意保留部分底色，或用透明薄色覆罩以便透出部分底色，这样可使复加的色块与底色融为一体，如图3-16所示。

<p align="center">⊕ 图3-17　水洗法</p>

<p align="center">⊕ 图3-16　透底法</p>

6）水洗法

水洗法是根据需要，在画过的色层上用水洗涤，但不宜洗干净，这是利用水粉颜料能被水溶解的特点，待未干透时继续画下去。如果恰到好处地利用水洗法，把握好分寸，干后的效果比湿画的更柔美。水洗法有很大的偶然效果，利用残留的部分颜色痕迹，再加上关键部位的"点睛"之笔，会出现意想不到的效果，如图3-17所示。

水洗法也可局部使用，如暗部的反光、亮部的高光，以及某些物象上的纹饰，都可以用水洗出来。但是洗出来的颜色一般不鲜明，因此使用时必须慎之又慎。

水粉画技法是基本的方法，不能生搬硬套。各种方法的优点是相对的，又是互相依存的。干，因湿而显；湿，因干而隐。有时为了表现不同物象的需要，在同一幅画面中常常并用干、湿、厚、薄几种方法，能取得非常丰富的效果。一幅画究竟采用什么技法，完全依据画面的需要而定，应灵活掌握并运用各种技法。

3.1.4　水粉画的用笔方法

笔触是指带色的笔在纸上涂布色彩时留下的笔痕，是体现作品灵气的组成部分之一，它相当于文学创作中丰富的词汇，是思想感情最基本的流露方式，如图3-18和图3-19所示。运用适当的笔触，有助于加强画面的艺术感染力，这是构成画面美感的重要因素。但是，笔触不是目的，只是表现对象的一种手段。笔法多种多样，并无定法。干湿、浓淡、刷摆、揉搓、擦、点、刮、洗等可灵活运用。对不同物体、不同对象、不同画面，必须运用不同的笔法去表现，比如表现妇女、儿童与表现老人的运笔就应该有明显的不同，前者笔触以衔接融合为主，后者相对粗犷、硬朗一些。下面介绍几种常用的运笔方法。

<p align="center">⊕ 图3-18　浑厚的水粉画厚画法笔触</p>

⊕ 图3-19　轻快的水粉画薄画法笔触

（1）摆。依照形体的块面结构将颜色一笔一笔地摆到画面上，笔触肯定、有力，用色倾向明确，宜于形体的塑造。

（2）刷。笔触成片状，常用于面积较大、比较单纯的部分，如天空、背景等。

（3）拖。笔触拖长，露笔锋，带有"飞白"，运笔轻快而流畅，常用于画枝条、头发等。

（4）扣。笔头蓄色较少，笔锋散开，可轻快自如地运行到画面上，只有笔端的前端接触画面。常用于表现枝叶、皮毛等蓬松物体，以及背景和物体虚化的轮廓部分。

（5）点。笔尖触纸，面积小为色点，面积大为色块。点的画法有多种，可以用来画物体的高光、树枝等，也可以借点彩的办法来加强画面的色彩效果。

（6）擦。笔头蓄色较少、较平，稍用力按笔可作飞白，可以虚实相许。此法多用于作画的后期调整，尤其在人物头像写生中可以用来调整人物的素描关系。

（7）湿接。利用水的作用将明色与暗色、此色与彼色相互渗化，这样的效果自然柔润，没有明显的笔痕。湿接时颜料的湿度不同，会产生不同的表现效果。

总之，对运笔的要求是有利于描绘出客观对象，随着经验的积累、表现能力的提高和理解的深化，笔法的美感逐渐在画面上占有位置，成为一种表达感情的因素，这也是作品能否取得较好艺术效果的关键。当然，这不能离开作画者的构思和修养来孤立地追求某种技法表面上的新奇效果，把水粉画当成色彩游戏或色彩魔术是不可取的。

3.2　水彩画的表现形式

水彩画是一种极为简便、简洁的表现形式，是专业设计研究和运用色彩表现的重要手段，也是设计色彩表现的高级阶段。系统地进行水彩表现技法的训练，有助于培养良好的主观能动思维能力，正确地表达设计色彩的理念；还将直接作用于方案设计，提高色彩的审美品位。

3.2.1　水彩画的特点与性能

水彩画是用水调和透明的水彩画专用颜料绘制在水彩纸或特定的画纸上的绘画。它利用颜料的透明性能（如水分的多少）在纸面上呈现出层次与造型，一般不掺用不透明颜料。

近两个世纪以来，水彩画随着西学东渐潮流而传入我国。由于它在用水、用笔等方面和我国传统的绘画有着诸多相似之处，所以不仅中国的画家能得心应手地掌握这门技法，中国的观众也热心有加地接受了这一画种。水彩画不仅是学习色彩艺术的阶梯，而且其本身也是一门独立的艺术。它特有的清新、轻快、透明、流畅的艺术语言，使水彩画享有与其他画种媲美的殊誉，如图 3-20～图 3-22 所示。它的实用价值也使它成为建筑家、设计家表达自己设想的重要手段。

⊕ 图3-20　水彩画静物写生表现（高维星）

水彩画是以水为媒介进行调色的画种。水彩可分为透明水彩和不透明水彩（水粉）。传统的水彩是指透明水彩，它可以让光线透过（两种颜色相叠时，底层颜色可

透过上层），因而画面表现出明亮的感觉。不透明水彩则是在透明水彩中加入一种叫中国白的颜料，使光线无法透过，即一般的广告颜料。今天对水彩概念的理解已并不单指用水调和颜料这点而言，更重要的是因为它具有一整套完整的与其他绘画形式截然不同的表现技法。

⊕ 图3-21　山寨（水彩风景）

⊕ 图3-22　工地的傍晚（水彩速写，席跃良）

水彩画更强调技法的含量，这也是水彩画的重要特点。技法的实质包含两个方面：一是在作画过程中采用的某一种方法；二是这种方法下的各种肌理制作的效果，在作画过程中的技法，是前人经过几十年甚至几百年总结出来的经验和方法，经过一代代地承续、完善而发展起来的。所谓的技法，实际上就是我们在表现情感或思索过程中的技术手段。艺术的提高与发展，总是伴随一定的技术与思维方法的进步而进展的。水彩画常用技法及特殊技法是因为水彩画颜料的水溶性、胶质性以及水分的干湿特

点形成的，并由于水色的交融、纸面肌理、材料和技法的多样性变化而使之臻于完善，并形成独特的语言。因为这些特点和技法的要求，上色时颜料不能涂得太厚，宜于稀薄地自由渗化、渲染，逐层重叠时须等第一层色干后再加第二层色，以保持其透明、轻快的特点。

衡量一幅水彩作品的好坏，首先要看技法的表达成功与否；其次要看这种技法所体现的艺术品位的高低。因此，艺术的含量，艺术底蕴的透射始终是水彩画乃至各类艺术第一位的要求，而技法是表达一定的内容和传达艺术思想的一种载体。而且一幅水彩作品的完成常常并不是单靠一种技法所能奏效的，它需要多种技法的融会贯通，并借鉴、吸收其他艺术的养分，有机结合到本体语言中（当然不是代替），才能达到更强烈的艺术感染力。为更利于水彩艺术的表现效果，既要驾轻就熟地运用技法，又要不囿于技法套路。

3.2.2　水彩画的工具与材料

水彩画是用水调和透明的水彩专用颜料绘制在水彩纸上的绘画。它利用颜料的透明性能和水分的多少在纸面上呈现出形态与层次。一般不掺用不透明颜料，这是其工具性能的显著特征。

1．水彩颜料

水彩颜料是水彩绘画中最重要的材料之一，如图3-23所示，一般有含碳的植物性与动物性物质、金属矿物质两大类。水彩颜料是由天然的或人工的色料与不等量的混合剂如甘油、水、阿拉伯胶构成。管装的湿颜料

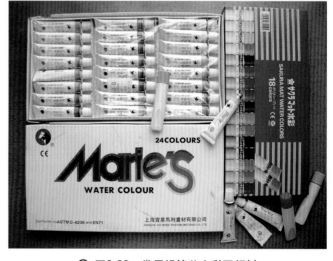

⊕ 图3-23　常用锡管装水彩画颜料

在 19 世纪中叶由温莎牛顿公司最先研制而成,后来被广泛用于水彩画。水彩画颜料的特性决定了画种自身的特点,尽管水彩画的特点是诸多因素的综合,但颜料是其中至关重要的因素。颜料一般采用管装的,初习者可使用中国马利、日本樱花透明水彩,这些色彩较为鲜明亮丽,价格适中。而较为高级的有温莎牛顿专家用和学生用水彩,一般为散装,可参考 18 色水彩的颜色后酌情购买。

水彩画颜料种类很多,但一般绘画实际上不过 7~8 种。为调色便利,一般按照色彩的冷暖类别依次排列,色彩的常用排列依次为深红、大红、朱红、橙色、土黄、中黄、柠檬黄、浅绿、翠绿、深绿、湖蓝、群青、普蓝、赭石、熟褐、青莲等。不同水彩颜料的效果也不相同。某些颜料,如深红、酞菁蓝和深绿具有普通的着色功效,另如土色与镉色类则具有渍染作用。由于它们的固有特性,使颜料在纸面上渗透时会形成有趣的颗粒纹理。同时也可在透明性颜料中掺入白色或不透明树胶,造成半透明或不透明效果,但要避免出现与整体色调效果不相和谐的"音符"。

2.水彩画纸

水彩画纸是水彩画重要的组成部分,具有很高的要求,如图 3-24 所示。优质纸的纹理应是一种手工或人工模制的不规则状,较差的纸则十分均匀规则,没有自然纹理的特性,纸的质地优劣就对水彩效果产生一定的影响。纸的纹理一般有粗纹与细纹、纸质松软与纸质坚实、白色与灰色等类别之分,纸质不一、克度不一、规格不一,纸的选择根据作画的形式技法来决定。

⊕ 图3-24 水彩画纸张的选用与裱贴

在绘制写意作品时,宜选择大纹理的纸质,在绘画表现上产生色彩的沉淀,湿画时色彩会融合得非常优美;干画又会产生色彩的透叠感觉,既有水色酣畅,又有拙顿飞白。如果表现精细的写实作品,应选一些纸质细的少纹理纸张。画水彩对纸的选用是比较严格的,不同的纸会产生不同的艺术效果并体现出不同的肌理和技巧美。

现在市场上出售的各类水彩纸很多,国产的、进口的各有特色,劣质纸也不少,一定要精心挑选。当然根据写生创作中形式的特殊要求,不一定都选择水彩画纸,有时如制图纸、白卡纸、设计用纸等都可选用。但初学水彩时必须选用专门的水彩纸,另外,掌握纸的性能有利于把握水彩技法。

3.水彩画笔

笔的种类较多,一般由貂毛、松鼠毛、单狼毫、牛毛、羊毫、猪鬃或尼龙等合成纤维、人造毛制成;在形状上有扁形笔、圆形笔及线笔之分,如图 3-25 所示。在作画过程中,各种形状的画笔会画出不同的效果与情趣。在水彩画笔的选用上,首先要考虑采用的形式与技法。写意风格的要选择吸水性强些的柔软而富有弹性的羊毫一类画笔,比如中国画笔或水粉笔、底纹笔等;表现写实风格的,就要选择一些狼毫之类比较挺实的画笔。另外,大小油画笔也应准备一两支,作为清洗时用。

⊕ 图3-25 多种材质、型号的水彩画笔

目前市场上出售的水彩画笔很多,但真正的狼毫很难见到,大都是尼龙笔,在购买时一定要有所选择,数量不

一定多，但一定要全；这样在水彩画的绘制过程中才能表现得心手相应。

4．其他工具的选用

调色盒是水彩绘画当中不可缺少的一种绘画工具，一般以白色为好。当每次绘画写生时，要向调色盒里填放颜料，不宜过满，并要按照颜色的冷暖秩序及明度差别依次排列：柠檬黄、中黄、土黄、橘黄、朱红、大红、深红、玫瑰红、赭石、熟褐、深褐、草绿、翠绿、深绿、普蓝、群青（深蓝）、天蓝、青莲、黑。以防止调色时弄脏颜料，混淆色相。为方便使用，每次用完后在颜料格子里滴入适当的清水，防止颜料变干，影响以后的绘画。画大作品时，还需准备一个较大的调色盘（用搪瓷方盘等）以便于使用。

画水彩往往需要把纸裱在画板上，无论是户外、室内写生还是创作，画板是绝不可缺的必备工具。当然根据户外、室内的区别也要准备适当的轻薄型画板或便携画夹，目前市场上的品种极多。另外，洗笔用的盒或盆，目前有一种可折叠的塑料水桶，外出写生携带很方便。水彩画中也常用一些特殊工具，可以在表现一定效果的特殊技法中使用，如刀片、竹刀、竹签、油画棒、胶水、糨糊、遮盖液、白蜡（含蜡笔）、撒盐、喷水壶、海绵外，还有如画凳等与水彩画有关的工具材料，都应准备齐全一些，因为每一种材料工具的使用都有它的独到之处，如图 3-26 所示。

为了丰富水彩画的表现技法，根据需要可自己制作一些特殊工具和使用一些特殊材料。为创造某种特殊效果，要想方设法表达和完善自己的创意。

✦ 图3-26 各种水彩画使用材料与工具

✦ 图 3-26（续）

3.2.3 水彩画的表现技法

水彩画常用的技法可归为两种：一是干画法；二是湿画法。许多特殊技法是在这两种基本技法基础上派生出来的，有人为突出特殊技法，而把它与基本技法割裂开来的做法是不可能也是没必要的。我们不反对特殊技法，但反对抛开艺术基本规律（色彩关系、构图、素描层次、透视、结构规律）去追求哗众取宠的特殊效果。现将主要技法介绍如下。

1．干画法

干画法是水彩画的最基本技法，是指在平底上通过涂、重叠、衔接、并置等手法进行作画的方法。其用水较少，色彩处理要求比较高，如图 3-27～图 3-30 所示。

✤ 图3-27 水彩画干画法（史蒂芬·朵荷提）

✤ 图3-28 水彩画干画法（怀斯）

✤ 图3-29 水彩画干画法（山鹰）

✤ 图3-30 水彩画干画法（老黑山桥）

1）平涂

平涂即在干纸干底（色）上把调好的颜料用扁平笔（或底纹笔）均匀地一次性铺满画面，如图 3-31 所示。色调要调配得相当准确，不能反复涂改。若需调整、改动，必须在纸面干后进行；未干时涂改，将以劣迹破坏画面。平涂的方法宜于表现大块色，给人单纯、质朴的美感。有些出色的作品，常采用一次性平涂法创造色彩艺术效果。水彩画的特点之一是强调概括性，类似于版画的色彩提炼，能恰到好处地表现意境。平涂法可以运用在画面的某些部分，并可与重叠法、留空法结合，产生丰富的效果。

（a）窗前花

（b）云水

✤ 图3-31 水彩画平涂画法

2）重叠

重叠在水彩画中运用历史最长，是最普通和成熟较早的一种技法。所谓重叠，是指在干纸底上的层次叠加，如图 3-32 所示。它是干画法中的基本技法，与湿画法中的晕染是对立的。层面和笔法的积累，是一层一层有秩序地重叠。第一遍颜色干后涂第二遍颜色；第二遍颜色干后涂第三遍颜色，以此类推。采用层层重叠可增加色彩层次和深入表现形象。有两点须强调：一是后加的颜色要比较稀薄而鲜明些；二是重叠的层数不宜过多，由于色层透明，上下层相互作用，画的遍数过多，会使画面色彩效果灰浊。

✥ 图3-32 水彩画重叠画法

3）并列

并列是指两块相接的颜色，一块干后再画另外一块颜色，颜色之间不渗化，用这种连接画出来的效果是轮廓清晰、色彩明快、干净利索。这种方法会形成一种并置效果，即通过色块、色点的并列，形成强烈的空间视觉混合，如图 3-33 所示。

✥ 图3-33 水彩画并列画法（无题）

2．湿画法

湿画法就是在湿润的纸底或色底上，在前一遍还潮

湿的情况下，紧接着上色，形成色与色的相互渗透，达到水色交融、色彩柔和润湿的效果，给人轻松、洒脱、爽快之感，如图 3-34 ～图 3-36 所示。具体方法是渗接、叠加和晕染等。

✥ 图3-34 水彩湿画法（《读》，萨金特）

✥ 图3-35 水彩湿画法（《山沟里的孩子》，席跃良）

图3-36　水彩湿画法（《鱼乐》，胡钜湛）

1）渗接

在湿润的纸底或色底上设色，在邻近的颜色未干时趁湿衔接另一种色，使邻近的颜色互相渗透，自然连接。在干纸底、干色底上趁湿连接邻近色，也称渗接，如图 3-37 所示。

（a）

（b）

图3-37　水彩湿画法——渗接（席跃良）

2）叠加

叠加是在第一遍色尚未干时再加色。此法分为：一是湿底破色（类似中国画"破墨法"），即用浅淡色叠加在较浓的湿色上为"淡破浓"；或以浓重色叠加在较淡的湿色上叫"浓破淡"。二是湿底点彩，即利用复色进行点彩。无论是破色或点彩，如让画板上下左右倾斜移动，色块、色点就会产生不同形状，出现水彩特有的色渍效果；如不做倾斜移动，会出现含蓄的色彩韵味。如果在湿色底上加点清水，便出现朦胧的色斑或肌理，如图 3-38 和图 3-39 所示。

图3-38　水彩湿画法——叠加（湿底点彩）（《冬之恋》，柳新生）

图3-39　水彩湿画法——叠加（湿底破色）（华纫秋）

3）晕染

晕染即晕化渲染，使色彩产生渐变的效果。晕染法最能体现水彩画的风貌，充分体现了水彩材料、工具以及水作为调和媒介的特性。色彩之间的相互渗透，用笔的轻

松酣畅,画面的朦胧,作画者的精神气度,在晕染技法中都会淋漓尽致地发挥出来,如图3-40和图3-41所示。

🔆 图3-40 水彩湿画法——晕染（1）

🔆 图3-41 水彩湿画法——晕染（2）

晕染整个作画过程都处在色彩的变幻莫测和神秘朦胧状态中,水的多少、色的多少都会产生不同的画面效果,让人产生梦幻般的烟、雨、云、雾、霞、光等自然景观的联想。晕染法作画的程序是:先将纸在水中浸湿后放在玻璃板（或不吸水的硬质板块）上,或将水刷在裱好的纸面上,根据画面需要确定晕染的时间。如需水色交融流畅,纸面上可湿润些;如需色彩含蓄朦胧,那就要让水分渗透挥发到一定的时间后再画。采用这些技法应注意三点。

一要心中有数。作画前必须确立预想效果,水色晕化的偶然性常常在必然中产生。

二要尽量使色彩饱和些。在晕化过程中,由于冲淡和胶质的流失,干后色调易变浅,因此操作中必须把色彩适当加重些。水彩泼洒时,画面必须平放,稍后根据需要将画板做不同角度的倾斜移动,让色彩产生自然融合的流动感。

三要充分掌握干湿画法。干画和湿画是融会贯通的,常常干中有湿、湿中有干;或以湿为主,或以干为主,如图3-42所示。远处、虚处或质地细腻的物体需要湿画;实处、明晰的形体,需深入表现的物体宜采用层加干画法。由此使画面虚实相生,条理有致。

🔆 图3-42 《白色的山菊花》（傅尚媛）

3. 淡彩画法

淡彩画法通常是在钢笔、铅笔、炭笔、毛笔或软、硬水笔画出景物结构线、轮廓线和素描效果的基础上,再施加水彩色的一种技法,如图3-43和图3-44所示。

🔆 图3-43 钢笔淡彩（1）

图3-44 钢笔淡彩（2）

淡彩画法可作为室内外设计效果图、产品设计等各类专业设计的重要表现手法。这种画法最适合在较短时间内记录事物形象、形态及光影变化的整体关系。可以以干底湿接为主，也可作适量叠加，但色彩一定要浅淡，因为纸底的线条与素描关系起着主导作用，这样的效果不仅清秀淡雅，而且流畅而抒情。

4. 表现技法中的相关要素

以上介绍了水彩画的三种主要表现技法，在这些表现技法的运用过程中，关键在于对用色、用水及偶然效果的把握与利用。如何把握与利用呢？症结是抓住用色、用水中必然与偶然出现的相关因素。

1）薄涂的要素

水彩用色不宜过厚、过重，须留有余地。薄涂的方法有多种，会产生不同的效果。

（1）运笔。画笔在纸上涂抹时应平稳、灵巧且呈水平线的走势。运笔快慢由纸的质地、纹理、大小及采用的薄涂方法决定。此外，颜料与水的比例与水彩效果要一致，比例合适与否与画笔蘸上颜色后运笔是否流畅相关。

（2）湿底薄涂。需先用水将纸弄湿或在半干的下层色之上加色，应看不出笔触痕迹，具有均匀、浑然一体的画面效果。可采用渐变渗透的方式达到明度或色相的晕化。

（3）干底薄涂。在干纸底、色底上薄涂时，笔触清晰可见，用笔要生动，色彩过渡要自然。但运笔要快，才不会使颜色干后留下边线痕迹。这种方法也可用渐变和渗透的方式进行。

2）空白

空白有两个概念：一是先空、后添加色；二是在色底上再留空白。如图3-45所示，水彩画利用画纸的白色来表现亮部和高光，一些明亮的部位需要空出（如从室内看到的门、窗等部位）。虽然纸的质地很重要，但白色水彩纸表面的亮度对画面最终的效果具有重要影响。水彩画很讲究空白。

图3-45 留空（利用纸的白色来表现亮部，里德）

空白的第二个概念是在底色上空出"白底"，这"白"已非白色，而是底色。水彩常通过层层留"白"造就轻快、明丽的效果。留"白"底时形状要准确，位置要适中，有时为表现光射的感觉，可先涂一些清水后再空白，就会产生边缘模糊柔和的效果。

3）色迹

色迹分干色迹和湿色迹两种。干色迹是在接近干透的薄涂色层上再画以含水较多的淡色块，当这一色块停止浸润后，会形成一块干色迹的效果，这种效果适宜表现不规则的云、岩石及波纹等物象。

湿色迹是在湿底上色相与色相之间进行自然浸合后，因产生微妙的混色效果而形成的有浸润感的色迹，如

图 3-46 所示。也可以在干底上着色后，用海绵、画笔或纸巾将色块边缘向外延伸而形成过渡自然的色迹。

（a）《伙伴》（陈明华）

（b）色彩作品（陈潮生）

⊕ 图3-46　色迹的利用

4）笔触和笔法

水彩画的笔触和笔法是很丰富的，笔能画出点状、面状、条状等，常用的笔法有刷、摆、扫、点、勾、提、压等（见图 3-47）。运笔的快慢应根据自己的意图来确定。此

⊕ 图3-47　水彩画的笔触和笔法（《酸果》，黄理凤）

外，枯笔、飞白对表现物象的肌理、质感具有生动的效果，如风景画中的树叶、枝干、草丛、木纹，人物画中的头发、眉睫，静物画中的瓜果、芭柄等。

3.2.4　水彩画特殊技法

随着新观念的拓展和艺术门类之间的相互渗透，水彩画表现技法也在不断地创新，这与新材料、新工具的使用有着不可分割的联系。不同画种材料、表现手法上的兼收并蓄，技术上的不断尝试，使水彩画在基本技法的基础上发展出各种特殊的技法。下面介绍常用的几种技法，如图 3-48 ～图 3-53 所示。

⊕ 图3-48　水彩画表现的特殊技法之一

⊕ 图3-49　水彩画表现的特殊技法之二

✚ 图 3-49（续）

✚ 图3-51 水彩画表现的特殊技法之四

✚ 图3-52 水彩画表现的特殊技法之五

✚ 图3-50 水彩画表现的特殊技法之三

✚ 图3-53 水彩画表现的特殊技法之六

1．水彩颜料与油画棒混合法

使用水彩颜料与油画棒混合技法的表现丰富了水彩语言，使画面能出现凝重饱和的色彩感觉和斑驳绚丽的质感效果，改变了水彩色彩软弱无力的面貌。这种技法有两种表现方式。一种是在光滑的纸板上作画。光滑纸底与油画棒的斑驳粗糙形成鲜明对比；另一种是在水彩纸上作油画棒处理，这是点缀画面效果的一种方法，由于油水不相融的原因和油画棒明丽的色彩感觉，在飘洒、淋漓的水彩画面上会出现清晰的色渍及绚丽的肌理效果。

2．遮盖法

遮盖是为保留有形的白色纸或色底而采用一定的遮挡材料和手法，从而创造一种特定的画面效果。可以利用的遮盖材料有遮挡液、胶带纸、不干胶纸、胶水和立德粉等。

作画时用笔蘸遮挡液画在上面，待作品完成后不需这种遮挡时，便可轻轻擦下。由于用笔所画，遮挡的形状将显得自然得体。利用胶带或不干胶纸遮挡，必须刻剪出遮挡的形状，然后粘贴在适当部位，作画过程如需揭去这层遮挡，还需适当地作边缘处理，否则显得过于生硬，不如遮挡液好。利用胶水和立德粉遮挡的方法，是通过水把这两种材料调制成糨糊状，在画面上经甩、弹、撒等手法造成需要的遮挡层膜，待干后再上彩，画面完成后可以用刀片轻轻刮掉，并用笔洗掉遮挡层。

3．减色法

当色彩布置到画面后，如发现颜色过重或用色不当，需要重新调整或把彩色减淡，所以减色法便自然产生了，并成了水彩画表现过程中不仅为了修正失误，也是为了表达某种效果的一种特殊技法。常用的减色法有洗涤法、刀刮法、砂纸法。

（1）洗涤法。该方法可分为两种：一种是趁画面湿时处理，挤去干净笔中的水分，刷洗出需要的明亮部位，要显得柔和自然。另一种是干洗处理，是在画面完全干透后再作清洗处理，要洗出纸底，需用油画笔清洗。如果只需减少一个色层，则可用羊毫笔轻轻清洗。有时还可把水彩纸凸现出来的部分用清水洗掉，凹陷部分则自然留下少量色彩，同时还可略施淡彩，不仅能体现出沉淀效果，而且又不使画面过于呆板。

（2）刀刮法。用刀片（或小刀）平贴纸面轻轻地刮去颜色，用尖端斜贴纸面刮出条块、线纹，可以产生生动的效果。

（3）砂纸法。该方法有些类似干洗法的效果。可用砂纸轻轻地擦拭有关部位，可取得微妙的变化，有时能使画面调和。用稍大的力平贴纸面摩擦将产生出优美的凹凸效果。利用这种技法，纸质必须坚实并具有一定的厚度。

4．肌理制造

肌理感的出现，一方面与所使用颜料天然的颗粒特性、纸质类型相关；另一方面就是与使用的技巧有关。肌理本身不仅是画面构成的一部分，而且也是作品整体的一部分，它能使作品更加丰富和更具深度。下面介绍水彩画肌理制造几种常用的方法。

（1）洒水法。在半干的水彩画上根据表现对象的特殊要求，采用笔刷溅洒、轻弹、抖动的方式洒水，则产生粗糙的质感效果；采用喷壶喷洒能构成细密的水点，可产生雨、雾轻柔之感。掌握洒水法，关键要把握好画面颜色的湿度，太湿或太干时喷洒上去，不易产生肌理，必须在半干、半湿状态下进行，效果才较理想。

（2）撒盐法。在半干的色底上撒上食盐会制造一种肌理效果，较适合表现雨雪天气、蓬松的草丛、星星点点的山花或树叶、粗糙的岩石、土墙等。待画面干透，轻轻弹去盐粒，肌理将会清晰呈现。

（3）水冲法。水冲法可以制造水渍肌理。该方法是用刷子蘸清水或调有颜色的笔轻刷纸面，然后在上面泼洒各种颜色或清水，由于画面水分挥发程度不同，会产生各种水渍效果。还可在画面未干的颜色层面上用蘸有清水或颜色的笔在纸面上点洒，然后让画板做不同方向的倾斜，这时颜色就会被冲开，并出现非常有趣甚至令人意想不到的水渍效果。

（4）封蜡法。此法与前述油画棒技法有相似之处。封蜡主要是应用蜡同水不相融的原理，先在纸面或已上色的色底上或轻或重地涂盖蜡层，然后再设色。画面干透后，用刀片把蜡层轻轻刮掉。

（5）拓印法。利用白板纸对印的方法可在玻璃板上涂上需要的颜料，应多加水分，然后将白纸板盖上后再拉起，即会出现非常生动的偶然性肌理效果，根据需要可以再做些人工处理。另外，还可在水彩纸面上制作，即在较

柔软的纸上蘸上颜色,再根据需要按在画面上。还可用海绵、瓜筋直接对印画面。

(6)线印法。利用棉线的吸水性原理,在未干的色层上按照需求放置湿线或带色的湿线,待干后拉下,此法表现森林、纵横错落的枝叶是非常合适的。

(7)油滴法。将松节油、调色油等油剂滴溅在画面颜色未干部分会产生独特肌理。

以上是水彩基本技法延伸出来的特殊技法,是在实践中逐渐总结并形成的。这常用的几种应该灵活掌握,更要举一反三地应用。事实上,新的材料与技法需要我们自己去实践和尝试,并不断创造新的技法,以此丰富水彩画的艺术语言。

3.3 设计色彩的综合表现

设计色彩除了以上介绍的水彩、水粉画表现技法外,还有众多的综合表现形式。作为设计专业的色彩基础的训练,要求在熟练地掌握水彩、水粉画表现方法的同时,应该结合设计色彩的一些特殊需要进行色彩表现。工作及学习中,常采用马克笔、彩色铅笔、色粉、丙烯等材料及色彩工具进行设计实践。

3.3.1 马克笔表现技法

1.工具与材料

马克笔如图 3-54 所示,分水性和油性。马克笔具有半透明的特性,能自由混合使用,可以绘制各种不同面积的物象,它的长处在于能方便地绘制线型和精细的部件,是具有表现力的绘画工具。水性马克笔可与水彩、水粉、油画棒等材料混合使用。油性颜料具有较强的渗透力,尤其适合在描图纸(硫酸纸)上作图;水性颜料易溶于水,通常在质地较紧密的卡纸、铜版纸、水彩纸或有色纸上作画。

2.表现技法

(1)干笔。在作画时,干笔强调用笔的速度,能表现出纸面的飞白,使画面产生生动活泼、轻快的效果。利用这一技法可以表现出线条的速度感和渐变层次。半干状态的马克笔最好,下笔时涂抹,提笔时自然就会变浅。

(a)多种马克笔品类

(b)马克笔宽笔头特写

✿ 图3-54 马克笔

(2)湿笔。湿笔是指刚买回来的新笔,由于含水量足,无论用笔是轻是重,是快是慢,都表现不出笔触,这是表现光滑、平坦等质感的基本方法。

(3)跳笔。跳笔是一种干画的技巧。这种画法是利用干笔特性,配合干笔速度,一般是由慢到快作画,可以表现出同一色彩的明度变化,如可以用于表现金属及其均匀的发光,会具有良好的视觉效果。

马克笔一般易于和适于表现物象的色彩,使之呈现单纯、明快、清晰的画面效果,这是效果图表现的常用方法。具体作画时,先用色彩铅笔把器具用线画出,接着用透明水彩刷背景色,再用多种不同色彩的马克笔画出大的结构关系,最后用水彩色点画出关键部位,使画面明度对比强烈,效果更加突出,如图 3-55 和图 3-56 所示。

✿ 图3-55 室内设计中马克笔色彩的应用

🔆 图3-56 简洁明快的马克笔色彩技法表现

🔆 图3-58 彩色铅笔的盆景表现技法

另外，马克笔也可以像绘画一样混色，当然，这种混色不需要调色盘，是直接在画面上进行色与色之间的混合，如先画黄色再在其上面加蓝色，则可获得深绿色；如先画绿色再加红色，则可获得黑灰色。

（3）彩色铅笔也可与水粉或水彩结合使用。一般是先用水粉或水彩颜料画出物象的大体色彩关系，这遍色可用平涂的方法进行，待干后再用彩色铅笔描绘。若用白板纸的灰面来画，可产生灰暗的色调；若用水溶性彩铅，还可画出淡彩的效果。

作画时应注意，一般不用单色画大面积的色域，而应充分利用彩色铅笔的混色效果，由浅入深、层层叠加地进行绘制，如图3-59所示。

3.3.2 彩色铅笔表现技法

1．工具与材料

彩色铅笔分36色或24色的普通型，以及6色的特种型铅笔。彩色铅笔属炭粉状颜料，不透明、不含水、覆盖力强，可以绘制非常精致、细腻的形象，并能相互混合使用。彩色铅笔所用的纸张一般选择白卡纸或灰面白板纸，如图3-57所示。

🔆 图3-57 彩色铅笔的多种色相

2．表现方法

（1）首先用淡淡的彩色铅笔画出物象的基本形，并拟订色稿。

（2）根据画稿着色，一般来讲可从局部开始，逐渐推向整体；也可从整体入手，多层深入刻画，如图3-58所示。

🔆 图3-59 运用彩色铅笔表现建筑景观

3.3.3 色粉笔表现技法

1．工具与材料性能

色粉笔是粉质的条形色彩工具，一般为8~10cm长的圆棒或方棒干性颜料。色粉笔有12色、24色、48色……

颜色极其丰富,有多达 550 余种的颜色供选择(不过一般 5~100 种就够用了)。纸张宜选用白卡纸、灰面白板纸等,辅助工具有棉团、擦笔或油画笔、定着液等。色粉笔的笔触在纸面的黏着力较低,色粒很轻,一吹就能吹掉许多颜色,所以定着液的应用极为重要。由于色粉笔是粉质的,使得整个画面效果细腻、柔和,几乎没有笔触。由于这一特点,色粉笔必须与其他画笔搭配使用,如彩色铅笔、钢笔等其他画笔主要用于画线,如图 3-60 ～图 3-62 所示。

⊕ 图3-60 色粉笔品类

⊕ 图3-61 色粉笔人物画(卡莎特)

⊕ 图3-62 利用色粉笔创作的风景画

2.表现方法

(1)先用铅笔确定构图并画出基本形,然后区别出大的明度关系。用色粉笔开始上色,一般是从淡的色块画起,逐渐加色向暗部过渡。这一步要十分注意画的色调关系,控制好画面的整体效果。同时也应注意,上色时,先在稿纸上试一下,看看着色或擦揉后的效果,以免造成画面色彩效果的脏乱。

(2)刻画细部,进行调整,然后用画面定着液喷涂画面以便加以保护。

在实践中应注意掌握色粉笔的特性,着色时可以根据需要和自己的意图,适时用棉团、擦笔等擦抹,使粉质颜色渗入纸的基层,同时也使色彩产生自然柔和的过渡效果。另外,也可像彩色铅笔作画一样,结合水彩、水粉使用。

3.3.4 计算机辅助设计技法

随着计算机技术的飞速进展,硬件更新换代和图形图像软件的开发速度越来越快,为艺术设计提供了前所未有的发展机遇。在采用计算机辅助设计方法时,首先在图形图像类软件的"工具箱"中选择勾线的工具,在屏幕上准确地勾画出设计造型;也可以把设计画面直接输入计算机中进行处理。在勾线的基础上选择需要的设计色彩和不同的表现技法,如涂抹、喷画、渐变等不同的方法,逐步达到满意的效果,如图 3-63 所示。最后通过彩色打印机输出色彩图,一张采用计算机辅助技法绘制的色彩图即告完成。

(a)

⊕ 图3-63 计算机色彩处理效果

(b)

⬆ 图 3-63（续）

计算机中的图形、图像工具与以往常用的绘图工具有很大的区别。

（1）传统绘图工具成为技能训练的手段，要真正掌握必须经过漫长而艰苦的过程。而计算机图形制作中，已经把"做什么"和"怎么做"的程序编入图形设计软件中。对设计师而言，只要考虑"需要什么""选择什么"。计算机作品质量体现在设计师的思维方式、创新意识和审美素质上，而表现技能的水平是很容易提高的。

（2）传统绘画工具可以充分体现设计师的技艺。计算机制图中，个人技能的发挥受应用软件程序的限定，相对而言，不同的设计师将会有一个相同的技能表现极限。

（3）使用传统绘图工具创作作品的全过程都体现了设计师的个人价值，而计算机作为特殊工具，对应用软件的开发集中了若干群体的智慧，计算机作品完成的全过程不完全是设计师个人价值的体现。

（4）传统的绘图工具纯粹被人支配。而计算机可以在人的基础上，经过数万次计算，其结果与设计师思维的初衷可能是不一致的，也可能更完美。计算机"思维"是对设计师思维的补充，设计师往往通过"人机对话"的方式在计算机"思维"的结果中得以体现。在艺术设计中，常用的软件主要有 AutoCAD、3ds max、Photoshop 及 Photostyler 等。

应用软件的主要技法如下。

（1）平面图形软件控制数据技法。比如，Photoshop 制作设计表现图可以有两种方式：一种是对形成的图形进行编辑的方式；另一种是在已建立的透视线与原图上进行着色的方式，如图 3-64 和图 3-65 所示。

⬆ 图3-64　计算机图形肌理设计（席跃良）

⬆ 图3-65　计算机图像色彩转换设计（黄志修）

（2）三维图形软件绘制表现图技法如图 3-66 和图 3-67 所示。这种技法应用三维图形软件制作设计表现图，可以按贴图方式造型来表现环境中的各种材质，但会产生相当大的设计误差。

⬆ 图3-66　手绘效果图结合计算机进行喷绘

🔆 图3-67　计算机效果图喷绘技法

（3）计算机对三维作品的渲染与处理技巧。3ds max 由五大模块组成。计算机绘图作品的制作需要熟悉三维编辑模块及材料编辑模块，以便完成建模、光源设置、渲染及材料的编辑等操作，如图 3-68～图 3-70 所示。

🔆 图3-68　三维建筑环境色彩设计

🔆 图3-69　计算机效果图设计（环境三维渲染色彩）

🔆 图3-70　计算机色彩设计（蓝色的旋律）

课后练习

1. 色彩表现的形式主要有哪几种？它们各自的特性是什么？

2. 水彩画的基本技法、特殊技法各有哪几种？简述其特征。按照这些技法的表现规律，有针对性地进行临摹。临摹水彩画干、湿画法作品各两幅，4~8K 水彩纸，重点是领会方法，掌握技巧。

3. 水粉画的表现技法主要有哪些？怎样运用这些技法？选择水粉画厚画法与薄画法中的优秀静物、风景、人物及各类设计作品进行临摹，一般采用 4K 水粉纸（最好是水彩纸），要求抓住原作在色彩、技法运用中的特点。

4. 其他的色彩表现形式主要还有哪些？各种形式的作品各临摹两幅，以 4~8K 纸为宜。

第 4 章
色彩静物写生

本章要点:

色彩静物写生是学习色彩的起点。这是由于它相对静止,光线较为稳定,便于仔细观察,可以反复研究。进行静物写生对培养色彩感觉、提高色彩表现能力以及加强色彩修养都具有十分重要的作用。当然,这不是一蹴而就的事情,需要一个训练的过程,按照一定的艺术规律循序渐进。色彩静物写生训练是设计色彩学习基础阶段的必经之路,所以,各艺术院校设计专业都把静物写生作为色彩学科基础教学的必修课程。

4.1 静物写生的研习途径

⊕ 图4-1 《高脚盘、玻璃酒杯和苹果》(保罗·塞尚)

静物色彩写生与人物画和风景画写生同属于色彩范畴,具有共同的观察与表现规律,但从内容上却存在很大的区别。室内静物写生,物体静止,光线稳定,色彩倾向明确,在写生过程中能从容不迫地进行观察比较,能反复在同一习作上深入与调整,为此,静物色彩写生更有助于教与学的起点要求。通过由浅入深、从易到难进行有计划的写生训练,为学习设计色彩磨炼好基本功。

4.1.1 静物写生的目标和任务

静物摆放在那里是静止的,有一定的空间,便于我们从容地去观察、分析、认识、研究和把握。静物画也作为一种独立的艺术形式,具有独特的审美价值。欧洲的许多大师都画静物画,像保罗·塞尚、梵·高、雷东等终生致力于静物画的探索,留给了后人许多不朽的惊世之作,如图 4-1 ~ 图4-3 所示。

⊕ 图4-2 《向日葵》(油画,梵·高)

⊕ 图4-3 《白瓷花瓶中的花束》(色粉画,雷东)

静物色彩写生训练能使作画者集中精力进行翔尽的、专心致志的色彩描绘与研究。通过静物写生训练,能使学生初步掌握水粉、水彩等画种的性能和特点;深入了解构思、构图的一般形式法则;把握物体色彩造型的表达能力及物体质感、量感、空间感的表现,研究物体的固有色、环境色、光源色的关系,掌握室内光线的一般规律。

1. 色彩静物写生的目标

学习静物色彩的核心问题是培养学生对于色彩的敏锐感觉,并通过有效的实践掌握色彩规律,进而熟练地表现色彩。要特别重视色彩的观察,而对色彩的敏锐感觉只有通过正确的观察方法和认识方法才能获得。静物色彩写生是掌握色彩画颜料性能,研究色彩画技法最简捷的途径。其目标如下。

(1) 静物写生是培养色彩感觉能力最有效的途径。由于所表现的物象是静止的,便于初学者反复细致地观察、分析、比较各种色彩之间的关系。

(2) 静物画是在室内进行的,光线相对稳定,作画时容易把握住明暗及色彩的关系,可深入研究各种不同物体的固有色在不同光线、环境中的变化。

(3) 解决水彩、水粉等画种的造型、色彩、表现等技法和观念问题,为下一步研习风景、人物写生奠定坚实的

基础。

(4) 通过静物色彩的写生训练,能使学生初步掌握水粉、水彩等画种的性能和特点;深入了解构思、构图的一般形式法则;把握物体色彩、造型、质感、量感、空间感的表达,研究物体的固有色、环境色、光源色的关系,掌握室内光线的一般规律。

要画好一幅静物写生作品,除了需要了解一些色彩的基础理论以外,对静物写生中的几个主要问题,如静物设置、角度选择、色调表现、技法运用及方法步骤等也都需要掌握好。

2. 色彩静物写生的任务

静物写生训练的任务是什么呢?由于静物画写生的对象具有物体组合、色调、光线可以依照训练要求摆设,物体静止不动,环境不随着时间的变化而发生大的变化,因此,静物绘画可以从容地按照严格的作画程序进行。可以仔细地研究、理解后再去塑造物体的形体,表现色彩的变化规律;物体与物体之间产生的主次、虚实关系和空间透视变化;整体与局部的从属关系;光影的变化对比规律以及质感的真实准确的表达等。

在静物写生训练中,还可以探讨各种表现技巧,不间断地体验静物色彩的表达语言,使各种技法在表现不同物体时产生出异乎寻常的效果。色彩静物的写生训练是全方位的训练(不同于速写、线描、黑白装饰画等种类),可以全面地提高、完善自己的艺术技巧和修养。从静物写生训练中所获得的知识可以直接应用到风景画和人物画的写生训练中去,也可以应用到设计创作中去。

4.1.2 静物写生的训练计划

明确了静物写生的任务和意义,必须确立切实可行的训练计划。安排静物写生训练计划,须根据由简到繁、循序渐进的原则进行。在课时有限的教程内,不足以对静物训练各个环节面面俱到,因此,要学好静物写生,一定要掌握好训练的程序与规律。

1. 单色静物写生训练

一般在开始阶段宜采用单色(褐色或黑色)进行写生,可选择形态生动、明度层次鲜明、固有色差别较大的2~4件物体组合成静物模特,如图4-4所示。

❀ 图4-4　第一阶段——单色静物写生

2．简单静物色彩写生

第二阶段可采用色彩明确、层次对比清晰的简单物体（如陶罐、面包、水果、几何体或石膏花纹板及相关造型等）组成的静物进行训练。要求画准物体大关系、明暗变化，画准色块与冷暖关系，如图 4-5 所示。

❀ 图4-5　第二阶段——简单静物色彩写生

3．色彩、质感组合写生

第三阶段可选用几种色相和质感不同的物体组合成的静物，如陶罐和瓷器的罐、瓶、碗、盘、编织器及多种色彩的瓜果、衬布等。主要是训练各种表现物体固有色、质地等因素在统一光源下的变化关系，如图 4-6 所示。

4．静物的高难度色彩组合写生

第四阶段是高难度要求的训练阶段。要重视多种物体似乎是场景性的组合，即具有不同质感的各种常见的或不常见的物体组合，如图 4-7 和图 4-8 所示。常见的如玻

璃器皿、铝制品、不锈钢制品、浅色陶瓷器及各类生活器具等；适当选择观赏性极强的工艺品类等。不常见的物体如标本、奇异花卉、工业机械零件类、产品类、稀有金属制品等。进行这样的综合训练、色调处理、质感和光感的表现，尤其要加强物体与环境空间关系的表现。

❀ 图4-6　第三阶段——静物的色彩、质感组合写生

❀ 图4-7　第四阶段——多种静物的高难度色彩组合写生

❀ 图4-8　第四阶段——多种静物的高难度场景色彩组合写生

经过以上 4 个阶段的训练，并且认真、切实地深入各个阶段，就能较好地掌握色彩静物写生的基本技法，为以后的学习打下扎实的基础。

4.2　静物的选择与组合

组合静物是一门学问，正像室内设计中家具装饰品的布置与陈设，它需要有一定的构思、构图，以及合理的审美情趣，能使人合情合理地找出静物与静物之间的联系，并找出这种组合所隐含的启示性、隐喻性或象征性。而表现静物的技巧、语言是多种多样的，也是在探索中不断发展成熟的。

4.2.1　静物写生题材的选择

静物写生的题材非常丰富，日常生活中很多物件都可作为静物写生的内容，如水果、蔬菜、花卉、生活用具（日用陶瓷、玻璃器皿等）、文化用品、雕塑、民间工艺等。但应注意，取材要自然，考虑其美感和生活气息，而不应该不加选择地随便拼凑。摆放好一组理想的静物，是完成作品的重要前提。因此，在选择静物前应先有构思，不要盲目堆砌。组合的原则可归纳为两点。

（1）体现生活气息，合乎情理。这是首要的一点，富有生活气息便能产生自然美，合乎情理便能产生某种情调或意味。例如，水果可以与花瓶、玻璃杯、瓷器等组合；蔬菜则可以与鱼、鸡、酒具等组合，这样使它们之间既有联系又有对比，既丰富和谐又富有生活情趣，并给人们以美的享受。

（2）有中心、有变化、有对比。摆静物应先选一个主体静物，一般形体较大，也就是要大于从属的静物，占据构图的主要位置，在构思和色调上起决定作用。选择从属的，也就是配角静物，其形体要小于或低于主体静物。搭配的静物可以是一个，也可以是多个，应该考虑它们在大小、高低、方圆、深浅及质感上的变化，不要过于单一或过于杂乱，这样才能获得既有中心秩序，又有对比变化的理想效果。它要求画者应从画面的变化、统一、构图、层次、空间、色彩等诸多角度去反复斟酌，合理构思，以求题材内容与画面形式的完美统一。

4.2.2　静物的设置及角度

日常生活中可以用作静物写生训练的器具很多。陶罐、瓷器、玻璃、瓜果、蔬菜、糖果、糕点、文具、炊具、花卉等。要想把这些零散的东西有机地组合起来并非一件十分容易的事，它与一个人的专业水平和艺术修养直接相关。一组好的静物不仅能使人产生要表现它的强烈的欲望，而且对于提高审美能力、设计能力，理解和掌握色彩的对比和谐规律以及不断探索新的表现技法，都大有好处。因此，恰当地选择各种物体，按照内容和美感的要求进行搭配是十分重要的，如图 4-9 和图 4-10 所示。

⊕ 图4-9　静物内容的选择与设置

⊕ 图4-10　静物设置与写生角度

1．设置静物

（1）一组静物内容不宜太复杂，特别不应把在内容上毫不相干和形式上极不协调的东西放在一起。如在一组炊具静物里放进一瓶墨水就会显得很不合适。

（2）静物中各物体要在形状、大小、质地上有变化，才能使组合显得生动。

（3）主体物是静物构成的中心，它的位置和大小在静物中起着重要作用。主体物太正中会使构图呆板，太靠边又使构图缺乏稳定感，总之它的位置应在视觉上造成一种平衡感。

（4）各物体之间应有恰当的疏密、聚散关系。物体摆得过分集中会使组合显得闷塞，过分稀疏又显得松散，恰当的组合关系能使整组静物具有节奏、韵律感。

（5）各种不同造型的物体与衬布在静物中有着密切的关系，它们共同构成这个整体。衬布皱纹对静物起着连接和分割的作用。塞尚的有些静物画就较多地运用了衬布的组织关系，所以画面充实而有生气。

（6）色块的配置是影响静物调子的重要因素，在一组静物中各色块应具有在明度、冷暖、纯度几个方面的对比和谐关系。

（7）光线的统一照射，使静物结合得更自然更整体；光线合适地投射，有助于静物个性特点和环境气氛的传达。

总之，经过精心考虑设计出的静物应该是主题鲜明、主体突出、色调和谐的有机组合。

2．静物角度的选择

一组静物在构图、光线、色彩几方面，不同的角度给人的感觉是有差异的。从构图角度看，一般在静物的正前方较理想，主体物位置适中，周围物体高矮、大小、前后、疏密关系的安排都比较适当；而在静物的左右两侧角度相对次之。

从光线角度看，一般情况下（除专门设置的顶光和逆光外），由门窗进入室内的光线使静物各角度形成顺光、侧光、逆光几种光线的区别。顺光角度适合对调子、色块作研究；侧光角度利于形体的塑造；而逆光角度则有利于空间、气氛的表现。

从色彩角度看，处在受光面的物体固有色相比较分明，物体与物体之间大色块关系很明确；而在侧光角度，

物体的明暗关系与色彩的冷暖变化就要复杂一些，受光部分的固有色块依循光源色而转移，带上光源色的色相，暗部则形成与受光部分相对的冷暖色彩关系，环境色也开始有所反应；大面积处于背光角度的物体，受光部分变窄，其颜色基本与光源色吻合，暗部形成与光源色更为对立的冷暖色彩倾向，环境色反射较为强烈。

4.2.3　色调和表现技法

色调的概念在前面已经讲过了。由于色调对于画面色彩起着主导作用，因此色调不统一就会出现"花"或"乱"的毛病，产生色彩组织系统紊乱。反之，如果过分统一，又会显得单调贫乏，甚至像单色素描一样。我们所讲的色调，是既有丰富的色彩变化又有协调统一的色彩效果，是一种有机的色彩搭配关系；表现技法是通过一定的色彩技巧、色彩语言去恰如其分地表达正确的色彩关系。

1．色调的处理

调子不是机械地在各色块中调进某种相同颜色或盲目地混合不同颜色就能形成的，它是由各种因素构成的，当静物处在某种特殊的光源之下时，色调可依光源色相而转移。比如在强烈灯光下的静物会让人明显感觉到物体表面带上了一层暖黄的光照颜色，如图4-11所示，这时画面的颜色就靠近光源色而成暖黄的色调。但静物写生绝大多数情况是在一般室内日光下进行，光源来自门或窗户，有一定的投射角度并比较稳定，这种光源下的色调通常是以画面中某个面积最大的色块来决定的，如图4-12所示，整个画面是以衬布的浅蓝灰色为主调的。如果画面中没有起主导作用的大色块，那么画面邻近几块面积较大的颜色就成为决定色调的主要因素了。

✦ 图4-11　强光下的暖黄色调

⊕ 图4-12　以大面积衬布构成的浅蓝灰主调色彩

⊕ 图4-14　亮调

此外,有一种情况是出于设计意图的需要而主观构想的色调,在创作中多用这种方法,如图 4-13 所示,就是在现有静物组合的前提下,对色调及物体位置、构图进行的再组合,显得更生动、更带思想性。

⊕ 图4-13　《月季》对位置色调的再组合（张英洪）

色调的种类很多。按明度分,图 4-14 所示为亮调,图 4-15 所示为灰调,图 4-16 所示为暗调。按色性分,有冷调、暖调。按色相分,有紫褐调、绿调、橘红调、蓝调等。还有通常讲的和谐调和对比调等,如图 4-17 和图 4-18 所示。正像一首乐曲的旋律,有轻柔、抒情的,也有高亢、强烈的。

⊕ 图4-15　灰调

⊕ 图4-16 暗调

⊕ 图4-17 和谐调

⊕ 图4-18 对比调（王肇铭）

2．表现技法

随着西方现代绘画的兴起和发展，色彩表现在艺术观念、表现内容、流派风格以及材料工具的发现和运用方面都有了更大的变化。水粉画技法同样也日趋丰富多样，这里介绍几种最常见的水粉静物写生技法。

（1）传统表现技法。比较注重水和粉的运用，是干湿、厚薄、虚实相结合的表现技法。这种手法调色稀稠适当，以能盖住下层颜色为宜，一般处于后面次要部位、重色的物体以及物体的暗部，多画得湿而薄，趁色层未干时一气呵成，画出物体的形色变化，这种手法笔触衔接自然，物体柔和而含蓄；而对表现厚重实在的物体、亮色的物体以及物体的受光部分，则画得干、厚一些，即在较干的色层上用调得较稠的颜色，用生动、跳跃的笔触塑造形体，使物体显得厚重而坚实。

（2）类似水彩的薄画法。可以运用水彩画的各种技巧，但要控制好水与色的调配，此画法用笔流畅，色彩透明滋润，给人一种隐约、深远、轻快洒脱的感觉。

（3）类似油画的厚画法。作画调色时用水很少或基本不用水，甚至用油画刀或其他硬器作画，笔触肯定坚实，它是用肯定的递增或递减的色阶层次衔接表现物体的，具有形体结实、结构清晰、色彩丰富的特点，画面给人一种浑厚凝重的感觉。

总之，技法是一种表现手段，材料和工具是表现对象的媒介，作画者应根据作画对象所给予的启发和感受，运用相应的手段去表现它们。不能在思想上给自己制造条条框框，应该不断地进行新的探索。

4.2.4 静物单体写生

1．写生中出现的主体物

在写生训练的静物组合中，如图 4-19 所示，常常把陶瓷类、玻璃类、金属类、塑料类的器皿作为主体物。这类物体为工业产品，有着严格的造型，一般还具有左右对称的特征。

陶瓷类罐、瓶要特别注意画好以下几点：口与底形成的椭圆弧的形状；口处形成的椭圆向上的截面在椭圆不同位置时的宽窄变化；口内（椭圆内的罐、瓶内部）与口外（即罐、瓶外身）的色彩、明暗差别；颈部与罐或瓶体的连接关系，明暗程度和形状上的差别（一般情况是颈

上色暗,体上色淡);底同桌(或地)面接触形成的弧形,罐、瓶的投影形色、明暗、虚实状况;各部分的明暗形成的明暗交界线的转折、虚实、形状;高光的位置、形状、大小、虚实(高光都出现在向光面的转折处);大形轮廓左右的对称,具体步骤如图 4-20 所示。

🔼 图4-19　以陶瓷器为主体物的静物组合(高柏年)

🔼 图4-20　以单体陶器为主体物的静物写生步骤

要注意用圆柱体去理解颈,用球体去理解体,画出整体的体积感来。对于背景在光洁瓷类器皿表面上的复杂反射,要在观念上固守器皿具有的体积外形,不要表现了背景影响后把器皿的形状扭曲。要牢记:瓷类器皿光洁

的表面像一个凸镜面,所有物体(背景)反射到它那里都发生了变形,而它自身因有严格的形体而不变形。画盘子要注意两个平行圆的透视、相互位置关系。两个圆即上下同心的盘口和盘底。有些初学者最怕画盘子,盘口、盘底和盘子的里外壁有时形成了极其复杂的外形变化,不理解时硬去画,经常出现盘口与盘底对不上或盘子与桌面不在一个透视面上的情况,这些错误都出在没有把盘口、盘底两个重叠同心圆关系画对。一般的口杯也要注意把两个圆关系画对。高脚杯要注意杯柄同杯体和杯底要连接好,即杯柄延伸的直线要通过杯口和杯底两个圆的圆心。

玻璃器皿造型严格,质地光洁透明。画它的表面外形用表现瓷器类的变化规律去理解。另外,要特别注意,环境对玻璃器皿的影响非常强烈,它们的形、色可以直接映在玻璃器皿的表面上,画时要小心表现出来,否则就画不出玻璃的质感。由于玻璃的透光性,光线射过受光面的玻璃壁在背光部的玻璃壁的内面,形成明亮的第二次照射和高光(这是由于玻璃壁是弧形的,具有聚光性,使亮度更强)。这层光由于经过玻璃固有色的过滤,色彩与光源色倾向不同,色彩明确,纯度较高。玻璃器皿的投影经过了两层玻璃遮挡过滤,明度不太高,但色彩包含玻璃的固有色。

塑料制品具有半透明性质,表面虽然光洁但质地并不坚硬紧密,它的受光面色彩纯度较高,高光不太明显,暗部色彩透明,明度较一般不透明物体暗部亮一些,就是在明暗强烈的细部,因暗部半透明,明暗的色彩也有联系而协调。塑料物的投影色彩受固有色的影响。

2．静物写生中的蔬果品类

静物写生中常出现的水果有苹果、柑橘、桃子、梨、柿、香蕉、葡萄等;蔬菜有萝卜、辣椒、土豆、青菜、番茄、菜花、菜瓜等;食品有各类型面包、糕点等。它们经常是器皿类的配置物,有时也作为静物画描绘的主体。这些瓜果、蔬菜类的物品是静物写生的重要内容之一,它们的形体、大小不同,色彩各异,圆中寓方,各具特色,如图 4-21 和图 4-22 所示。

静物色彩写生时要抓住造型特征,画出个体与个体之间的区别。要注意抓住关键的细部深入刻画,如辣椒、苹果、柿、橘、菜瓜等多种菜果,要画好它的果柄处与花头处。这两处最富有个性特征,转折面变化多,每个单体之间都有细微的差别,画好了,个性就显示出来了,而初学者

往往把这些地方概念化。瓜果的整体体积感较强，呈球状，但圆、方、长、宽、高、矮都不相同，要注意表现这些差别。有些单体固有色变化很大，如一个苹果可能一半是红色，另一半是黄色或绿色。要注意色重的一面受光、淡的一面背光时，不要把明暗画反了，这也是初学者常常出现的问题。有些瓜果表面的色彩、花纹从果柄处到花头处形成明显的条纹，结合明暗恰当地表现这些纹理，能取得强烈的质感效果。

✣ 图4-21 《鲜果》（水彩画，刘寿祥）

✣ 图4-22 《西瓜与果品》（水粉画，宫六朝）

青菜类，如白菜、青葱、蒜苗、莴笋等，细部（如菜叶、菜帮）很跳跃、突出，处理不好，很容易画得支离破碎，要特别照顾到所有细部综合后形成的整体的明暗、色彩和大的造型。新鲜的面包、糕点，由于质地松软，表面涂油，形成了柔和、鲜明的色彩。应避免使用过冷、过生的颜色。

3. 静物写生中的花卉

古往今来花卉是人们喜爱的静物题材，是静物画中较难以表现的对象，有些人虽已经过一段静物画训练，但进入花卉写生后，突然会无所适从，变得不会画了。

花卉种类繁多，大多数的枝叶花朵形状复杂琐碎，关系较为松散，叶绿花红（或其他纯度较高的色），鲜艳夺目，细部跳跃，大的明暗空间关系易被忽略。初绘花卉者经常犯这样的错误：吸引力都注意在局部叶、花形色上，把它们平面地罗列在画面上，叶、花的形色也画得太碎或死板。所以画花首先要画出花簇的大形体，然后依照花朵的生长规律，依形行笔，重点把握好虚实，如图4-23和图4-24所示。

✣ 图4-23 《白色的菊花》（水彩画）

✣ 图4-24 《春色》（水粉画）

色彩写生时，要较好地表现出花卉的轻薄、透明、鲜艳的质感。如独头菊、牡丹、荷花、玉兰等大中型的花类，有时，每朵花都需要仔细地画到，例如，瓜叶菊那肥硕的叶片如画得太省略，会产生虚假感。这些大型花、叶类的花卉要注意前后色形既要画到，又要画好前后空间、虚实差别，前方处于明亮光线下的每朵花的花瓣、每片叶的叶脉

都须画出,而后面或处于阴影中的花叶,有时简略地画出色、形感觉即可。琐碎、小型的花叶类花卉,如小野菊等,后面较虚的花叶不要把每个细部都画得清清楚楚,有大的体积、形状即可,前面突出的花、叶,要画好姿态,注意疏密关系,要把这类花松散的结构特点画出。

4．写生中的衬布

各种背景的衬布、各种纺织品是静物色彩写生的重要组成部分。在静物画中,衬布一般占有较大的面积,它的色彩往往就决定了这幅画的色调,它的色彩还同所有物体的色彩发生关系。画衬布要注意以下四点。

（1）抓住衬布大的色彩变化,加强近光源与远光源部位的差别的表现;把衬布垂直面与水平面上部位的变化刻画出来。

（2）衬布的质感要同对光的反射程度和形成的布纹特征相结合。丝光类的轻柔;粗纱、麻类的松散;呢绒类的粗厚,这些质地特点要认真加以区别,加强画面的表现力。

（3）把各相关主体与衬布的关系表现出来。物体放置在衬布上的位置、状态和投影的表现不能忽视。物体的投影一般集中在画面的中部和疏散在前部（画面下部）。画好影子的虚实差异,把所有物体用浓浓淡淡的影子联系在一起,形成了画面的整体效果。

（4）布纹在衬布中是至关重要的,要有选择地表现好。衬布的皱折的形成具有偶然性,每摆一次都会发生变化。画布纹可以取舍,但要仔细选择,对一些形态生硬不自然的,对画面有喧宾夺主的布纹应该舍去或弱化其形态,而取其自然、有节奏的部分进行有力地渲染,如图 4-25 和图 4-26 所示。

🔶 图4-26 《绣品与海螺》（水粉画）

4.3　色彩静物写生的方法

在色彩静物写生中,水彩与水粉是并用的。由于水粉写生时便于覆盖和深入,表现技法多种多样,易于学习和掌握,因此,在基础教学阶段多采用水粉写生的教学。各人作画习惯的差异和写生对象的不同,所采用的作画方法、步骤也会有所不同,然而,色彩是一门复杂的学科,对于习画者来说,无论是采用水粉还是水彩的表现方法进行写生,其色彩规律相同,都必须按照基础训练要求的方法步骤进行。

4.3.1　水粉静物（厚画法）步骤

水粉画是色彩学习中首先采用的表现形式,以下先简析水粉写生的步骤。

1．确定构图

从确定表现静物内容,选择写生角度时就算开始构图了,当你被一组静物打动时,就解决要表现什么的问题。接下来就是在画面上布置这一组静物,定准主要形态的位置。静物写生一般要求先用铅笔起稿,这一步骤非常重要,起稿不仅是打轮廓,而且有构图的任务。动笔前应在胸中酝酿成熟。因此,要耐心地反复推敲物体之间的关系、大小比例、空间位置、形体结构等,如图 4-27 所示。

🔶 图4-25 《白桌布与青苹果》（水彩画,郑志强）

2．单色定稿

根据习惯或结合色调，最好选用一种颜色定形（如群青、赭石、熟褐等），画出大的明暗关系。这一步的主要目的是完善物体的形体结构，使画面整体统一、层次分明，划分物体主要明暗关系的位置，如图4-28所示。要做到意在笔先，胸有成竹，准确地把物体的形体轮廓、比例、结构、透视、动态特征表现出来，起稿不必拘泥于细节，使画面保持统一，以便于下一步着色。

⬆ 图4-28 用群青色定形，完善形体结构，布置大的明暗关系

3．铺大体色

对总体色彩有一定认识以后，用较薄的颜色一鼓作气，把调子铺完，如图4-29所示。要舍去细微的小差异，只考虑大色片之间的相互关系。作画时可先从一块最易把握的颜色开始或从最大色块开始，以便于同小面积色和点缀色的比较，要暗部、亮部结合着画，前后物体和背景结合着画。先大后小，先纯后灰，先薄后厚，这是基本的常规

技法。也允许依个人的感受先从色彩关系较复杂的区域开始，也可在每个物体或色区先摆上一两笔颜色，逐渐延伸铺开。如用水彩颜料，要先浅后深，先底后表，再层层叠加；水粉颜料则先深后浅，有利于把握明度对比，进行形体刻画。

⬆ 图4-29 铺大色调，把重点放在解决色彩关系的表达上

4．深入刻画

这一步要求相当精确地对形体、色彩细节进行认真的刻画，使主体物的形体结构、质感、量感、空间感都得到充分的表现。须集中时间与精力，驾驭工具材料特性，充分体现出作画者的造型能力、色彩表达水平。深入表现并不意味着不断地添加细节，也不是细节越多越好。而要把握整体关系，"一眼看全，一贯到底"，并进一步丰富每个大色片内的微差。每块色之间的关系画对了，对象的形体也就立起来了。每个色块都是整体中的一个部分，就像一个剧场的座席，前排、后排、中座、边座各有各的位子。局部色关系画对了，整体秩序就能牢固地建立起来。所以写生时要"跳眼看"，不要只盯着一个地方看，要在几个色块之间跳来跳去比较着看，直到找准它们之间的差异点和差异度，方才动手，如图4-30所示。这一步骤需达到几个基本要求。

🔹 图4-30 深入分析,精确地刻画形体和色彩细节

（1）把形态、色彩结合起来表达,使物品的形体、结构、空间、质感得到充分体现。

（2）经过反复、深入刻画,形色不腻,仍能保持画面整体和谐的色调。

（3）或流畅,或凝重,或强有力地覆盖,或柔和地渗化融合,使材料的美感得到体现。

（4）恰当应用水和粉,使颜色干湿、厚薄有度。大胆用笔触表现,不宜平滑、细碎。

5. 统一整理

这遍色的目的就是把握住整体,重视空间感的加强和画面的虚实处理,从整体到局部,又从局部回到整体。如图 4-31 所示,统一调整的重点是使画面形体、色调更趋协调完善,直到充分体现一开始所预想的艺术效果。

深入刻画之后难免有些局部在形和色的表现上过了头,使画面不够整体,显得"花"或"乱"。这时可以把画放在稍远点的地方看看,画面上哪些地方形色表现太琐碎了,大色块关系有无冲突,空间虚实是否得当等。对这些问题进行逐一调整和修改,使画面保持鲜明的整体效果。

🔹 图4-31 统一调整,使形体、色彩更协调,体现出强烈的艺术效果

在这一步,要多用心、多动脑,想好了再动手,不要一味埋头涂抹,有时巧妙地运用减法,减弱过繁、过实、过跳的地方,也能使画面更整体、更生动、更有韵味。

4.3.2 水粉静物（薄画法）步骤

水粉颜料由湿变干以后,一般颜色会略微变浅一层,尤其是深部的颜色。所以在着色前要事先考虑到这一点,适当加重分量。但是较亮的颜色有时干了以后还会变深,特别是用水较多、颜色稀薄时,刚画上去的颜色是一种乳状的色层,漂浮在纸面上,等稍干燥和紧缩以后就会略略变深。特别是使用胶质较大的白颜色更是这样。而胶质较小、用水较少的厚色变化则不明显。水粉画性能上的薄画湿衔接是一大特点,所以能一气呵成的地方尽量一次完成,趁湿让颜色自然衔接,可以表现轻松明快的效果。一般物体亮面与交界线的衔接、暗部与投影的衔接也需要薄薄地湿接出很柔润的效果。由于薄画法需要较快的速度,这时我们的观察方式处于一种新鲜和敏感的紧张状态。

薄画就是用调低浓度的水粉颜料进行绘画。描绘过程是先浅后深进行薄色叠画,然后用较厚的水粉颜料修正局部或提出高光。薄画法可以湿画也可以干画,薄涂湿画法能一层层加,取得层次丰富而浑厚的效果。但要注意每加一点色时都必须待底色干透后再进行,要用软笔,运笔要快,否则会把底色带起来。以下就组合静物的写生步骤进行分解。

1. 起稿

作画前先对静物的高低大小、前后位置、黑白灰等方

面进行观察比较，以便更好地构图。选择好角度后一般用褐色、浅蓝、绿等中性易覆盖的薄颜色起稿，画出物体的比例、结构、轮廓，如图4-32所示。构图要舒适、均衡，为了使空间显得更大，应把画面主体及衬布主体上提。起稿一般把静物形体结构、透视定准，标出简单光影后即完成。

⊕ 图4-32　起稿，用蓝褐色画出物体的比例、结构、轮廓

2．布色

从中间色调开始，薄薄地画出酒坛、酒瓶、水果、其他物品及衬布的固有色，用色纯度相对较高，深色处不用加白色，如图4-33所示。通过物体基本色的布置，对所画对象在色彩上有初步感觉，尤其是在画下一步时"黑白灰"不至于出现错误。

⊕ 图4-33　布色，从中间色开始薄薄地画出酒坛、水果等物品的固有色

3．塑造

先画主体物，塑造出大的黑白灰及体积；加环境色，找出物体反光处，调整好物体与背景的虚实关系（画面积

大、表面较光滑的物体时用大笔来画）；利用主体物颜色加衬布固有色，用大笔画出背景，调整好布褶及明暗，注意后面的物体与衬布。一两遍完成，不反复修改，否则易脏、腻，如图4-34所示。

⊕ 图4-34　塑造，画大的黑白灰及体积，加环境色，用大笔画出背景，找出物体反光，调整好物体与背景的色彩、明暗、虚实关系

利用后面衬布颜色，推出前面衬布。画前面物体，一方面注意物体与整体颜色的关系；另一方面把物体体积加强。画出投影，并调好物体与投影、衬布的关系。

4．调整

首先从前到后调整衬布，主要从前后空间上突出主体物，后面衬布布纹要完整，颜色要比前面衬布明度低。前面衬布布纹可组织一下颜色，与后面衬布从明度上要拉开。调整物体主次关系，颜色关系尤其是前面物体，明暗反差要拉大，冷暖、明度对比要强。调整局部与整体的关系，使画面完整、生动，如图4-35所示。

⊕ 图4-35　从前后空间上调整主次关系，加强物体色彩冷暖、明度对比，产生强烈的画面效果

5．水粉静物薄画法注意事项

（1）下笔先从静物最重要部分开始。

（2）浅背景先画主体物，深背景先画远处衬布。

（3）塑造物体时先画暗面，后画亮面。

（4）先画远，后画近，从主体到周围。

4.3.3　水粉静物（点彩法）步骤

水粉静物点彩是一种表现技法，类似色彩空间混合，越深入时越真实，如同印象派的点彩画法。图 4-36 ～图 4-41 所示为这种表现技法的作画分步解析。

写生表现的对象是沙发、罐子及有关环境因素的组合。通过色彩的空间混合与点彩画法，生动地表现出自然光条件下丰富细腻的色调、强烈的光感。在训练中安排这一类具有一定难度的大型组合，刻意培养学生的深入表达能力，启发他们努力钻研和深造是很有必要的。

这种训练过程就是从基础向专业延伸的必然途径。当然，没有一定的造型、色彩基础，要进行这一类课题训练是会有困难的，在教学训练中也可根据专业特点与方向进行有选择性的学习，但无论是普通教学还是职业教学，全面地学习色彩技能知识、充分地进入训练实践，按照循序渐进的规律设置色彩教学计划是很重要的。

🔂 图4-37　用点彩笔触表现大关系

🔂 图4-36　布置好合理的构图、轮廓

🔂 图4-38　以色点的疏密控制色彩表现

⊕ 图4-39　强调色彩感觉，通过空间混合进行物体固有色、色彩冷暖微妙变化的深入表现

⊕ 图4-40　深入刻画，这遍色的目的就是把握住整体，重视空间感的加强和画面的虚实处理，从整体到局部（罐、沙发、壁面、地面、黄蓝布及植物等），又从局部回到整体

⊕ 图4-41　在进一步深入刻画的基础上，丰富画面层次色调，加强艺术效果

4.3.4　水彩静物写生步骤

　　水彩与水粉静物写生的步骤基本相同,色彩规律、艺术要求也基本一致,只是采用不同的技法进行表现。水彩技法多种多样,可参照本章介绍的方法并根据各人的爱好进行选择训练。水彩静物写生的步骤如图 4-42 ～图 4-45 所示。

⊕ 图4-42　水彩静物写生步骤一

⊕ 图4-43　水彩静物写生步骤二

⊕ 图4-46　《香梨鲜果》（采用水彩干、湿结合画法，透明
　　　　　中不失凝重，刘寿祥）

⊕ 图4-44　水彩静物写生步骤三

⊕ 图4-47　《山花》（采用水粉薄、湿结合画法，色彩虚实，
　　　　　层次感强，用笔精练）

⊕ 图4-45　水彩静物写生步骤四

在完成以上较高难度训练课业的同时，为使部分设计专业色彩基础须进一步加强的同学尽快练好设计色彩的基本功，下面介绍一组便于训练、掌握的水粉、水彩画范作，作为临摹与研习的参考，如图 4-46 ~ 图 4-50 所示。

⊕ 图4-48　《瓜果与罐》（采用水粉干、湿结合画法，色彩和谐，质感较强，表现较为深入）

⊕ 图4-49 《秋色》（水粉薄画法，用色单纯、概括，
　　　　 具有一定的装饰性）

⊕ 图4-50 《葵花》（水彩渲染结合重叠表现，构图与色彩
　　　　 形象跳出一般静物画的程式）

课后练习

1. 为什么色彩的学习、训练须从静物写生开始？静物写生的基本要求是什么？

2. 如何组合设置静物道具？怎样合理地进行写生表现？

3. 按照水粉静物写生示范步骤认真地分析临摹，领会写生表现的基本程序与规律，掌握必要的写生技法。

4. 临摹水彩静物范作 2 ～ 3 幅，较熟练地掌握水彩静物表现技法，处理好用色、用水与艺术表现的关系。

5. 以便于结构、空间的分析研究，从易到难分阶段设置静物道具，进行相应的、不同技法要求的水粉写生训练。习作 4~6 幅，2~4K 纸，每幅 6~12 课时。

6. 水彩静物写生。习作 1~2 幅，4~8K 纸，每幅 6~8 课时。

第5章
风景、人物色彩写生

本章要点：

色彩风景、人物写生与第4章的静物写生一样，都是学习设计色彩必不可少的基础，而又在静物写生的基础上直面人与环境。学习色彩风景写生，首先解决的是选景构图和色彩概括；其次是色彩空间、透视的表现；最后是训练色调的表现技法。人物写生是色彩基础训练的难点，主要掌握观察、捕捉色彩的方法和全方位的色彩造型表现。风景、人物色彩写生教学也是围绕水粉与水彩为主的写生技法进行的。

5.1 风景、人物写生色彩

前面提到过艺术设计中的写生色彩问题，不能完全等同于纯绘画写生的要求，不能把再现对象的真实性作为主要训练目标。同样作为设计与绘画的色彩基础训练，因为专业方向的不同，理应在侧重点方面有所差别。但是，艺术设计与色彩绘画的写生起步阶段同样需要准确观察、客观认识、真实表达和掌握色彩的写生规律。因此，要提高作画者的色彩写生水平，不仅要强化色彩意识，还要掌握色彩写生的整体观察方法和表现方法。

5.1.1 写生色彩的基本规律

色彩美学是不尽相同的。印象色彩学（称为自然色彩学）别名为"写生色彩学"，它摆脱了架上画的绊羁和教条，挣脱了僵死的学院派体制，直面现实，直面大自然。从总体上讲，客观意识强，相对较具象，注重色光条件下色

彩气氛的研究和表现，追求色彩的相融性，色彩纯度相对较低，注重表现同一时空、瞬间的色彩印象。前人总结出与之相应的"四固定"写生法则，即固定时间、地点、角度和画幅，这种方法追求画面中虚幻的三维空间。

写生色彩的重点是研究光源色、固有色、环境色的相互作用关系，从写生的角度来观察、分析和表现景物在环境空间条件下所呈现的色彩关系，侧重于科学地再现，运用"条件色"理论，即以固定的视点来观察研究物体色彩与环境色彩的关系。就是必须把物体、环境和光源作为一个整体系统来研究，观察和表现它们丰富的色彩变化，也是我们常说的色彩"大关系"，如图5-1～图5-3所示。

↑ 图5-1 《巴黎圣母院》（水彩，席跃良，2000年）

⬆ 图5-2 《粤西人》（水彩写生，席跃良，2002年）

⬆ 图5-3 婺源水彩写生作品系列之一（席跃良，2005年）

对条件色的发现和应用是文艺复兴时期在欧洲开始的。它排除了"固有色"表现的惯性和惰性，确立了统一时空条件下的"条件色"新观念、新理论及与之相应的工具、材料的更新，从而使西方色彩开始面向现实。

写生色彩在色彩表现中是最丰富、生动和直接的，它是追求对自然色彩物象的直接感受，并用色彩准确、生动地加以再现。它研究的是物体的光原色与固有色、环境色的关系，以及物象的明暗关系，客观、写实地描绘物象的形体感、空间感是我们认识色彩、表现色彩的基础。因此，我们用写生的方法进行色彩的学习及研究是自文艺复兴以来最为经典的美术教学方法，通过对实物写生，对色彩的

规律进行研究，用整体的、联系的、比较的方法去观察各种色彩的现象，提高对色彩的辨别力。从而运用自己的真实感受，在反复的实践中熟练掌握色彩的运用技能，使运用色彩进行造型的能力不断提高，让色彩在自己的笔下获得新的生命和美的意义。

5.1.2　条件色的认识与应用

采用条件色方法来表现现实生活有很强的真实性，特别是在表现色彩的真实感和运用色彩来抒发情感等方面，有着其他造型要素不可替代的作用。这种色彩的表现力正是条件色的优势和特点，因此，我们强调条件色的理论是写实色彩学的精髓。如果我们真正掌握了这一原理，再通过大量的写生实践，必将获益匪浅。

1．光源色

色彩的本质是光，光和色彩有密切关系。宇宙万物之所以呈现出各种色彩面貌，各种光照是前提。自然界的物体对色光具有选择性吸收、反射与透射等现象，光源色也就是照射物体光线的颜色。不同的光源会导致物体产生不同的色彩，如一个石膏像由红色光投射，其受光部位会呈现红色；相反，如果改为蓝光，那么它的受光部位会呈现蓝色。由此可见，相同的景物在不同光源下会出现不同的视觉色彩效果。

光源色的色相是影响景物色相的重要原因。那些从事舞台美术的人们，利用改变光源色的原理，在同一环境中营造出不同的时间氛围，创造出变幻莫测的艺术效果。日常生活中，光有多种来源，色相偏冷的有日光灯光、月光、电焊弧光等；较暖的有白炽灯光、火光等。即便是太阳光，一天之中早晨、中午、傍晚这些时间上的差异及照射地球角度的不同，也会对景物的色彩产生不同的影响。太阳光的直接照射与漫射光（阴天时，大量水汽凝结成更大的水粒，阻碍着阳光的色光通过，经过无数次折射与反射之后，才有极微弱的一部分阳光通过，称为漫射光）形成强光与弱光之别。光线强时，物体色明度高，色彩倾向与纯度同时也会产生变化；光线弱时，物体明度会降低而纯度饱和。

在进行写生时，首先要判断光源色的方向、冷暖，分析观察物体色彩在光源色照射下所发生的具体变化，如同一建筑物在早晨、中午、傍晚不同光线照射下，或是在阴

天、夜晚等特殊光线下,会呈现不同的色彩变化,理解这种因光源色的变化而变化的色彩关系,才能区别地画出不同时间环境气氛中的景物。静物的写生大都是在室内进行,室内光照基本上是漫反射,相对稳定的光照便于对物体色彩进行全面细致的研究。而室外写生光线变化快、光源色对物体色彩的影响也显而易见。印象派画家莫奈以草垛为表现内容,一天之内画出侧光、顺光、逆光等不同光源色变化的作品数张,虽然有点儿极端,却体现了画家对光源色变化、物象色彩影响的深刻探索和追求,如图5-4所示。

🔾 图5-4 婺源水彩写生作品系列之二(席跃良,2005年)

2.环境色

环境色也叫"条件色",自然界中任何事物和现象都不是孤立存在的,一切物体色均受到周围环境不同程度的影响。环境色是物体受周围物体反射所呈现的颜色。环境色是光源色作用在物体表面上而反射的混合色光,所以环境色的产生是与光源的照射分不开的。在色彩写生实践中,认识理解物体色彩的相互影响,弄清物体光源色、固有色、环境色的相互关系,才能画出色彩丰富、和谐的作品。质地光滑的浅色物体对环境色的吸收与反射较明显,如金、银、不锈钢及玻璃制品等反光色彩基本上就是环境色,而陶器、竹木制品、亚麻、丝绒等质地粗糙或颜色深的物体,对环境色不敏感。认识物体的环境色并不是件很难的事。同光源色、固有色相比,环境色对物体的影响是较小的,只是因为环境色反映出该物体所处的特定环境,以及它与周围物体的有机联系,才使环境色成为写生中色彩表现的一个研究课题。对环境色的表现难点在

于掌握它的明度与纯度。物象周围的环境越是复杂,它的变化越是不易掌握。恰到好处的环境色表现会使画面色彩显得丰富完整,如图5-5所示。有些初学者不敢去画环境色,怕画"花"了,这样会使画面色彩显得单调枯燥,使物象的色彩显得比较孤立,这在色彩写生中是不足取的。

🔾 图5-5 环境色规律在水粉风景画中的应用

5.1.3 写生中色调的组织

每一幅写生色彩作品都呈现出各种色相的搭配排列关系,这种色与色之间的整体关系称为"色调",其中主要的色相为主调或基调。色调就是我们所说的调子,色彩调子。

1.色调是情绪感受的反映

色彩写生凭的是感觉。感觉到的这些东西,就唤起一种情绪和一种此时此刻的情感,一种情调。这种情调融合着色彩的节奏和韵律体现在画面上,就产生色调。反过来说,色调在画面上是反映作画者情感的,也同样由于色调的感染使观者对此引起共鸣。使画面色彩形成优美的调子,绝非易事。要竭力摒弃将色彩、色调预定调子的做法,不经过现实观察体验,就把想画的画先想好什么调的,又是兴奋、烦躁;又是舒适、稳定;又是蓝调、紫调……视觉表现是不能这么概念化的,关键取决于现实环境条件下对色彩的真实感受。情绪不同,对色调的心理感受也可能大相径庭。

2.光源色与物体色构成的色调

色调不是凭空捏造出来的,也不是盲目地混合调配

的,色调是由光源色与物体色结合其他因素构成的。人或景物处在某种特定的光源下,在特定的环境中,色调可依光源色相和环境因素的影响而转移。比如在强烈日光下,景物会让人明显感觉到物体表面带上了一层微暖的光照色,如图5-6所示,这时画面的颜色就靠近光源色而成为较暖的色调。光源下的色调通常是以画面中某个面积最大的色块来决定的。如图5-7所示,因画面中蓝色面积较大,所以决定了画面为蓝灰色调。如果画面中没有起主导作用的大色块,那么画面邻近几块面积较大的颜色就成为决定色调的主要因素。

色彩写生中光源色与物体色构成的色调种类很多。以明度分,有亮调、灰调、暗调;以色性分,有冷调、暖调;以色相分,有紫褐调、绿调、橘红调、蓝调;还有对比调、中性调等。这些色调正像一首乐曲的旋律,有轻柔、抒情的,也有高亢、强烈的。

3．写生中色调的组织方法

要想组织好画面的色调,正确的观察方法和认识方法是十分重要的。而只有整体的、相互联系、相互比较的观察方法才是唯一正确的方法。这种观察方法的要点如下。

（1）把你画的人或景物一眼全部看完,所得的总的色彩印象就是这幅画的色调。值得注意的是,对于色彩的这种印象应一直贯穿作画始终。

（2）把复杂的对象看成是几个简单的组成部分,即把每一个整体看成是一个基本色块,然后全力去找这几个大色块的关系,包括它们在明度、冷暖、饱和度上的变化,通过反复比较、反复调整达到大色块鲜明而又和谐的效果,如图5-8~图5-10所示。

🔂 图5-6 光源下暖色调的水彩风景写生

🔂 图5-8 夕阳下暖黄色的村舍

🔂 图5-7 夜光中蓝色调的都市水彩风景

🔂 图5-9 晨雾中船筏的青褐色调

⬆ 图5-10　秋色弥漫——浓重的水粉橘红色调

（3）在比较中需要注意类似色块的区别和色相距离大的色块之间的和谐。不考虑前一因素，会使画面色彩单调无力；不考虑后一因素，过分强调对比则又容易使画面不统一。

在色彩练习中，要学会组织色调的能力，必须注意把对色光关系的研究和对画面色块关系的研究结合起来考虑，这样才能使画面出现统一、和谐而又变化丰富的效果。

5.2　色彩风景写生表现

色彩风景写生是以描绘自然景物为题材的色彩绘画形式，西洋画中称为风景画，我国传统绘画中称为山水画。早期的风景仅作为背景和陪衬，我国早在隋唐就出现了独立的山水画，北宋趋于成熟；西方是在 16 世纪兴起，是始于德国的水彩风景画，成熟于 18—19 世纪的英国。当代的色彩风景写生已成为设计色彩训练的重要环节。通过写生，掌握瞬间即逝的色彩变化规律，迅速捕捉、表现生动的色彩景象和深刻的色彩感受。

按照教学程序，色彩写生一般是先室内后户外，有条件时也可穿插进行。无论是写实的、写意的、装饰的风景画还是抽象的风景画，它们都根植于自然和心灵的土壤中，通过对自然景色有选择、有组织地描绘，既展示大自然的风姿和神韵，同时又直接或间接反映画者对事物的态度、观念和情怀。

1．外光特色的形成因素

色彩风景写生是在户外天光条件下进行的，需要研究室外色彩变化的规律。如图 5-11 所示，室外的景物在阳光的照耀下和天空的映射下，除不受阳光与天光影响的部位外，物体的整体都处在光的笼罩下，色彩偏冷，也很透明。风景写生中常提到的"第二自然"，也就是充满情感色彩的人格化了的自然。这成为外光作业的特点，在不同时间、空间、季节、气候、地域等诸多因素上产生不尽相同的变化，分述如下。

⬆ 图5-11　《秋牧》（水彩画，席跃良）

（1）时间因素。这在静物写生中并不突出，但在色彩风景写生中却显得非常重要。大自然所呈现的晨曦、艳阳、晚霞和黄昏，无不影响着景象的外视形式。即使我们面对同一方向，观察同一景色，在不同的时间也会产生不同的感觉。时间的变化最根本的是光线、温度、空气成分。

这些不同程度的变化，必然导致景象的形态、色调和总体气氛的变化。

（2）空间。静物写生中的空间远不过数米，而大自然的空间是无限的。室外风景浓缩了辽阔的田野、茂密的森林、繁华的城镇和一望无际的海洋，展示出大自然博大的风姿。静物练习阶段，初步获得了描绘画面空间的知识、技能与技巧。那些结合形体、色彩、明暗诸因素，确切运用透视、虚实、对比等原理，生动展示画面空间的经验，同样适用于风景写生。其不同者是风景画的题材，内容更加丰富，空间更加博大。由此，画者也就更需要潜心研究形体空间、色彩空间、光度空间、虚实空间等多种规律，追本穷源掌握外光空间的真谛。

（3）季节。在大自然周而复始的运动常态中产生了季节，这也是色彩风景写生需考虑的因素。尽管天、地、树木、山、水各有相对稳定的形式，但它们处在不同的季节，又会出现明显的或是微妙的差异，如图5-12所示。以天为例，即使同是晴天，四季也各不相同，须进行特别的考察。

🕇 图5-12　冬雪（水彩画）

（4）气候。风、雨、阴、晴……各种在空间中产生的气象运动的形态，如果从视觉效果上去分析，它们彼此的差别主要是光感、动势、色调和气氛。任何形象处在空间中，无时无刻不受着光线、空间和环境的影响。如下雨，满天银色的水珠笼罩于景物的表面，那些平日绰约可见的远景，此刻已被雨水"吞没"，如图5-13所示；一旦雨霁天晴，其色调豁然开朗。晴天艳丽而生发，万物蒸蒸日上；阴雨天暗淡失色，但它总有素雅和宁静之感。

（5）地域。地域特色对于风景写生情有独钟。许多题材只需如实记录，就包含鲜明的地域因素，如湘西、塞

北、关东、姑苏……像海洋、雪山、黄土地等，如图5-14所示。也有一些不同地域中的遗址和新貌，必然蕴含着历史文化的内涵。风景写生表面看是写景，实际上也是写人——写人的风情，写人的实质，至少说，它显露了画者的情操和胸怀。

🕇 图5-13　雨季（水彩画）

🕇 图5-14　窑洞（水彩画）

2．户外光色变化的规律

室内、室外的光色差异很大，在室内画静物时色彩变化相对恒定，便于掌握。但一到室外，土地广阔，初学者往往会感到束手无策，关键是不熟悉外光作业的特点和光色变化规律。这些特点规律归纳如下。

1）光源产生的光色变化

户外景物受阳光的直接照射，并受天空反射光的影响。早晚、四季和阴晴的不同变化，太阳光也随之发生变化。晴天，阳光普照，明暗强烈，形体空间层次分明，色调明快响亮，投影受反光影响大且轮廓清晰。阴天，光源色

倾向温和,天空呈灰色,物体固有色十分明显,本来鲜明的色彩也因光量暗淡而减弱,景物色彩的明暗层次、冷暖变化不像晴天那么明确和强烈。光源色单纯而使景物固有色几乎丧失,呈现出各种不同的红暖色相,暗部朦胧而浓重,明暗对比十分得体。早晨,空气洁净,暖色中带有清爽的紫味、青绿等冷色;傍晚,由于空气中灰尘的作用,冷色被过滤剩下单纯的暖红色调;在天空洁净明亮,太阳离地平线还有一定距离时,景物的受光、背光面呈现出强烈的冷暖对比色彩,如图5-15和图5-16所示。

✦ 图5-15　夕晖(水彩画)

✦ 图5-16　《石笋初照》(水彩画,席跃良)

雨雾天,光线空濛而空间距离感加大,雨雾的遮挡作用使景物逐渐变弱变虚,丧失固有色、明暗层次和形体。使近处与远处景物的虚实、浓淡对比格外突出。

2)环境产生的光色变化

繁华的都市、淳朴的山乡、辽阔的草原、蓝色的海洋、静静的河湾、浩瀚的沙漠……由于它们所处的环境、位置不同,光色的变化很大,各具色调情趣,如图5-17所示。景物在不同季节、不同气候、不同时间的环境中,光色有着显著的变化,也会形成各种不同的色彩、色调与气氛。

✦ 图5-17　《清醇的山沟》(水彩画,席跃良)

3)空间产生的光色变化

近景与远景的空间距离极大,远远超出视觉广度。近景色彩明暗对比明显,给它物的色彩影响也强;距离越远,则色彩越弱,给它物的影响也越弱,甚至会从某一色调逐渐转为另一色调。近山光影对比强烈,色彩丰富层次分明,且多呈固有色;当它推远到中景,山已模糊,颜色大变;远山绿树,都成了淡紫或淡蓝灰色了,如图5-18所示。

✦ 图5-18　空间产生的光色变化(《落潮》,
水彩画,席跃良)

总而言之，户外光色变化比室内复杂得多，景物除受光源色、环境色和固有色不同的色彩变化之外，还存在着空间、气候以及光源不稳定因素的影响。在写生时，要遵循户外光色变化的规律，结合实际景物的具体条件，把各方面的因素联系起来进行观察、分析、比较、理解，抓住对象在特定时间、光线、气候、环境下的光色特点来进行描绘。

5.2.2　景物空间层次的表达

无论何种艺术作品形式，都有建立空间的问题。风景写生是在大自然辽阔空间中裁剪一截，搬到二维空间的平面画纸上，表现出偌大的自然空间（三维空间）和层次的画面，从而使人们在平面上观察图景而能够得到一种深度感。

1．景物透视空间的表达

所谓透视空间的表达，是指在平面上表现景物的立体空间，又称三维空间（高度、宽度、深度）。这个概念，一是引证"空气远近法"（又称"空气透视法"）。自然界景物因距离的远近不同，笼罩其间的空气厚薄程度不同，而产生清楚与否的感觉。早在意大利文艺复兴时期，艺术家们就发现了"远近法""消点透视法"，这些基本原理一直沿用至今。二是数千年来形成的透视学科——"应用透视法"，即在风景写生中明确地运用特种透视规律和法则。如平行透视、成角透视、仰视、俯视、瞰视等，如图 5-19 和图 5-20 所示。

⊕ 图5-19　景物的空间透视表现——成角透视（水粉画）

⊕ 图5-20　景物的空间透视表现——瞰视（水粉画）

近大远小是透视变形的基本原则。在人的视觉范围内，同样大小的物体，置于近处则大，置于远处则小。又由于人的视觉能力有限，近者清晰，远者模糊，这是透视变化的又一原则。清楚与模糊是第二个空间透视变化的因素，并用以表现空间与距离。

景物重叠形成的前后关系也是空间表达的因素。利用前后参差、重叠可表现出空间层次。在绘画中，常用的"实"与"虚"的专业术语都概括了透视空间的变化规律。

2．景物空间色彩的变化

空间色彩变化称为透视变色规律。自然界呈现的景物都是可视形体，是有色世界、有色空间。由于空间中的空气与水分、尘土的厚薄形成了近景色彩鲜明、远景色彩灰暗的空间变化规律，人们利用这一规律来表现空间的深度及远与近的距离。

色彩远近的变化是空气透视决定的，因为景物距离越远，空气层越厚，空气在阳光下呈现微妙的青灰色，致使越远的物体，色度越低，对比减弱。色彩明度对比强则近，对比弱则远；色彩纯度对比强则近，对比弱则远；色彩冷暖对比强则近（或叫进色），对比弱则远（或叫退色），如图 5-21 和图 5-22 所示。

⬆ 图5-21 冷色空间（《夕烟》，水彩画，席跃良）

⬆ 图5-22 暖色空间（《金秋》，水彩画，席跃良）

3. 空间色彩的组织

运用透视规律和色彩变化规律是组织和表现空间的有效方法。画面空间的组织还可运用理性表达，如形体大小、色彩对比强弱，空间分割，点线面的运用，肌理的表现等，都可为取得合理的色彩空间而进行理性安排。印象派运用色彩变化规律而推演出"色点模糊振动法"，在远、中、近景中，可同样使用高色度的颜料，运用色点的互相侵入模糊物体的边线，利用色彩的互相反衬，在色点缥缈中产生深远的空间，如图 5-23 所示。

后来的色彩大师们搞起多种空间效果，诸如杜飞的透明空间、籍里柯的冷漠深远空间、马蒂斯的色块前进后退空间、达利的幻觉空间等。他们的空间观念已超出了三

维空间的范围。风景写生的空间表现非常重要，而又比较难以解决，需要认真对待。

⬆ 图5-23 画面色彩的空间组织（《西江初照》，水彩画，席跃良）

5.2.3 风景写生中的景物元素

室外景物包括大自然中的一切：山川、树木、建筑、草丛、石块……它们都有各自存在的形态方式；风力的侵蚀、湖水的冲击等，无不留下感人的斑斑履痕。人类所有的行为都是在与自然形态相互交融中进行的，千姿百态的大自然成为我们"师法"、触动灵感的源泉。

1. 树木的表现

可进入风景写生的树木无边无际。因季节、气候、地域等差异因素，使其色彩和形态各异。树由树叶、树枝、树干、树根组成，树叶有疏密、上下不同的节奏感。画树叶应分清明暗块面，用大笔触表达，大块面概括，切忌一片片来画，否则就显得琐碎。只有在稀疏的地方，才有必要把叶子的形状特征表现出来，但运笔要自然，大小结合，疏密间隔要恰当。

画树要抓准树的外形姿态。一般先画叶，后画干，再画枝。画茂盛的树丛或单株总是先画树冠，然后勾枝干。枝干的用色与树干的用色应类似，树冠的边缘宜虚，背光部位要注意环境色的影响，树叶的用笔要体现不同类型的特征。画叶疏的树，一般先勾枝，后点叶；也可一边勾枝干，一边画叶，画这类树要疏密得当，用笔肯定。画远景的树须整树取势，外形概括简练，要和远景融为一体，如图 5-24 所示。

⊕ 图5-24　树木的色彩表现技法——油画

以水彩、水粉画树的基本程序,如图 5-25 所示。首先应理解树的基本形象,然后用铅笔画出树的轮廓,分清明暗,留出空隙;再按树叶的大致形态和生长方向,以灵活的笔法画出第一遍色;画第二遍色时须视天气和远近,灵活运用湿画法或干画法;等全部干后上第三遍色,点染暗部即可;最后画枝干,画第一遍色时,大的枝干已留出空白,此时须按树叶的明暗确定着色的轻重,并画出枝叶映于树干的影子。因此,生气勃勃的树木已跃然纸上。

⊕ 图5-25　树木水粉步骤

2. 建筑物的表现

房屋建筑,如名胜古迹、亭台楼阁、园林景观、游览胜地、粉墙黛瓦以及传统民居等,常常是风景写生中的主体。面对建筑的写生,要注重整体,不能孤立地抓细节,对建筑体上的装饰物等要注意概括、取舍。建筑物的质量感是由它的材料所决定的,如砖、石、木、水泥等结构,以及新旧房屋、古建筑和现代建筑等,对画面效果产生很大的影响。建筑物的造型风格多样,不同地域、不同年代的建筑造型风格千姿百态。写生时,须掌握焦点透视方法,基本符合视觉要求。构图时要慎重选择视点、视距,组织好建筑块面的黑、白、灰关系,研究建筑物的结构特点,如图5-26 ~ 图5-28所示。建筑物是人类活动或居住的场所,应充分体现生活气息,在刻画建筑物的高矮位置的同时,要注意表现与人有内在联系的一些点缀物。

⊕ 图5-26　现代建筑水粉写生表现

✙ 图5-27　上海世博会——阿尔及利亚馆（水彩速写）

✙ 图5-28　古建筑水彩写生表现（华宜玉）

3．天空的表现

天空广阔无际，是风景画中最深远的层次。在不同的季节、气候、光线条件下，天空呈现的色彩是不尽相同的，冬季的天空多是铅灰色，晴天是蔚蓝色；秋高气爽的天空更是洁净辽阔。天空不是简单的平面，是近高远低、近大远小、具有无限深度的空间，如图 5-29 ~ 图 5-31 所示。

✙ 图5-29　国外现代水彩画家笔下的天空（1）

✙ 图5-30　国外现代水彩画家笔下的天空（2）

✙ 图5-31　国外现代水彩画家笔下的天空（3）

天空的云彩与季节、气候有关。春天为薄云、条云，很少为团块云；夏季多积云，轮廓明显；秋天的云变化无穷，而且瑰丽多彩；冬天的云多团块，散布面较广。云彩有明显的光感，呈现较强的体积，轻柔飘动，要简略概括地画出体积关系。云彩的上部与蓝天相接处应清楚，下部则虚幻，要抓住总体感觉，大胆用笔，阴天、雨天、雾天要鲜明。在技法上更多采用湿画法，以使微妙的天空色彩变化自然地衔接。画天空应快速表现，体现出色彩淋漓、透明飘逸的感觉。

4．水和投影的表现

水晶莹剔透、洁净清心。古人云："水性至柔，是瀑必劲""水性至劫，是潭必静"。仅从水的本身而言，已是刚柔相济、动静兼具的一种"奇物"。水体以其特有的形态及所蕴含的哲理，不仅早已进入我国的各个文明领域，

而且已成为现代城市许多公共场所极富魅力的一道道风景线。在广场、街坊、林园、景区、绿地、宾馆、厅堂、商场、公司、院校 …… 几乎所有公共场所都遍布动态水景。

江、河、湖、海、溪、塘的水，在静止和动荡状态下的水纹倒影是各有千秋的，因此表现手法也各式各样。静水，水平如镜，倒影十分清楚；动水，复杂多变，光影粼粼。写生时，要先观察水的动荡规律及色彩倾向。动水是湿画法和干画法并用，着第一遍色时留出白光，未干时画出倒影及水纹，全干后再加重倒影以及水纹，用笔须活泼多变。

画水要注意与天空、水底的颜色相联系。逆光下，水的反光很强烈，除水色外，更要强调环境、天空和光源色的影响。天空映入水中有"水天一色"之感，写生时要注意两者的联系和区别。流动水的暗部与亮部的冷暖关系没定规，须细心观察，如图 5-32 和图 5-33 所示。

🔆 图5-32　水粉风景写生中水的表现

🔆 图5-33　现代水彩画中水与倒影的表现

5．山的表现

山，或奇或险，或峻或秀。在朝霞、暮霭中更具博大神秘的美感。画山时，要注意远、中、近的不同层次距离，山峰重叠，远山若隐若现，与天边相连。空气透视，拉开了远山近山的色差，远山含蓄弥蒙，近山一览无遗。画远景时，要掌握远山的特征，重视外轮廓线的抑扬顿挫，可用湿画法与天空结合进行，在天空色未干时就把远山接上去，达到形色朦胧之感。画山应力求虚实相生，表现出实中有虚、虚中有实的意境。山，有石山、土山、秃山和积翠山之分，写生时要区别对待，关键是表现山的结构，表现山的走势，以势动人。要特别注意对山的脉络、外形及高低起伏变化的表达，如图 5-34 和图 5-35 所示。

🔆 图5-34　《八达岭》（水粉点彩画法的山体表现）

🔆 图5-35　《层林尽染》（丙烯画干、湿结合的山体表现，席跃良）

6．地面的表现

地面是一个起伏变化的大平面。表现地面时要注意

近大远小、近低远高的透视变化,也要注意色彩的空间透视,通过比较找出差别。地面上有许多景物及投影,写生时要依据空间规律加以处理。杂草、碎石等一些琐碎景物,要进行提炼与概括。

　　地面上的各种道路,如石板路、公路、水泥路、柏油路,还有羊肠小道等,常常是写生中的对象。表现这些道路,关键是抓住它向纵深延伸的透视形态,表现出它与树木、天空、房屋的色彩变化。碎石、草丛作为道路的点缀物,丰富了画面而受人青睐。田野、沙漠、沙滩、沼泽等地面,同样须表现出它们的特征和辽阔深远的效果。如图 5-36 ～图 5-38 所示。

❀ 图5-36　外国油画中地面、道路的表现

❀ 图5-37　中国水彩画中的道路

❀ 图5-38　国外水粉画中的道路

　　景物元素极其丰富,需要我们运用多种技法去表现。对于初学者来说,首先应具有严格的基本功训练,把景物写生元素画到得心应手,才能丰富具体的创作形象。希望大家在实践中要不断地摸索,以便创作出较高水平的风景写生作品。

5.2.4　风景写生的方法与步骤

　　色彩风景的写生表现,要求画者具有一定的色彩基础和掌握一定的表现技法。写生前,须有灵活机动、顺应色彩变化的心理准备,并能预见画面深入的效果与难度。否则,在画途中散神失态,丢掉了信心,就可能半途而废。为此,掌握色彩风景写生的方法格外重要。

1. 写生的选景、取景与构图

　　当我们进入写生状态被景物打动的时候,一定会努力捕捉这个瞬间感受。面对的题材也许是城市建筑、乡村农舍、山峦峻岭、海浪礁石、沙滩渔舟、山泉瀑布、翠竹丛林等,面对如此复杂的各种景色对象,选景、取景、构图就显得非常重要了。

1) 写生景物的选择及取景

在进行景物选择时应注意几个问题。一是根据色彩风景写生的要求，进行细心观察、认真选择景物，从司空见惯的景物中发现美的存在规律。二是结合本阶段的难易要求选择景物，开始应选择一些形体单纯、色彩鲜明、明暗清晰、层次分明、光线相对稳定的景物作为写生的对象，一山、一水、一树、一石等。三是选择好体现主题的角度，走进景色，如中国山水画"绕树三周"的提法，就一棵树而言，它的姿态并不是每一角度都优美，要从各个角度去观察、分析、比较，才能找到合适的角度。四是选择好相对稳定的写生位置，风景色彩写生要求景物光线比较稳定，多宜在阴天进行，画者的座位、避雨、遮阳等因素都应考虑，确保集中注意力投入其中，如图5-39所示。

🔁 图5-39 写生时选择好相对稳定、合适的位置

取景是通过视线的上下、左右、前后移动，寻找合适的景点。大胆舍去无关主题的景物；或采用景物搬移，将左右、前后的景物做相应的调动安排。一般风景写生借助于"取景框"来取景。可以用一张64K厚纸，在中间挖一个长方形的小孔即成。也可用两手的食指与拇指相错搭在一起，形成一个小长方形取景框。用手指来回移动，便可从中比较，选取最满意的部分，如图5-40所示。

2) 色彩风景写生的构图

把景物通过艺术思维在画面上作适当的安排，这就是风景写生中的构图。如同弈棋，合理地摆好每一棋子的位置。取景与构图可以说是一回事，取景是构图的酝酿。一张优秀的风景画作品成功的秘诀就在于它有一个与众不同的构图。在画面中要表现什么，必先要有个想法，这个想法就是立意。立意必须以具体的视觉形式加以表现，

用线条在画纸上来回、上下、左右移动，勾画出较为合理的位置、图样，这就进入了构图阶段。要掌握水平线构图、垂直线构图、三角形构图、S形构图、辐射形构图等形式规律，勾画出适合表现一定情调、境界的画面。风景写生构图一般应注意好以下几个问题。

🔁 图5-40 色彩风景写生取景练习

（1）要分清主次，确立作品的主题。这在选景时就应开始，构图阶段应进一步深化明确。

（2）要加强透视意识，一般应具备远景、中景、近景三个层次，明确三者之间的关系。要有意识地划分景物的层次，有利于空间表达。

（3）要注意对自然景物进行提炼与概括。概括就是作减法处理，减去一些层次和细节；提炼就是抓住有代表性的精华景点，进行扼要的描绘。

（4）构图时要注意对比、均衡、统一与变化法则的运用。对比，对不符合构图要求的景物要处理，如同样大小、长短的景物，就要采取大小对比、长短对比的手法去解决；均衡，须注意不要太对称与对等布局；长直线要变化，斜线不要正对画面4个角，并通过曲线连接远景、中景、近景的办法，求得画面构图的丰富与变化。

以上四点只是风景构图的一般规律，画者须多看、多想、多画，在实践中根据不同地点、不同景物、不同感受多加研究，多积累。这样，才能创作出优美的构图来。

2. 色彩风景的写生方法

风景写生应首先画天空，因天空的色彩与云雾是瞬间万变的，有的还须用记忆才能捕捉，稍一迟疑，就会时过境迁。又因天空的色彩直接反映在景物上，是构成画面基

调的重要因素,如早、晚的霞光和碧蓝的天空色,对景物色调的影响极其明显。如果先画上参差不齐的树枝等景物,再补画天空,那就费力不讨好了。由于天地交界处的远景较虚,色彩与天空相近,正适宜于在画天色将干未干时接上远景,易取得协调与深远的空灵感。当然,若景物较整体,天空色彩影响不大,又须抢抓景物的明暗节奏与时光色彩,先画景物后画天空也无妨。

1）由远及近,分步进行

水粉、水彩风景画,多从远到近、从浅到深、从虚到实进行描绘,这样便于掌握干湿和层次的表达,使色阶过渡较自然、柔和,初学者更便于掌握。但须掌握时间,前后时间差太大,色调与明暗的节奏便会丢失。特别是早晚的景物,首先要定下明暗色光对比和位置,不然就难以达到预定的目标。分步进行法不是看一点画一点,须有整体观察,切忌死抠局部,尽量缩短“时光色彩”的差距,加强色彩记忆,以便于补充与调整,如图 5-41 所示。

⊕ 图5-41　从远处到近处的一次性上色

2）由近及远,依次推移

有时,时间极为短促,如早晚橙红色的阳光照射在险峻的绝壁与古刹上,出现一种神秘而绝妙的色彩佳构,理应随即抓住这瞬间即逝的景象,画出光色在景物上的位置、对比强度及冷暖关系,而后调整形体,再从中景向远景、天空推移。很明显,这方法带有强烈的速写性,须有较强的绘画基础才能掌握。这种方法应抢镜头、抓色彩,这

是势在必行的,否则按部就班画过来,偶现的景观早已烟消云散了,如图 5-42 所示。

⊕ 图5-42　水粉写生中从近到远,由深到浅的上色方法

3）全面铺开,统筹兼顾

这种画法是先求“共性”,后及形象,要求有很强的整体观念和预见性;在写生进行中,看起来画面有些零乱,实则步骤性是最强。所谓先求“共性”,就是由浅到深地先抓基本调子（包括明暗关系与色彩倾向）,即首先用浅色铺出受光面的最亮部分,留出高光,然后用最具有画面调子倾向的浅色由亮到暗,即由高光、亮部、次亮、次暗、暗部、最暗;再由深到浅,即次暗、次亮、亮部。又如色彩由淡黄、中黄、橘黄、橘红、大红等这样循环推移,直到表现出理想色彩为止。

3．水粉风景写生步骤

水粉写生的上色有三种画法:一是从亮部画到暗部,近似水彩画法;二是先画暗部再向中间色调过渡,向亮部推移,近似油画,画面厚实,暗部比较丰富、含蓄;三是先画中间色调再向暗部或亮部推移,加深或提亮,这种方法概括性强,适用于装饰性写生。这里介绍一幅暖色调的《大楼》水粉色彩写生,基本步骤分述如下。

1）构图起稿

风景写生的起稿虽然不像静物写生那样严格,但画面中要表现什么、放在什么位置、画面最后的面貌如何,必先要有立意,按照立意布置画面,这就是起稿,也是构图的初步。风景画的构图形式十分重要,画面构图、篇幅是构思的延伸,也是一种感受的延伸。起稿时先用铅笔线条大体布局,注意大的位置和比例、动态和形体关系、大的明暗

关系,还须考虑色调之间的差别,然后明确画出构图稿。力求概括、简练,多用长直线来勾画景物轮廓,特别是透视线和景物的结构线,如果作水彩写生,则从铅笔稿上就可直接进行上色。这里的水粉,一般还要采用群青、赭石或其他颜色定稿,如图5-43所示。

🔼 图5-43　在淡灰色纸上起构图稿

2）铺大体色

在取景、构图和轮廓基本完成后,就开始一气呵成铺设大体色。要从整体着眼,只画大体、大面和大的色块,并区分受光背光,着重控制大体基调。这遍色整体性很强,用色比较稀薄,并根据风景色彩总的倾向,色块粗略地涂出大体关系,不求酷似,主要是大的冷暖、黑白灰关系。这一步要求凭借对景物的最原始感受,计划好上色程序,集中精力和情绪,很敏捷地运用笔触大块地上好第一遍色,如图5-44所示。

3）整体塑造

着色对于风景写生,先从整体色调开始,进入主体刻画。即在已经铺设好的大体色基础上进行整体塑造,也就是说可以从中间色调开始,向两极发展加深或提亮。主要是将景物的明暗关系、冷暖色调逐步表现出来,概括地把景物的基本结构、层次、虚实关系表现出来,使景物各部分形体进一步明确,如图5-45所示。

🔼 图5-44　从暖色调背景天空的云彩开始画起,表现出白云的大体效果

🔼 图5-45　用稀薄水粉色全面铺开画面基本色

4）深入刻画

深入刻画就是在分清主次前提下的精加工。通过观察比较,从整体出发抓住重点,逐步进入细化表现,用薄厚

或干湿画法描绘出理想的画面效果。刻画是在保持大关系的前提下，尽量表现出色彩的丰富性和准确性，刻画就是加工重点，逐步使"兴趣中心"的细节丰富、精致起来。深入就是把景物的形态、明暗、虚实、冷暖、对比关系调整得越来越准确，表现得越来越精细，把高光面、亮面、交界面、暗面、反光面、投影面交代得足够清晰。把不如意的色块洗去重画或直接用色覆盖，更要考虑到笔触的塑造和质感表现，如图 5-46 所示。

❖ 图5-47　整体调整，加强质感和画面的艺术感染力

水彩的写生步骤与水粉基本相同，但技法有所侧重。一般方法是先浅后深、先明后暗、先大面积后小面积、先整体再到局部，最后回到整体。水彩风景写生是围绕"水"为媒介，"彩"为中心展开的。水分掌握得怎样，表现技巧运用得是否得当，都直接影响到水彩的表现力。鉴于水彩工具所致，其写生步骤可分为两种，即从远景画起和从大体入手。如图 5-48 ～图 5-53 所示，介绍的是从大体入手全面铺开进行写生的示范性步骤。

❖ 图5-46　经局部深入比较，进入各部分色彩的精加工

5）整理统一

一幅写生作品的成功与否，很大程度上取决于作品最后的润色：整理与统一画面，加强与削弱就是整理；回到第一印象，抓住总的感受就是统一目标。做到这一点，就要考虑到画面的整体效果（包括色调、形体、光影、质感）和意境、神韵及艺术表现，如图 5-47 所示。

4．水彩风景写生步骤

通过以上水粉写生基本步骤的分析，我们大体上可以领会到色彩风景写生的方法要领。通过这种写生步骤的实施，基本上能把握预想的艺术效果。但提高色彩艺术的表现力需要长期的刻苦努力，从入门到得心应手，熟练掌握绘画技巧，要有丰富的实践经验积累和广博的文化知识，才能具备全面的艺术素养。

❖ 图5-48　用铅笔轻轻地构图起稿

🔁 图5-49　用湿画法简练地铺大色调

🔁 图5-50　趁湿衔接过渡色，未及处补笔

🔁 图5-51　待干后加第二遍色开始刻画

🔁 图5-52　局部深入刻画，步步为营

🔁 图5-53　整体加工调整，完成写生作品
（《山村庭院》，席跃良）

5.3　色彩人物的写生表现

　　人物复杂的形体差异，丰富微妙的色彩关系，喜怒哀乐的神情，是色彩艺术永无休止的课题，它的魅力是无法比拟的。人物画色彩写生可训练画者敏锐的、全方位的色彩造型表达能力。要求画者把全面的造型法则、绘画技巧都摆到人物写生过程中去实践、领悟。不同绘画材料如油画、水粉、水彩的区别，主要在于绘制的工具，画面的常规要求乃至作画步骤基本一致。初学者不应对画种抱什么成见，而应根据条件选用相应的材料画色彩人物。

5.3.1　色彩人物的写生方法

在色彩基础教学中，更多地采用水粉与水彩的表现形式。油画在塑造形象的深度上有很强的表现力；水彩画一般不宜作过于具体的刻画，不便反复修改；水粉画缺少油画的厚实与水彩的轻巧，可同时兼有两者之长，制作上又接近油画与水彩两种形式。由于水粉颜色是粉质特性，以水调和，颜色易干，有纸、笔、水即可作画，时间可长可短，技法上可像油画厚画干堆以求结实凝重，又能像水彩那样湿画薄涂，以求透明轻快。由于它特殊的材料性能与制作方便，很适合学生进行色彩的基本训练。

1．色彩人物写生的语言要求

就色彩人物写生而言，就是透明水彩画与油画、水粉形式的区别，主要就是由材料的界定而产生的，如图 5-54 ～图 5-56 所示。色彩写生中的语言一般就是指表现手段和形式效果。一幅色彩人物画的构成除了构图之外，主要就是造型追求与色彩表达。而具象中的色彩人物画都是以"写真"与"传神"为其艺术目标的，这就是一幅色彩人物画的基本要素与关键所在。

❀ 图5-55　水粉画头像写生

❀ 图5-56　国外水彩画头像

1）素描要求

色彩人物写生在素描要求上是比较严的。没有经过基本的素描训练，连起码的造型源都不理解，甚至连简单的造型对象都画不出来，那是很难进行色彩人物写生的。因此，根据艺术院校专业素描不同方向的要求，对人物色彩出现了可选择性。在色彩人物写生之前，一般都应该进行较长时间的素描训练，对黑白灰明暗层次、体积块面、主次强弱等素描关系有了深刻的感悟；对整体观念、观察比较都有了较深的领会；特别是对生活中各类人物的外形与个性特征的感受比较敏锐，在这个基础上进行色彩人物

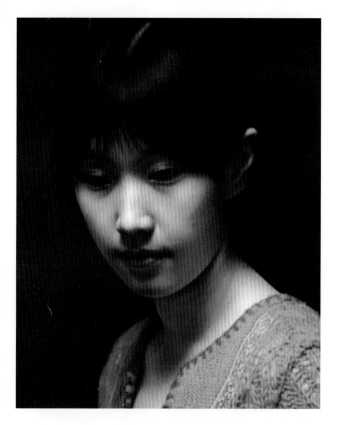

❀ 图5-54　油画头像写生（冷军）

写生就具备了一定的条件。当然素描练习也可以与色彩人物同步学习，但毫无素描基础是很难进入色彩人物写生的。

2）色彩要求

色彩人物当然离不开对色彩的研究。与素描一样，色彩也是人物画的基本要素。色彩基础的好坏，对画面色彩人物是至关重要的。色彩能力的提高，可先通过静物、风景的写生训练。这里所说的色彩要求，是指一幅色彩人物写生画所构成的基本形式语言及其色彩表现技巧。

（1）条件色规律的要求：任何描绘对象的固有色块都处于一定的光线空间、环境距离之下，它们之间的关系由于这个条件作用会互相影响、互相制约。原来的固有色在这种条件下必然会改变色相倾向，产生新的色彩关系。这种关系是丰富而微妙的。

（2）色调规律的要求：色调对于人物写生的意义，首先在于被描绘人物色彩总的倾向是否和谐统一。应在色相、明度、冷暖上都有所不同，这样才能构成作品的色彩特性，使画面色彩丰富多变而令人回味无穷。其次色彩人物写生的艺术魅力很大程度上在于色彩的感染力，正因为如此，才产生了色彩艺术区别于素描艺术的意义与价值。美术史上印象主义画派的历史意义在于它带来了一场深刻的色彩上的变革与突破。

（3）色彩对比规律的要求：色彩对比在任何色彩题材上都是一致的。不仅静物、风景和人物，就是各类艺术设计都是一样的。色彩对比一般包括补色对比、面积对比等。对比的作用是强化色彩关系与色彩效果。否则，画面就虚弱无力，从而失去色彩艺术的感人力量。

（4）色阶规律的要求：色阶通常指色彩微距。这在绘画上主要指色彩的具体性、微妙性，或者指色彩的大关系上某一色块在整幅画上起的作用及在色相、冷暖、明度、纯度上的具体性、严格性。像素描造型的严格性一样，色彩也有其严格性。人的肤色因人而异，因部位不同、受光程度的差别而呈现出不同的颜色变化。要画出这种微妙变化，色阶高低是很不容易的。否则，以色彩造型就成为一句空话而沦为素描造型了。

2．色彩人物写生的表现方法

在色彩人物艺术领域里，时兴追求多变的风格与奇特的面貌，而对于学生，老实规矩的作画方法是必要的。通过这种扎实的写生训练的体验，掌握了最初的形与色的结合，开始了最初的人物画的领悟，并由此获得了探求更

广阔更自由的艺术天地的勇气与力量。这种学习是最初级的但又是最重要的一步。

1）素描与色彩的结合

如前所述，素描与色彩是一幅色彩人物画作品的两大语言支柱，色彩人物学习的过程就是掌握与控制这两大语言因素的过程，如何才能将二者结合得更好呢？先做一个小小的比较：将色彩从暖到冷、从浅到深做排列并注明色相名称，再以此拍一幅黑白照片，就会发现颜色随色相不同、冷暖不同而呈现不同的深浅变化。这与素描的黑白层次是一致的。由此说明，每种颜色除了色相的差别，还有深浅明度的差别。这就是色彩人物中素描与色彩可以结合的一个依据，如图5-57和图5-58所示。从造型角度看，以正确的色相去画被画对象的关系，既画准了色彩关系又符合素描的明度要求。与此同时，在观察对象的色

⊕ 图5-57 《陕北老人》（油画头像写生，靳尚谊）

⊕ 图5-58 《陕北老人》（色彩头像翻拍黑白照的素描效果）

相、冷暖、纯度关系时,同时考虑它的明度关系。用色彩掌握形与形、体与面的起伏与转折过渡,这是素描与色彩相加问题上的一个重要方面。而在色彩关系铺出来并且具体化后,原定的形与结构位置、边线轮廓等造型因素多少会遭到一些破坏,这时就需要冷静地从造型角度去修正补充,而这个工作正属于素描与色彩的要求,在人物写生中的关系是可以根据不同的作画阶段有侧重地对待的。

2) 部位与区域的划分

头像、胸像、半身像写生时,尽管强调整体铺开和大胆地画,但毕竟还是有制约范围的。以头像而论,在面部整体色调中,还是要把受光面色调和背光面色调分开的,它们的明度和色彩关系也要加以区别。再划分下去,还有亮面暗面两大关系中的额头部分、颧骨部分、下巴部分以及颈部的色彩关系。如果是半身带手,就一定有面部、手部、上下身各部位及背景的色彩区域。不管色彩怎样变化丰富,这几个关系的区别是必不可少的。当然,这些互为区别的关系最后又要回到整体的色彩基调上去而受制于此,如图 5-59 所示。

⊕ 图5-59　《小提琴手》(水粉半身像写生)

3) 比较与概括

不仅仅是位置前、中、后受光的正光、侧光、背光的区域比较;明度上的明与暗、明与明、暗与暗的比较;纯度上鲜与鲜、鲜与灰、灰与灰的比较;冷暖上冷与冷、暖与暖、冷与暖及中性色域的比较;还有同类色的比较、邻近色的比较。比较是画出色彩、画好色彩的一个法宝。不仅色彩,就是素描也都是比较的问题。

如图 5-59 和图 5-60 所示,色彩人物的概括,从造型角度看属于素描形体块面的概括,而从色彩角度看则需要从色度与色相、明度与冷暖上去归纳,因为色彩的表现力相对于造物主与自然界的真实是有限的,却可以通过人为的提炼、取舍达到感觉的真实。这个提炼与取舍的过程就是概括。绘画就是需要比较和概括,这是基本的,也是永恒的。

⊕ 图5-60　水粉人像写生中颜面五官的色彩概括

4) 形的调整与再确定

形的调整与再确定主要是指在大的色彩关系铺出来后,原定稿子上形的关系会不同程度地遭到破坏:有些位置、边线、透视会被盖掉。这就需要在深入时进行调整与确定。这点必须有意识地、冷静地去改。如嘴角眼角、眉弓颧骨、下颏骨的边线位置、脸部的轮廓透视关系等。这一工作的目的是使形象塑造更严格准确、细致深入。

5) 形体起伏及其透视

人像色彩作品表现得厚实、丰富,有赖于严格的体积塑造,而体积塑造又建立在形体起伏的准确性上。特别是画正面人像,往往在这方面不准不对,这就需要严格地按对象的解剖与形体块面去具体落实。不仅要感觉还要靠理解,有时在画完一张画后再重新去观察对象、认识对象时,往往发现自己表达得远不及对象实在,这实际是观察与表现的粗心与忽略所致。

6) 水粉、水彩的干湿画法

水粉、水彩的干湿画法属于技法问题。水粉、水彩都可用干画法或湿画法,关键在于得法。水粉干画法就是尽

量少用或不用水调和,类似油画一样地处理制作,但无须作底而直接画在纸上或板上;水彩干画法就是一层干后再加第二层、第三层。干画法可以层层覆盖或叠加,厚画或重叠而凝重。而湿画法则与干画法相反,以较多的水稀释颜色,轻薄罩染、挥挥洒洒、痛快淋漓。但在最后阶段仍要用较干的笔触点缀刻画细节。

干湿画法结合要看具体需要,一般远处、虚处、次要的地方可湿画,而近处、实处、主要的地方可干画,而且水粉一般以不太干也不太湿为宜。技法本无人限制,尽可发挥创造,也可根据需要灵活运用,如图 5-61 ~图 5-63 所示。

❶ 图5-61　水粉人物湿画法

❶ 图5-62　水粉人物干画法（1）

❶ 图5-63　水粉人物干画法（2）

5.3.2　色彩人物头像写生

无论哪一种人物画,都是从头像开始的,头像始终是人物画的重要组成部分。人的精神面貌、思想感情、生理特征、社会属性等主要是通过面部体现出来的。而由于头部形体结构复杂,色彩变化微妙,人的个性特征各不相同,因此,只有通过深刻理解才能奏效。

1. 色彩头像写生的要领

人的面貌千差万别,人的情绪稍纵即逝,以形写神、形神兼备是人物画的最高标准。人的肤色细腻入微,看似平常却难以捉摸。色彩人物写生一般应安排在素描和相应的色彩基础后进行。人物头像写生虽有一定的表现难度,但只要掌握和运用规律,充满信心,深入体验,大胆地、精当地使用工具和调色盒里的颜料,便能出奇制胜;反之,如过分谨小慎微,则会导致心理上的拘束而无所适从。人物头像写生,很讲究心理的调整和从容、镇定的情绪。

头像形体包括头、颈、肩三部分。把握了形体大关系,还要留心一些"关键点",如嘴角、眼角、耳部、鼻翼、颧骨、下颌骨等,如图 5-64 所示,这些部位在铺色时容易错位,应及时纠正。头像写生以研究造型结构及色彩的基本规律为主,重视表现对象的精神气质与神韵。头像写生是主客观的完美结合,要求倾注画者的情感,关注对象的内在精神。

(a)

(b)

(c)

❀ 图5-64　水粉人物五官关键点

头像的动势虽不大，但构图却十分重要。动笔之前，必须明察对象的身份，确立如何深刻表现对象的意念，挖掘对象的内心世界，使对象处于自然状态下，合宜的环境和光线中，展现他身上的"审美点"。为了挖掘对象的精神气质，应努力发现具有代表性的细节和角度，而这种视角可能不一定使常人入眼，但很可能是别具匠心的构图。

2．对头部形体、结构、色彩的认识

时兴热衷于多变与奇特的色彩风格，而对于学生，"循规蹈矩"的写生方法必不可少。通过扎实的色彩体验，开始最初的对于人物画的领悟，由此获得探求的勇气与力量。

1）头部的形体、结构

进行头像写生，首先必须熟悉和了解人物的形体解剖结构。在前期素描学习的基础上，加深对人物的骨骼、肌肉附着部位的运动、体积、形状特征等方面的理解。一开始不可画得过分细致，应该集中精力找出最简单、最基本的形体。比如，把头部概括成一个立体的蛋形等，有了这个基本形之后，再把五官位置、凹凸起伏的关系确定下来，形成头部最基本的形体结构关系，这是从大的形体结构画起的基本要求。

要使头像色彩表现得厚实、丰富，应进行严格的体积塑造，而体积塑造又建立在形体表达的准确性上。特别是画正面人像，更需要严格地按对象的解剖与形体块面去具体落实，不仅要靠感觉，还要靠理解，有时在画完一张画后再重新去观察对象、认识对象时，往往发现自己表达得远不及对象充实具体，这实际是观察与表现的粗心与忽略。

画准头像的形体结构，还须画准发、须、眉与面，面与颈，颈与胸的关系；画准头像整个外轮廓同背景的关系；画好对象的神情、年龄、职业和气质特征与形体结构的联系。

2）头部的色彩

头像写生因面部的面积占整个画幅的很大比例，所以画好面部色彩是关键。人脸的肤色因人而异，由于年龄、性别、特征、职业、种族等不同，面部色彩也会有所不同。但无论男女老幼，大多数情况下色彩变化都是相当微妙的，色彩相差不大，有时仅仅是画些感觉而已。如过分强调，就会画乱，因此调色时要注意分寸。光源色、环境色对于头部色彩的影响相当大，人像的色彩还应放到具体环境中去分析、研究、理解与表现。

以黄种人的面部肤色为例，大体是：额部偏土黄色，面颊红润；成年男子腮部略带青绿色；女性腮部介于面颊与额部色彩之间；一般人的鼻子前部、鼻翼的肤色略深偏红；耳朵的色彩略红，逆光时透明而更红；嘴唇颜色较深，有的很红，有的红得偏紫；女性眼睛周围色彩有时略

带红紫色等,在观察表现时,一定要进行具体分析。即使是同一人物的肤色,由于部位不同,也有其细腻的变化,这主要是由于各部位的组织结构不同所造成的。

抓准头部色彩,首先,得找出不同对象的基本肤色及其在环境中的色彩倾向,这就是大色调,局部的细微变化都必须服从这个基本色调。其次,如将头部色彩从暖到冷、从浅到深排列,再以此拍一幅黑白照片,就会发现颜色随色相、冷暖不同而呈现不同的深浅变化,这与素描的黑白层次同理。由此说明,每种颜色除了色相差别,还有深浅明度的差别,这就是色彩头像中素描与色彩结合的症结所在,如图5-65~图5-68所示。

⊕ 图5-67 《凝神》（油画，靳尚谊）

⊕ 图5-65 《青年农民》（水彩画，席跃良）

⊕ 图5-66 《维吾尔老人》（水粉画，董希文）

⊕ 图5-68 《女青年》（水粉画，宫立龙）

3. 女青年水粉头像写生的步骤

水粉头像写生是学习水粉画、学习人像写生的重要课题和难点。虽然它不像水彩画不宜反复修改,但也不像油画可作多层涂刮,它必须有计划地展开表现程序。着色宜从中间色画起,逐步向亮部和暗部双向推移。一开始就要准确地把握色彩关系,用大笔触将头、颈部的整体色以大块颜色画出。以下就以这位女青年的头像为例,进行画法的分步介绍。

1）赭色起稿

写生开始,可直接用赭石或群青起稿。要迅速抓准头、颈、肩三者的动态关系,定出三者位置,体现出一定的空间关系。接着画出大体的头部轮廓、五官定位和表现比较具体的形。这一步要求将对象概括成简单的线条,安置

在画纸的合适位置上,然后将人物的形体简略画出来。构图的格式可以多样,如人物的大小、高低的位置、周围空间多少的剪裁等变化。但构图要求稳定、充实、新颖、生动。这时的用笔不必过于细腻,由于水粉颜料薄画具有透明的特性,轮廓要求清晰准确,采用赭色线条的虚实深浅,表示块面的转折,明暗交界线是示意性的,线要隐、要藏、要轻、要留有余地,如图 5-69 所示。

⊕ 图5-70　画大体色

⊕ 图5-69　赭色起稿

2)画大体色

要准确地观察、抓准对象肤色的基调,用薄薄的颜料概括地铺设大体色。上色从中间色部位开始,用色要肯定,从鼻部、两颊、额头、颈、肩等部位着力。用色一开始尽量饱和,不宜过深过灰,注意头部骨点结构处的转折。可采用宽大的方形水粉笔或油画笔涂色,把亮部如高光附近空出,暗部更深的用色暂时不急于画。塑造出五官的大体积,但这时的形象不必具体,边线可模糊些,用色的水分不可太多。要估计到水粉颜料干后,暗部的色彩明度会变灰,对比度会减弱,在画大体色时应该充分估计到这一因素,如图 5-70 所示。

3)全面推开

这一步是在鼻、两颊、额头、颈、肩等部位大体色的基础上全面地向亮部推移中间色,呈现出以粉红色为主调的整体色调,使颜色、笔触和形体有机结合,显示出对象细嫩的肤色的质量感和色彩感。在色彩推移过渡中,切忌离开整体抠局部,画笔要像巡逻兵那样,四周环顾不宜在一个地方停留过久。要同时观察,同时画,如图 5-71 所示。

⊕ 图5-71　全面推开

4)深入刻画

在头、颈、肩、发的主色调基本塑造之后,画面的色彩效果已经明晰。在中间色向亮部的推移过渡中,层次感也已初步明确。在这样的前提下,这一步先是完成粉红色背心的铺色和刻画;接着进行颜面五官、头发等各局部细节的深入表现,即由中间色向暗部方向过渡并深入。在局部刻画中,也要观照与周围形体、色彩以及素描关系的完整性,如图 5-72 所示。

5)整体调整

局部深入刻画之后,再简要地画上背心的条纹图案,

使之与形体起伏、色彩协调。而后，可将画面整体巡视，应当强调在形色结合方面显示出和谐的总体气息。发现不足之处，应以最初感受为准，加以适当调整。把握形体结构、色彩关系、人物神态的准确性，回到最初的感受上来，如图 5-73 所示。

🔂 图5-72　深入刻画

🔂 图5-73　《穿粉红色背心的女青年》水粉画

4．老年妇女水粉头像写生的步骤

写生中，首先要抓准老年妇女头部形体结构和肤色特征，把色彩、明暗、结构、体积有机地结合起来，在不同的部位体现出不同的色彩关系，然后深入地画准各部分的联

系。色彩、笔法与结构要松紧合宜，色度的交接不能距离太大。在未干时，紧接着将色彩衔接起来，使交接自然柔和。上色时，要观察脸面部分的不同色区的色彩倾向，如双颊、耳朵等部位的色偏暖，头发、眉毛与皮肤交接的地方的颜色带冷调，眼窝有含灰的色素等。具体步骤如下。

1）抓动势起稿

写生时，要表现出如图 5-74 所示的头、颈、肩三部分，这三部分体现着一定的动态关系，一个人的性格特征首先体现在他的习惯性动作中，一个老年妇女和一个知识分子、一个芭蕾舞演员的差别很大，除了职业的差异外，每个人还有着各自的特点。起稿时一定要找出这样的差异，然后形象地概括出典型性的动势。

🔂 图5-74　起稿时要形象地概括动势

2）定轮廓色稿

在铅笔、木炭稿基础上，直接用色彩确定头、颈、肩的穿插关系外，还要注意头、颈、肩的体积。如图 5-75 所示，轮廓可以是精细的，也可以是粗放的，颜色一般用浅褐色，抓住主要形体结构，有时也可用群青、翠绿等冷色画。

3）铺基本色调

人的肤色是因人而异的，表现日晒的老农和表现城市少女，自然有很大差异，此外，还受到环境光线的支配，在观察表现时，一定要进行具体分析。与上一幅女青年不同，老妇女的皮肤色彩倾向深重、粗糙，由此采用干画、厚画的方法比较合适。薄画法是从中间色开始，厚画法着色次序是：深色→深灰色→淡灰色→亮色，便于表

现老人皮肤质感,画面也容易形成节奏感,易于把握,如图 5-76 所示。

⊕ 图5-75 画轮廓要抓住主要形体结构

⊕ 图5-76 按深色→深灰色→淡灰色→亮色的色层次序铺大体色

4)深入刻画

深入刻画是在铺大色调的基础上进行的,是为了丰富大的形体色彩,显示出对象的质量感、空间感和色彩感。深入刻画时切忌离开整体死抠局部,画笔要四周光顾到,不宜在一个地方停留过久。要同时观察、同时画。下面介绍具体细节的刻画,如图 5-77 所示。

(1)眼睛。画眼睛,首先画眼窝和眼球的形体特征,然后才能画眼裂点瞳孔。上眼皮的厚度和眼睫毛将阴影

投射在眼球上,而相对重些。下眼睑处于受光部,不宜重画。黑眼珠一般为暖棕色,只有最深的瞳孔有点青黑色。眉毛是沿眼窝生长,在眉弓骨上的凸起而渐渐隐入皮肉,要注意其虚实变化。

⊕ 图5-77 局部深入,丰富大的形体结构层次,色彩与素描关系有机结合

(2)鼻子。除了要把握体积塑造和肤色略深外,还要注意把鼻尖上的高光位置画准。鼻孔不要画成死黑两块,要画出其深度感和实际的色彩冷暖变化。

(3)嘴。嘴是面部仅次于眼的重要表情器官,俗语说"表情是挂在嘴上的",画嘴得着重口周围的造型,上下嘴唇的合缝处口裂上有一条重要的线。嘴唇的色彩较红润,但不要画成口红似的,嘴上较重的色彩在嘴角和两唇之间。

(4)耳朵。要注意位置的正确,左右要对称,侧面观察,耳孔仅次于头骨中关后方,耳朵颜色偏红,色彩稍暖。

(5)头发。其形状是在颅骨上形成重叠的面,不能把头骨结构画虚了。特别要注意头发色彩的倾向不能画成死黑一块,与面颊、背景的关系要处理得有虚有实,除了少数几缕之外,头发一般不必具体描绘,刷出头发的肌理,显现出蓬松感。

(6)颈部。头像写生很容易忽略颈部结构,不要求画得很细,但是要求画准,因为头和肩的关系就靠它衔接,可以说差之毫厘,将谬以千里。

5)总体调整

在对局部进行深入刻画后,应当强调在形色结合方面显示出和谐的总体气息。这时将画拉开一定距离,整体检查,看看神态是否抓准,形色关系是否有不妥之处,前后层次虚实处理是否恰当,如图 5-78 所示。

🔸 图5-78　深入刻画后作全面调整,加强色调总体
　　　　和谐（水粉写生,席跃良）

5.3.3　色彩人物半身像写生

半身像写生一般取景范围是从头画到手,课题的难度在于增加躯干和手的部分。手的表现难度仅次于面部,手对于表现人物性格具有重要意义。半身像写生的关键在于准确地抓住人物的结构特征,这一直以来是绘画的瓶颈所在。不能准确地掌握、表现结构,就不能提升自身的水平,对于结构的训练,是人物写生必不可少的环节,如图 5-79 和图 5-80 所示。

🔸 图5-79　《老人像》油画（巴巴）

🔸 图5-80　水彩画半身像写生

1．色彩半身人像写生的方法

1）光线的类型

半身像写生,光线的安排是相当重要的,一般可根据不同的对象采用不同角度的光照,有助于表现人的性格、精神状态等特点。光线的照射有多种,分述如下。

一是平光。即正面光,明暗变化不大,明度接近,体面转折柔和,固有色清晰,色彩明亮,头部眼睛比较突出。背光面积小而集中在结构凸出部位之下,而且对象的轮廓线清晰。

二是侧面光。是从对象左、右侧前方的来光。明暗层次丰富,结构清楚,立体感强,受光部位的光源色成分强,色彩鲜明且变化丰富,这是人像写生时比较常用的采光,如图 5-81 所示。

三是逆光。是从对象的背后来光,明暗对比强烈,结构柔和统一,色彩变化微妙,固有色、环境色突出,明暗清晰,如图 5-82 所示。

2）动态的安排

半身像的入画范围由头像扩展到手和躯干部分,即头、胸、臀三大块以及连接这三大块的颈与腰所形成的关系。动作的安排绝不能矫揉造作,应自然得体,过分夸张或僵直都不可取。选取的动作一要形象典型;二要性格鲜明。

⚹ 图5-81　《弹吉他的女子》侧光水粉半身像

⚹ 图5-82　《窗下》逆光油画半身像（杨飞云）

半身带手的摆设以坐姿为多，动态丰富生动。根据写生需要和对象的气质、特点，摆设出一些具有生活情调的动态，更能激活画面的意境。因课堂练习的作业时间较长，动作设置过大，难以使对象持续相对稳定的姿态，不便于教学，如图 5-83 所示。

⚹ 图5-83　水粉半身像

3）背景的设置

半身带手的写生可以根据需要和形象特点加强气氛、场景的渲染。但初学阶段以简单为好，一般以墙壁为背景就足够了。之后，可适当加上一些不同颜色的衬布做背景。如对象穿深色衣服，便可用浅色衬布做背景；穿浅色衣服，那就可用较深颜色的衬布做背景；还可从色彩的冷暖上考虑，应为突出主体形象考虑。画背景要把握虚实，用大笔可画得放松些，水分充足大胆些，但要适可而止。可趁湿重叠、连接，加强色彩的变化。

设置背景有两种情况：一是抽象背景；二是具象背景。具象背景描画具体的背景布或景物，摆好动作后如出现不协调，这时必须变动背景，使之与人物既对比又和谐地统一起来。抽象背景不刻画具体的形象，只是利用色彩点线面及抽象肌理表现，如图 5-84 和图 5-85 所示。

2．半身人像写生的构图

（1）半身人像的构图一般画到手。首先要考虑把手画出来，手以下的尽量少画。

（2）选取最能反映对象个性的角度。要改变不假思索、坐下来就画的习惯，风景写生取景要"绕树三周"，画人更应重视角度的选择，要选取最能反映形象特征的角度去画。

（3）构图要适中。坐像的头顶要适当留一点空，面向的一边不要顶靠边线，否则会给人闭塞、拥挤的感觉。还须注意头部不要画在画幅的中线上，手的位置不要撞画幅边沿。画幅下面边线最好不要横切臀部或膝关节，如图 5-86 所示。

✚ 图5-84　水彩半身像——抽象背景（里德）

✚ 图5-85　油画半身像——具象背景（靳尚谊）

✚ 图5-86　构图的安排（《意大利女孩与鸽子》，水彩画，席跃良）

3．头、颈、胸、手、服饰的处理

在半身像写生中，身姿是前倾、后仰还是半侧；头部左一点还是右一点，大有讲究。重点刻画虽在头部，但不能忽视头、颈、胸三者的比例、动态、结构关系，也不能轻视手的作用以及服饰之于半身像的意义。

（1）头、颈、胸三者的联系。初学者在半身人像写生时，往往像画头像一样，把所有的精力都集中在五官，忽视头、颈、胸三者相互之间的联系，头与颈的形体结构、比例、色彩上衔接不上。在第一遍着色时，颈部和颜面应同时进行，颈部色彩除受服饰影响外，色彩与颜面部分的变化不会太大。此外，男性颈部粗壮而短，女性显得细长并呈绿灰色，而男性特别是老人的颈部呈赭褐色。还有肩部与胸部，因被衣服遮挡，更应重视其结构关系，注意三者的扭动及各局部之间的比例。

（2）手的刻画与表现。常言道：手是第二张"脸"，"画人难画手"。这都表明手在人物画中的重要性，画好手绝非易事。它反映出被画者的年龄、性别、体质、职业以及情绪和意向，所以，任何人物画大师对手的刻画都十分精心。有些人在半身像写生中把注意力集中于头部，画手则草草了事，这是很不妥当的。

手的动作分别产生在手腕、手掌、手指等关节处，在描绘时要抓准手的比例和体块，如手腕、手背、手指的不同形体结构；指关节间连成的弧线，手指的块面感以及手指的离合状态等。一般容易出现的毛病是把指关节画成平直线或把手指画成圆柱体、手指与手指间的离合状态不自然等，这都是对形体结构认识不足所致。上色时，先画出手的块面体形，色调与脸部肤色基本一致。接着刻画手的特征，忌琐碎或柔弱，如图5-87所示。

（3）服饰的质感与表现。衣服在半身像中占有相当大的面积，无论描绘何种样式的服装，均要注意与内在形体相吻合，如图5-88～图5-90所示，无论何等宽大的服饰，总有与人体紧密贴合的部分，不能像挂在衣架上一样。服装的质地是写生中追求的又一个目标，各种服装的质地是区别人的社会属性的表征。画花布质地不要因繁密花纹而将形体削弱。薄透衣料的表现只需在衣服上透出肉色。毛皮服装的质感是要注意画出毛皮厚度及转折处的光泽亮度，可用扇形笔刷出肌理。毛线衣料、格裙都可画得较为精细，其实精细并非将织纹细抠不漏，如同画树不需将树叶一片片全画出一样，适可而止地在关键部位画清细节即可。

（a）色彩半身像写生中男性手的表现　　　　　　（b）色彩半身像写生中女性手的表现

⊕ 图5-87　色彩半身像写生

⊕ 图5-88　《晚秋阳光》（水彩半身像中的服饰表现，席跃良）　　　⊕ 图5-89　《少女》（水粉半身像中的服饰与手的表现）

⊕ 图5-90　水彩半身像中的服饰质感表现

课后练习

1. 色彩风景写生的任务和目标是什么？如何把握景物的外光特色？怎样处理风景写生中的色调和景物空间层次？

2. 按照图 5-43～图 5-47 所示的水粉、图 5-48～图 5-53 所示的水彩画写生示范步骤，选择一些优秀作品认真地分析、临摹，领会写生的基本程序与规律，掌握必要的写生技法。

3. 进行水粉、水彩风景写生训练。水粉习作 6~10 幅、水彩习作 4~6 幅，均用 4~8K 水彩纸，每幅 4 课时。

4. 色彩人物写生训练的目标是什么？写生的方法有哪些？简述这些方法的主要特色。

5. 按照图 5-70～图 5-73，以及图 5-74～图 5-78 所示水粉人物的写生示范步骤，选择一些优秀作品认真地分析、临摹，掌握一定的色彩规律与必要的写生技法。

6. 水粉或水彩人物写生训练：头像习作 2~3 幅，4~8K 水彩纸，每幅 4 课时；半身像习作两幅，2~4K 水彩纸，每幅 6~10 课时。

第6章
视觉传达色彩设计

本章要点：

视觉色彩设计是视觉传达设计构成要素中最重要的元素之一，是造型基础的组成部分。视觉色彩设计研究从变化后的自然色彩到装饰、归纳、解构性色彩的提炼、概括的原理和表现方法。重点分析、研究它的使用功能及其心理特性。视觉传达色彩设计主要涉及平面设计、网页设计、影视图像设计、动漫美术设计等领域，要求熟悉这些门类不同领域的设计规律，掌握本章的视觉色彩设计语言，并将其应用到设计领域中去。

6.1 视觉色彩设计原理

视觉传达设计过去曾称商业美术设计或印刷美术设计，大都局限在平面设计范围内。当影视、计算机等新影像技术被应用于信息领域后，确切地改称为视觉传达设计，简称"视觉设计"。视觉色彩设计是视觉传达设计的首要元素，其主要功能是传达信息，有别于直接以使用功能为主的产品设计和环境设计。

6.1.1 视觉色彩设计的要素

人们几乎每天都会接触到各种各样的视觉形态，海报招贴、报刊书籍、商品包装、电视电影及多媒体、网页设计等在生活中到处可见。这些信息现象无不与视觉色彩设计相关。而图形、字符、版式在视觉传达色彩设计中是最受人关注的形式语言和构成要素之一。

1. 色彩语言与图形

视觉语言的传达是基于视觉感官刺激和物质世界可见结构间的一致性。而色彩语言与图形的结合运用是表达物质世界可见结构视觉语言的基本形态，如图6-1和图6-2所示。

⬆ 图6-1 创意色彩与平面图形

⬆ 图6-2 创意图形色彩

色彩与图形可以彼此区分，也可以相互比较，二者都可以完成视觉传达的两个最独特的功能。自人类认识色彩、运用色彩起，色彩就含有情感并表达意念，图形的产生则是人类认识客观世界的思维表达形式。无论是有彩色系还是无彩色系的黑、白、灰三色，色彩都依附图形而存在。图形则通过色彩的视觉刺激进行表现并传递信息。色彩是一种视觉语言，有情感、象征、联想、意念等功能，图形作为传递的形态，是意念的表现，同样具有这些表达功能。色彩语言和图形构成的关系好比绘画中的素描和色彩，必须结合才能产生色彩绘画。如何运用、组合和处理色彩与图形的关系，是色彩设计应面对的挑战和经验的积累。一幅成功的视觉传达色彩设计作品，必须处理好色彩与图形的构成关系。

2．色彩语言与字符

在视觉传达表现形式中，色彩与图形是人类交流和表达情感时最早运用的视觉元素。字符元素产生于人类认识世界、改造世界的漫长生活实践中。字符元素是由图形元素、象形符号演变、提炼而形成的，因此字符元素是人类思维的视觉表达形式，如图6-3和图6-4所示。无论是中国的汉字还是外文字母，都可以作为图像设计、符号意义的一种体现。比如汉字，作为结构型的符号来源于象形符号和象形文字，外国文字作为标记型的符号来自字母图形的组合。人类创造的各种文字语言极大地丰富了视觉传达的语言信息元素，字符元素在视觉信息传递和交流中发挥了极其重要的语言信息表述功能。

🔸 图6-3　字符创意色彩

🔸 图6-4　色彩字符设计

3．色彩语言与版式

在平面视觉传达设计中，版式设计与色彩、图形、字符的应用是密切相关的，其中色彩语言与版式的处理尤为重要。早期的平面视觉设计源于雕版、活字印刷术的发明；锌版印刷术的成熟和发展为平面视觉版式设计提供了发展的平台。随着印刷、制版技术的不断提高，版面编排设计与色彩应用有了广阔的视觉空间。早期的版式编排主要用于书籍和报刊的制作，版面编排形式拘谨，色彩应用单调，一般以单色为主。

在现代平面版式编排中，色彩语言占据很重要的位置，特别在各类生活杂志、产品宣传样本、产品使用说明书、房地产楼书以及各种文化、艺术杂志和书籍的版面编排、设计中，色彩语言的应用显得更为重要。一些具有创意的版式设计，突破以往陈旧、呆板、拘谨的字符版式结构，运用各种含有情感、意义的色彩组合进行版面编排，向消费者传达视觉信息，使版式设计获得了新的视觉展示空间，比如，当今的很多报纸和杂志经常采用非常规的版式方式，运用色彩、图片、字符的新颖组合来获得广大读者的青睐，如图6-5和图6-6所示。

6.1.2　视觉色彩设计的功能

在当今社会，色彩作为商品促销的视觉语言，变得前所未有地响亮，色彩的信息特征也随之增强起来。因此，现代信息社会中视觉传达设计导致了色彩与时代精神、色彩与科技革新、色彩与艺术表现等不同程度上的同步发展，并且在带动商品发展的同时也进一步发展了自身。视觉色彩设计在包括招贴、书籍装帧、企业形象、包装、网络媒体、影视动画等设计领域发挥着越来越大的作用。

⊕ 图6-5　国外精美的平面版式色彩

⊕ 图6-6　平面版式色彩

1. 色彩设计与心理因素

在进行视觉传达色彩的设计中，应该充分考虑色彩心理因素对信息传达所产生的作用，这是不可缺少的设计前提。色彩心理必须与视觉心理结合起来，因为从心理学上讲，视觉心理和色彩心理同属于心理学范畴。

视觉上，人眼所感觉到的色彩是由于光的刺激作用引起的。首先是光线透过眼睛的折光系统到达视网膜，并在视网膜上形成物象；由于光的刺激，视网膜的感受神经单位产生神经冲动，物象沿着视神经传到视觉神经中枢形成感知的色彩。美国著名的心理学家安娜·比琳尼指出：视觉（观察事物）不仅依据周围的环境，也同样依据每一个人的感觉情况，也就是说，每个人看到事物后，产生的感觉是各不相同的。这是因为每个人的神经思维不同，因此人们对色彩的感觉反应也各有差异。

色彩通常是有规律地作用于自然界的立体空间，客观世界的物体与色彩是紧密相连的，根据色彩这一基本因素，当客观物体形态不能改变的时候，可以运用色彩的手段来改变物体的固有形态。比如，可以利用色彩来保护生命，军队使用的迷彩服（伪装服）就是运用色彩心理因素，将军服的颜色设计成自然界的丛林色彩，混淆视觉注意力，伪装自己，保护生命。再如，一间朝北的居室，在冬天时会感觉屋内很冷，这样就可以运用偏暖的色调来重新装饰居室，在房间原有朝向不改变的情况下，同样可以获得温暖的视觉感。著名的色彩学家鲍勃·赫德做了一个有趣的色彩心理实验：他在飞机模型的机身上用颜料画上条状，条状的色彩与飞机模型的形态形成对比，会给人的两眼一个暂短的鼻状物（机身）得以拉长的感觉。实际上机身的长度并没有拉长，这是由色彩引起的视觉心理反应。盛行于 20 世纪 60 年代的视幻艺术，就是色彩改变形态的重要发展。著名的视幻美术家凡斯雷理奠定了视幻美术基础原理，即色彩视觉的改变（转化）在于临近色彩的关联。事实上，在现代社会生活实践中，色彩心理感觉已融入人们的日常生活，如图 6-7 和图 6-8 所示。其中，美容就是运用色彩心理元素，将高面颊和低面颊通过化妆的手段，美化装饰以达到视觉心理上的平衡，并向外传递美丽容貌的视觉信息。在穿着方面色彩心理元素也起着重要作用，个子高的应避免穿着直条和深色的衣服，不然会造成身材更高或更瘦的视觉形态；而个子矮小或肥胖的应避免穿着白色、浅色或横条图形的服装，不然会造成更矮小或更肥胖的感觉。

⊕ 图6-7　视幻空间（1）

⊕ 图6-8　视幻空间（2）

在研究色彩设计与色彩心理的关系中，由于色彩对人们视觉生理的刺激会产生强—弱—强的周期性反应，因此深入探索色彩心理的满足—不满足—满足的因素，对视觉传达色彩设计是至关重要的。

2. 色彩设计的象征性和表现力

在社会活动中，色彩非常容易带有政治、经济、文化、宗教等情感和象征因素，色彩的象征性及表现力对大多数人来讲是共性的。某种颜色意味着某种特定的象征语言和色彩表现力，如图 6-9 所示。在古代中国，黄色是象征中国帝王的色彩。中国的成语典故"黄袍加身"就是北朝时期的众将士拥立赵匡胤披黄袍称帝的传说。一旦穿上黄色龙袍，就是象征皇帝拥有至高无上的权利，因此，黄色在古代中国代表皇帝的皇权。由于各个国家的地域、气候、文化、宗教、传统习惯等差异，色彩的象征性也有一定程度的不同。

⊕ 图6-9　红玫瑰象征热情、热恋，希望泛起激情的爱

在视觉传达色彩设计中，了解和研究色彩的象征意义及其表现力，对于色彩语言的运用和表达是非常有帮助的。色彩设计师可以充分运用色彩的象征性和表现力，将所希望表达的色彩语言和视觉信息传递给人们，给人们的视觉和心灵以满足和享受。

3. 色彩设计的色彩联想

各种颜色的名称即色名，通常用具象的色彩物体予以表达。比如，橘色、草绿色、紫罗兰色、玫瑰红、杏黄色、苹果绿色、咖啡色、木炭色等。这些色彩命名都是因为人们在日常生活中对物体色彩的共同认知度，还因为这些颜色非常容易使人们联想到这些物体。因此，当我们看到某一种颜色时，会通过色彩的联想，使人回忆起各式各样的事物。这种由色彩刺激而使人联想到与该颜色有关的事物的现象，在色彩心理学上称为色彩联想。

色彩的联想与人们的生活经验联系在一起。色彩联想既受到观察色彩人的经验、记忆、知识等方面的影响，也与民族、年龄、性别有关，还要涉及每个人的性格、生活环境、修养、职业和嗜好等各方面因素。虽然色彩联想会随时代的变化而变化，但是，色彩联想也有共同性。色彩联想主要分为两种类型。

1）具象联想

看见某一种颜色与客观事物中某种东西联系起来。比如，看到红色就联想到火红的太阳；看到金色会联想起普照大地的阳光；看见绿色就联想起广阔的草原和树林。金黄色的阳光，绿色的草原，这是描绘太阳和草原的最概括的词汇。

2）抽象联想

看见某种颜色联想起某种抽象的概念或感觉。比如，看见红色联想起热情、奔放；看见绿色联想起青春和活力；在夏天看见浅蓝色会立刻联想起清新凉快，如图 6-10 所示。

一般来说，文化程度高、年龄大一些的成年人抽象联想比较多，年龄小、文化程度低一点的，如中、小学生和幼儿，对色彩具象联想多一些，特别是幼年时代的孩子，色彩联想与身边的动植物、食品、风景及服饰等具体物体有关。在色彩设计中，准确把握和运用色彩联想功能，就能加强色彩视觉传达的辐射能力，使信息接收者通过色彩的感知度引起色彩的联想，以达到良好的视觉传达色彩信息的效果。反之，如果使用色彩不恰当，会引起视觉传达信

息接收者对色彩信息产生相反的效果。因此，了解和学习色彩联想的心理知识，能帮助色彩设计应用者运用色彩的能力和提高色彩设计水平。

（a）高明度红色感觉轻、暖，让人联想到奔放、热情

（b）低明度蓝色感觉重、冷，让人联想到深沉、静谧

⊕ 图6-10　色彩的抽象联想

4. 色彩设计的情感特征

色彩就其本身而言是没有感情的，然而当人们看到某种有色彩的物体时，由于色彩的视觉刺激，人会对色彩产生各种各样的感情。这是色彩心理反应的一个重要组成部分。在色彩设计或绘画中，可以通过色彩的运用，使视觉色彩设计或绘画作品的画面具有明快、喜悦、忧郁等情感。人们对色彩有共性的情感，如看见黄色调会感觉明快，看见红色调会充满热血，看见蓝灰色调会忧郁沉闷，看见绿色调会舒适、爽朗。

色彩情感的产生，对某个人来说，既是特有的，又根据看见色彩时的具体情况而变化。因此，色彩情感分为两种类型：色彩的固有情感和色彩的表现情感。由作为对象的色彩性质所产生的客观感情反应，而且无论是谁都会有共鸣感，称为色彩的固有情感。比如，色彩的冷暖感、轻重感、软硬感等。色彩固有情感的效果反映在七个方面：色彩的冷暖感、轻重感、软硬感、强软感、明快忧郁感、兴奋沉静感、华丽朴素感。

人们看到某种色彩所引起心理上的反应，通过神态表情宣泄。比如看到嫩黄、浅紫的服装，会产生轻盈娇艳的美感而体现出愉悦赞赏的神情；看到乌云满天（青紫、淡灰），会体现出暴风雨即将来临的紧张、恐怖表情。因此，色彩还具有一定的表情的作用。色彩的表情如兴奋、消沉、开朗、抑郁、动乱、镇静等，被人们用来创造心理空间，表现内心情绪，反映思想感情。

6.1.3　视觉色彩设计的人性化

在视觉传达设计中，色彩设计的人性化显得尤为重要。约翰内斯·伊顿说："在眼睛和头脑里开始的光学、电磁学和化学作用，常常是同心理学领域的作用齐头并进的。色彩经验的这种反响可传达到最深处的神经中枢，因而影响到精神和感情体验的主要领域。"由此可见，色彩设计直接与人的审美心理相联系，色彩作为事物的表象，由于人的心理作用和文化因素，产生出某种层次的审美意义。

色彩设计的人性化是基于设计心理学理论，以品牌认知为目标，通过对消费者色彩心理及情感体验的研究来制定相关产品的色彩策略。要使色彩设计人性化，就要增加视觉传达作品在感官上的刺激。简而言之，色彩设计就是能使人赏心悦目，色彩的设计与搭配就是为了制造强大的视觉冲击力，吸引受众的眼球，从而销售产品，实现产品的经济价值。从消费者的角度来讲，在购买商品时，视觉因素是最主要的，消费者往往会因为一个产品的色彩而产生购买欲望。

就平面版式编排的人性化设计而言，主要是各视觉要素在安排上要适合人的视觉流程，从而引导读者有效地认识产品，建立品牌认知。著名心理学家阿因海姆在《艺术与视知觉》一书中曾指出：人在看一款艺术作品的时候，往往有一定视觉流程，这个流程一般是从左至右，从上

至下的,最后视觉中心会停留在画面中上的1/3处。所以要想做到人性化的编排设计就要在设计,中遵从这一视觉流程的规律,将各个视觉符号编排得符合人的视觉心理适度的位置,这样既能够有效地传达视觉信息,又符合设计心理学的规律。

文化内涵的人性化设计在视觉传达设计中也是很重要的因素。不同国度,不同民族,他们的文化背景和社会内涵是不同的。所以在设计时,一定要注意文化和文化之间的差异,避免文化冲突。例如有些国家或民族有它们忌讳的颜色或动植物,做标志设计、招贴设计、吉祥物设计及包装设计的时候,要尽量避免运用这些视觉要素,从而能使信息的传达更加畅通。此外,为了更好地对某个国家或某个民族的人民传达信息,可以针对不同的国家或民族的文化,进行具有相应文化元素的设计,以提高视觉传达作品的亲和力,使宣传的主题更能为大众接受,从而促进文化传播和文化交流。

6.2 视觉色彩的表现方法

色彩能产生出特殊的视觉诉求力,具有打动知觉最强的能力。著名的"7秒钟定律"告诉我们,面对琳琅满目的商品,人们只要7秒钟,就可以确定对这些商品是否感兴趣。而在这7秒钟之中,色彩的作用达到了67%。因此,以色彩为主要诉求的设计理念正逐渐被商家视为提高产品附加值、摆脱同质化竞争、实施差异化品牌策略的重要手段。

6.2.1 视觉色彩的装饰性表现

基于人内心世界的需求下所呈现出来的色彩形式具有强烈的装饰效果。作为视觉的一种要素,色彩的装饰性在艺术作品中起到了最根本的作用。最早是人类用心智模仿自然中的形态表象,创造出特定的色彩符号,其视觉语言单纯的特质赢得了人类心智的认可。色彩的装饰性始终都伴随着色彩的旋律产生出色彩的美感。

1. 装饰性色彩的表现特点

装饰性色彩是在写生色彩的基础上通过高度概括、提炼、归纳,经夸张变化出来的色彩。它源于生活,但比生

活更强烈、更单纯、更富有主观感情色彩。它不受光源色、环境色、固有色的影响,可根据需要灵活调配,将自然色彩感受上升到理性,从而使色彩更加理想化。

1）装饰性色彩的形象特点

表现装饰性色彩的造型形象,既可写实又可变形。所谓"写实",是指形象尽管表达作者自己的思想、理想及印象,但在表现的总体上仍属于比较真实地反映了生活中的形象与现象;没有不"变形"的"写实",需要抓住:简而变。"变形",要变得生动而不失美感,是将写生中的东西通过夸张变化,经过去伪存真的艺术处理,使形、势更加突出,更具典型性的装饰艺术语言特性,不是盲目变形,如图6-11和图6-12所示。

✦ 图6-11 写实类装饰性色彩的造型形象

✦ 图6-12 变形类装饰性色彩的造型形象

2）装饰性色彩的形式特点

装饰性色彩采用的形式有平面化、单纯化、秩序化的特点。

平面化:不论装饰色彩采用二维还是三维的形象,用在"打散"和"散点"构图上,都处于只有二维空间的平面化状态中,如图6-13所示。

单纯化:装饰性色彩通过变形与提炼,更加简洁和精练,省略了形象的细节与过渡层次,单纯化使装饰性表

现感染力更加突出,如图 6-14 所示。

图6-13　装饰色彩的平面化

图6-14　装饰色彩的单纯化

秩序化:主要体现在画面效果所具有的秩序感上,是运用重复、渐变、放射、对比统一等形式法则构成画面。重复,是用相同或相似的形,组成好似乐曲中的旋律感;渐变,是用逐渐发生变化的形象与位置表现特定意境;放射,是以点为中心,用形象的方向性来抓住人们的视觉;对比统一,是任何设计艺术、绘画艺术都不能缺少的形式因素,最大限度地体现出色彩的装饰美,如图 6-15 所示。

装饰色彩的最大特点就是不满足于现实生活中丰富多彩的色彩,而要思考如何用随心所欲的色彩表现比现实生活更加理想、更高境界的色彩,即不受自然色彩的制约,用心中的色彩画画。白色的花可以画成黑的,红色的花可以画成绿的,无色系可以变得五彩缤纷……装饰色彩具有

强烈浪漫主义的气息。

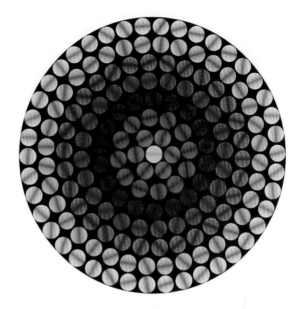

图6-15　装饰色彩的秩序化

2．装饰色彩的分类形象

无论是具象还是抽象,装饰色彩都是有形象的。这一环节是以形象为主题的训练,使画面充满生活的诗意。

1)植物装饰色彩形象

当你用装饰的目光去看那千姿百态、不同科目的植物时,就会被奇花异草的姿态、形状、结构所吸引。草木的自然穿插、秋后的枯枝败叶、零落的干果都会变得奇妙无比,情趣盎然,装饰味道极浓郁,如图 6-16 和图 6-17 所示。

图6-16　植物装饰色彩形象之一

⚙ 图6-17 植物装饰色彩形象之二

从单株植物到多株植物，由简入繁，从少到多，逐步提高变化和组织能力。整体地勾勒刻画，局部地装饰纹理及根据植物不同的特征，用不同的手法进行表现，形成节奏感，使形象更加平面化、单纯化、典型化、秩序化。

2）动物装饰色彩形象

面对生灵，人们不应忽略装饰造型艺术所独有的视觉形式语言，在重视对象的质感、光感、体积感等具有绘画性语言的基础上，研究如何表现注重细节的处理、局部的真实以及画面的情节，如图 6-18 和图 6-19 所示。在动物形象的表现上，侧重形态的动感（静也是一种动态的表现）、形态的特征以及画面黑白的组织与韵律。注重研究并表现动物的运动规律和挖掘动物的共性美感，避免概念化或千篇一律地表现动物形象。鼓励设计者用自己的眼睛去观察、去发现，并且勇于在表现形式上大胆探索，不断创新，创造具有时代特征的艺术作品。

⚙ 图6-19 动物装饰色彩形象之二

3）人物装饰色彩形象

以人物为装饰对象的装饰画，除了关注单纯的人物形象外，常和民族的生活、民族的风俗、生活的地域等相关联，并配以生活用具、生活场景，使画面丰富、充实，人物装饰画的表现手法也是多种多样的，形象可以是俊俏的、笨拙的；可以是具象的，如图 6-20 所示，还可以是抽象的。画面上的人物之间具有情节性、趣味性。简洁与概括的描绘是人物装饰画的特征，同样也离不开装饰性语言的表现。

⚙ 图6-18 动物装饰色彩形象之一

⚙ 图6-20 人物装饰色彩形象

4）抽象装饰色彩形象

不以任何具体形象为装饰的对象，仅用单纯的点线面作为表现的形象，是具有现代感的设计。抽象装饰画不仅可以表现植物、动物、人物，更可以表现风景、器物等内容，更具有平面构成的特点。装饰画的情感表现仍然是不可缺少的重要部分，抽象装饰画不应该因其抽象的特点而放弃其他，实际上抽象和具象只是一种对应关系，作为现代的艺术品来说，对画面更多要求是满足情感的宣泄，如图 6-21 和图 6-22 所示。

⬆ 图6-21　抽象装饰色彩形象之一（毕加索）

⬆ 图6-22　抽象装饰色彩形象之二

5）计算机装饰色彩形象

装饰画的设计是创造性极强的工作，计算机无疑为设计工作插上了翅膀。借助计算机的现代化设计手段，提高设计效率。用计算机设计的装饰画，可以改变人的传统观念，呈现出个性化的作品，幻想多于现实，形成计算机时代的风格。作品也常超越人们正常的想象能力，而有别于传统的写实多于幻想的风格，如图 6-23 和图 6-24 所示。

⬆ 图6-23　精美的国外计算机装饰色彩

⬆ 图6-24　计算机装饰色彩形象

6.2.2　色彩设计的创意性表现

无论是抽象还是具象，色彩都是以比自然状态所赋予更多的意义或形式来表现其主题及作品的内涵，这就牵涉到如何给一个特定内容赋予合适形式（即形式怎样为内容服务）的创意表达问题。色彩设计创意是指在色彩设计过程中巧妙构思、独特立意、精细创作，最终使创作的作品既具形式美感，又具思想性，做到形式和内容的完美结合，如图 6-25 ～图 6-27 所示。色彩的创意表现体现在以下几方面。

1．色彩情感意蕴与创意思维合一

所有的艺术创作中,色彩的表现都会呈现出一种揭示人的情感倾向的目的性。设计者对色彩情感表现的角度的不同所引起的观者审美联想的情感意蕴也会不同。通常情况下,暖色系的色彩会表现喜乐的情感,在暖色配置下的创意与人的情感表现相连,会给人以充满希望的愉悦感;而冷色系的色彩会表现哀伤的情感,在冷色配置下的创意与人的情感表现相连,会给人以凄凉的悲哀感。利用色彩的冷暖性进行系列的配置是设计师对色彩进行创意的有效途径。

🔀 图6-25　色彩设计的创意表现之平面设计

🔀 图6-26　丰富多彩的平面色彩创意表现

🔀 图6-27　平面插画色彩设计创意表现

因此,当设计创意思维有意地联系到它时,作为一种精神意象的色彩的意蕴更能与人类艺术审美的需求联系得更加紧密,而艺术审美需求的丰富性使得设计者为色彩的意蕴赢得了更多的表现机会,也使设计者可以重新以主观的平衡来选择新的色彩,增强了创意的艺术效果。在设计领域中,以色彩为媒介的情感表现是一种引人注目的创意。

2．色彩象征性与创意思维合一

在色彩设计中,设计者常把某种艺术观念或创意渗透其中,让观者领会到色彩象征的魅力,借以发挥色彩的创意思维,从而转化成富有成效的审美价值。作品的深层次的内容就会随着色彩的象征意义和创意的结合得到充分的揭示,使色彩在作品中起到意想不到的效果。例如一幅表现环保题材的设计作品,绿色的象征意义最能结合到设计的创意思维中去。

3．色彩结构形式与创意思维合一

色彩设计需进入它最佳位置时才能体现出审美价值。而把握色彩恰当位置的尺度是贯穿在作品内容与色彩形式的基础上的色彩结构形式的创造,也是对创意色彩布局方法的灵活运用。因此,把握好色彩结构形式的创造与创意思维的结合是设计师表现作品主题及体现作品审

美价值的重要环节。

4．色彩设计的命题性创意表现

色彩设计的命题性创意通常是限定一个主题对色彩进行创作构思的表现训练,需设计者体会设计的目的,透过对事物和现象的认识,深刻理解事物的内涵和意义,创作出有生命力的作品。

通常情况下,色彩视知觉的心理反应是色彩命题性训练的重要出发点,进而利用各种色彩关系的对比与调和、总体色调及色彩的联想、象征意义与所表现的主题的内涵相吻合进行切题的表现。例如,年前在上海市举办的"首届'东方印象'色彩设计艺术作品展览"活动,就是围绕"东方印象"这个命题展开的,如图 6-28 所示,这是一幅获奖的数码图形色彩设计作品,透过红、黄、蓝的"风格派"的经典色,展示了海上缤纷的、多彩的生活节奏。在符合这一主题的色彩运用上,无疑红、黄、蓝是最佳的选择。黄色和红色都能带给我们膨胀、火热的视觉感受,能唤起我们对于改革开放中上海腾飞的联想。这是以选择创作的一个大角度为主题,而围绕这个共同的主题,通过不同侧面寻求不同的表现。关键是要挖掘主题的深度,提高表现的力度。

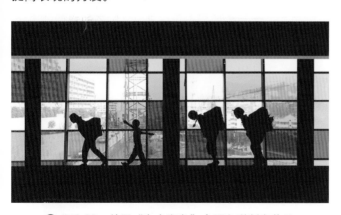

⊕ 图6-28　首届"东方印象"命题色彩创意作品

6.2.3　色彩设计的归纳性表现

色彩归纳是对客观的物象色彩进行较理性的概括、简化,是有选择地对复杂色彩进行概括和提炼,化客观自然为主观人为的理性方式的自然、化立体为平面、化写实描绘为夸张表现,带有较强的创新和主观意识。例如,从古埃及的壁画到现代的工艺设计就是这种单纯色彩表现手法的延续。

色彩归纳性的表现是训练我们从自然色彩状态转向设计色彩状态,并使写实技能与色彩设计技能相互沟通的重要途径之一。色彩的归纳性表现通常以平涂法将画面色域尽量缩短,使色彩在画面中达到简约化的视觉效果,如图 6-29 和图 6-30 所示。色彩归纳性表现的方法有以下几种。

⊕ 图6-29　人物装饰性色彩归纳

⊕ 图6-30　人物写实性色彩归纳

1．色彩设计归纳的分阶法

分阶法是色彩归纳中概括提炼最常用的方法。即首先确定每一个单体的亮、灰、暗等区阶的明暗、色彩关系。每一区阶的色彩纯度、明度突破此阶区的界限,并把此阶区若干色彩层次缩减为一个整色。例如对象色彩的明度差若为九级(其中 1 为最暗,9 为最亮),九级中包括

1～9个丰富的多级差别的层次。而在画面中，我们只需用1、5、9三个级差来表现1～9个级数的关系，这1、5、9的关系就是从九个级数中提炼出来的，如图6-31所示。这种"以一当十"的提炼方法使形象主体更突出、更集中，从而增强色彩的表现力和感染力。

⊕ 图6-31　色彩归纳九级分阶法的分级示意图

2．色彩设计归纳的限色法

限色法的"限"，也是简括提炼的意思。限色，即用有限的几套色，相对自由地表现物象色彩的客观状态，将丰富的明暗、色彩层次加以归纳梳理。变冗繁为简化，化杂乱为条理，即将客观自然的色彩关系，通过色彩概括或限制浓缩于画面上。极限套色的设色，在一定程度上有主观意象的特性，表现中力求明确、简练，以达到整一极致的效果。

3．静物写生的色彩归纳

静物的归纳是遵照写生时的色彩原理，运用构图规律进行有主次、虚实、整体关系的描绘。在画每件物品时，把自然色彩简化为3～5套色概括表现每个对象，采用推晕法、色块法、色块勾边法等归纳技法进行色彩表现，如图6-32和图6-33所示。归纳表现的基本步骤：在绘画之前，首先要观察、分析、发现事物之间的相互关系以及独特性，选取有一定色调倾向的景物来画，要求对所表现对象的特点有深刻理解，做到胸有成竹。接着，根据画面效果需要，可先涂底色，再由远及近地画出来；也可先画主体，再画中间部分，最后补底色。

4．自然景物的色彩归纳

保持景物的形态结构与原本的自然景物相符合的前提下，对自然景物直接做出色彩的归纳，但色彩受到了作者设计意识上的处理而显得集中。表现的方法步骤与静物归纳基本相同。自然景物色彩归纳的要点在于：造型的图案化、构图的完整性和色彩气氛的夸张营造。多采用纯线条的表现形式，排除物体的光源色、环境色、明暗变化的写实因素，把物体的立体形态作平面处理，将丰富的色彩变化作整色提炼，如图6-34和图6-35所示。注意物体的外形、画面的骨架形式，注意景物的色相、明度、纯度的对比，把握画面色调倾向和主要色块构成，抛弃透视变化，强调平面组合，这种表现形式的画面最具平面装饰效果。

⊕ 图6-32　静物写生推晕法色彩归纳

⊕ 图6-33　静物装饰性色彩归纳（马蒂斯）

图6-34 《雨中》（水粉风景色彩归纳）

图6-35 《鸡》（类似拼贴式色彩归纳）

5．主观性的色彩归纳

通过作者对客观自然色彩的感受和理解，结合自己的审美情趣，对作品的色彩布局予以贴近主观装饰的归纳，使色彩能呈现出强烈的装饰美感，如图6-36所示。主观性的色彩归纳与客观写实性的绘画相比，两者的观察方法不同、表现的内容不同、艺术风格不同、艺术功能不同。纯绘画作品具有观赏性和收藏性，它给人以美的、心灵的滋润和精神上的享受；主观性的色彩归纳是设计艺术的基础训练课程，它属装饰实用艺术范畴，它装点着人们的生活环境，给人以舒适和美的享受。现在由于艺术的多元化，以及现代艺术时尚越来越趋于装饰化，纯艺术品也越来越简洁归纳化，其界限也越来越模糊了。

图6-36 风景写生中的主观性色彩归纳

6．抽象性的色彩归纳

抽象性色彩归纳不以任何具体形象为表现对象，仅用单纯的抽象色彩、点线面作为形象语言。它不仅可以表现植物、动物、人物，更可以表现风景、器物等题材，更具有平面构成的特点。抽象性色彩归纳的情感表现仍然是不可缺少的重要部分，不因形式抽象而不及其余，实际上抽象和具象只是一种对应关系，更多的是满足情感的宣泄，如图6-37和图6-38所示。与抽象性归纳相比，应该说，写实性归纳只是装饰写生中的序曲和引子，虽已涉及观察方法和表现形式上与写实性绘画的差异，但仍属量变到质变中的一个中间环节，也可以说它是后面归纳法的前奏和铺垫。

色彩归纳是面对客观对象所进行的写生变化活动。它以客观物象为依据，但不拘泥于现实时空观，不沉迷和满足于再现自然的写实状态，它需要发掘作者的理性和创造性思维。在画面中既强调对客观对象的感受和冲动，同

图6-37 抽象性色彩归纳之一

图6-38 抽象性色彩归纳之二

图6-39 色彩散点构成之一

图6-40 色彩散点构成之二

时强调独具匠心的构思以及在构图、构形、构色等方面的主观想象。运用色彩的归纳方法可以将自然色彩状态转移到设计色彩状态，有一个艺术的加工、提炼过程，并能收到合乎设计理念的色彩效果。

6.2.4 色彩设计的多样性表现

色彩设计的多样性表现是使用多种工艺、多种材料、多种手段来进行色彩设计的表现实践，从中可以得到不同的感受，可以发现同一幅色彩画有多种魅力。比较和选择会让人感到差异的存在、个性化的生命力，掌握了工艺的效果，就等于看到了设计的效果。多样化可以体现材料的美感和制作工艺的美感，并可以体现出各种风格的魅力所在。

1. 色彩设计的散点构成表现

色彩设计的散点构成表现是以传统构图形成为主题的色彩设计表现方法。如图 6-39 和图 6-40 所示，散点构成表现是从不同的角度来观察对象，然后将所见到的形象一一列出，形成散落平铺的构图形式。"散"的目的就是要把事物表现得更加全面。"散点"没有固定的构图结构，布局比较自由宽松，看上去似乎比较容易，实际上最容易的也是最难的。

在"散"中能不能形成表现性，要看设计者的艺术修养和控制能力。一般来说，"散点构成"在整体上追求单纯、朴实、大方、美观，而在一些局部的描绘上却往往喜欢加上一些精致而又富丽的装饰。在散点构成表现那里常常利用对称的排列、均衡的布局、类似的形象、平等的色调，用许多相同或近似的因素，使"散"中遵循有"序"，与现代平面构成中的近似构成有许多共同之处。

2. 色彩设计的打散构成表现

"打散构成"是以现代构图形式为主的表现形式，与后现代设计流派中的"解构主意"同意，如图 6-41和图 6-42 所示。

（a）《格尔尼卡》局部

（b）《格尔尼卡》全版

⊕ 图6-41　色彩打散构成（毕加索）

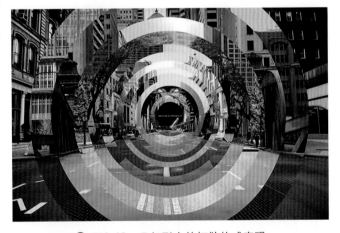

⊕ 图6-42　几何形态的打散构成表现

"打散构成"是将按正常规律设计的形象进行分解，用切割、肢解、正负等多种形式把一个完整的形象分解成一个个零部件，形成能够独立存在的局部形象。再度组合时，可以按照作者自己新的意图，将那些零部件重新组合在一起，形成一个新的视觉形象。也可以排除一切理念，随意组合，无理拼接，寻求一种非理性的设计和偶然的效果。

被"打散"了的"构成"，其新形象将会变得无法辨认或只具有局部形象的可辨性。但在打散构成中原形象

的一切因素都没有被舍弃，只是经过错位、间隔、跳跃等形式的处理，变得更加具有主观理念性了。打散构成是有规律的分解，无规律的组合，是人人都能够做到的设计方法。因而，看似是十分有规律的排列组合，实际上却是没有规律，它的视觉效果是极具现代感的构成形式。

它与"散点构成"一样，都是从不同的角度去观察一个具体的事物，但表现的内容正好与"散点构成"相反，最终的结果也就大不相同了。打散构成有三种表现方法：一是用自然形态做打散构成；二是用几何形态做打散构成；三是由具象转入抽象的打散构成。其主要形式为：原形打散、骨骼打散、重复打散；打散后有骨骼构成、打散后无骨骼构成等。

3．色彩设计的移植性表现

移植性色彩设计可利用自己所持有的版画、油画、雕塑、国画、摄影等一类艺术作品作为移植依据的范本，对创作材料进行构图、色彩或形象上的取舍、夸张与重构。这种方法的着力点是对设计因素进行提炼、组合的表现，也是一种再创造。不论花草树木、风景人物，都可以成为移植性的表现对象。

1）构图的移植

以移植版画作品为例，移植时要保留原版画作品的构图布局形式，对形象进行装饰、归纳或解构性的处理，形成色彩设计新作。

2）色彩的移植

以移植油画作品为例，移植时要保留原油画作品形象的色彩特征，对形象、构图进行多种表现性的再设计处理，将油画的绘画色彩分清色彩层次，将其夸张表现成抽象图形、图案或其他设计形式，形成特色鲜明的色彩设计作品。

3）图像的移植

以移植数码摄影图像作品为例，移植时，对原有影像片进行退底、合成、虚实、重构、特写、特质、影调、出血等方面的处理，如图6-43和图6-44所示，使作品含量更为丰富。应用于广告、包装、影视、动画、展示等视觉传达设计领域，激发人们对情节的联想和想象力。

4．色彩设计的相关配色方法

1）色彩设计中的色调

一幅彩色设计作品的色调以表现欢乐、愉悦、平静的

⊕ 图6-43　移植图像（改变成类似装饰画、版画的效果，席跃良）

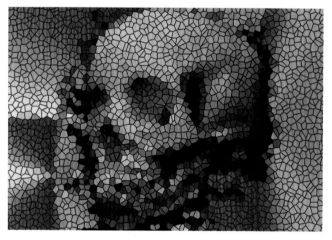

⊕ 图6-44　移植图像（将静物彩照经计算机图像处理后的效果）

情感为主，具有赏心悦目的美感。画面的配色是经过对自然色彩有意识地概括、提炼、加工后的理想化色彩，在色相、明度和纯度之间进行有规律的调和，调和后的色彩产生的强弱感、轻重感、冷暖感等形式构成了色彩的不同调子。

在色彩的安排上任何色块都不能孤立使用。只出现一次，有孤立感；出现两次以上，则能产生呼应关系，这种呼应能使色彩之间成为有机整体。色彩的主与次也是构成画面色调的主要因素。一个画面如没主导色，则会显得平淡无奇，主导色有时点缀的面不大，却往往能成为画面

的色彩中心，是点睛之笔，例如暗浊色块处点缀一小块纯色，顿时会有生气，如图6-45所示。

⊕ 图6-45　画面的色调和主导色

色彩要有强、中、弱的变化。对比太强烈，给人的感觉是热烈、亢奋、躁动不安；对比太弱，则软弱无力；对比相等，则含蓄柔和。只有将三者融会贯通，才会有好的效果。

2）同类色配合

同类色即同一色相内的变化，如黄色相的柠檬黄、淡黄、中黄、土黄等；红色相的深红、玫瑰红、紫红、粉红、桃红、大红、橘红等。同类色配合只有深浅的差别，在表现层次和虚实上存在明度、纯度的不同变化，具有柔和、单纯、平静的特点，缺点是单调。如果用黑白两色来加强明度关系的对比，可以形成多层次的色调变化。在视觉设计中，同类色常用来表现简单的色调，如图6-46所示。

⊕ 图6-46　同类色的配合（蓝色）

3）类似色配合

类似色是指色轮表中60°～90°以内的色彩，它们既有共同的色素，又有色相上的变化，属色相弱对比的色

调。类似色多用于色调统一但又有一定变化的画面，相对于同类色的色调，在效果和层次上变得丰富而分明。黄、黄绿、黄橙，或青、青绿、青紫等都属于类似色，如图 6-47 所示。

⊕ 图6-47　类似色的调配（黄绿色）

4）对比色配合

对比色配合是指色环上色相差距大的两色或多色的配合，因配合的色相较远，类似的要素少，所以这种配色会产生鲜明的对比，不容易获得调和，如图 6-48 所示。对比色配合的种类有：补色配合，是色环上直径相对两色的配合；准补色配合，是指两补色在面积、明度、纯度上要加以区别，如图 6-49 所示，应注意主、辅色的比例及明暗色、强弱色的配合等；三角对比色配合，是指色环上一正三角形关系的任何三色的配合；色环四色配合，是指色环中构成一个正方形的四色之间的配合，具有温和、平凡、雅致的特点。

⊕ 图6-48　古装插画中色彩的对比配合

⊕ 图6-49　瓷盘装饰中红橙、蓝绿的准补色配合

5）中性色配合

中性色主要是指黑、白、灰、金、银等色。多用来协调各种明度、纯度、对比度的关系，在画面构成中起着比较重要的作用，如图 6-50 和图 6-51 所示。有时也将土黄、土红、土绿、赭石等称为灰色，它们不是脏浊色，而是具有色彩倾向的颜色。灰色调配方法有加白（纯色加白），加黑（纯色加黑），加补色（如大红加绿），一纯一灰相调（如大红加土红）及直接用现成色彩（如土红、赭石）等。以中性色为主配合的画面，具有优雅的美感。

⊕ 图6-50　精美的国外创意色彩（中性色的配合）

⊕ 图6-51　中性色配合

6.3　视觉设计色彩的应用

视觉传达设计的色彩应用的主要功能是传达设计的色彩信息，其传达过程是将设计思想和概念转变为视觉的色彩符号形式的过程。视觉设计色彩的应用领域包括字体设计、标志设计、插图设计、装帧设计、广告设计、网页设计、CI设计、包装设计、展示设计、影视设计、动漫设计、图像设计等。就主要应用范围的相关门类，略举几例分述如下。

6.3.1　平面设计中的视觉色彩

平面设计的任务是完成特定信息传播过程中的形象设计。在这个领域，色彩的应用主要包括企业形象、广告、印刷品和装帧设计以及主题活动的形象设计等。这类以传播信息为主要功能的文字、图形、图像形式的设计，其被传播的信息可以是一个理念、一个产品的广告或一个企业的信息，也可以是某种文化活动，如博览会、运动会或某类专题展览会等。

1．招贴广告设计的色彩表现

广告招贴设计中的色彩在其自身发展的历程中显得更加突出和具有个性化。

色彩对人的刺激，无论是心理上还是生理上，都很有影响。招贴色彩多使用较强烈的对比色调，远视性强，主题形象鲜明夺目，在瞬间即能快速传递给广大观众，给行

色匆匆的人们留下了深刻的印象。并且在充分理解和掌握了色彩的象征性和联想的特点的基础上，使设计的用色起到内外呼应的作用，达到招贴理想的宣传效应，如图6-52和图6-53所示。

⊕ 图6-52　招贴海报的色彩表现

⊕ 图6-53　创意招贴的色彩表现

20 世纪 60 年代的西方,受"嬉皮士"文化的影响而风靡世界的魔幻招贴设计风格,使色彩呈现出颤动的视觉效应;70 年代,由于彩色照片分色制版术的提高,使得色彩在招贴设计中产生了新的变化;进入 80 年代后,随着计算机技术的不断发展,整个平面设计对图像、文字、色彩的复杂组合使招贴设计显示出更加鲜明的艺术特色;90 年代的招贴设计在国际范围内盛况空前,网络技术的普及使传媒改变了自己以往的视觉形象,从而让广告的视觉语言增加了丰富的内容和富有时代性的科技精神。

21 世纪以来,招贴广告设计的表现形式日益丰富,其自身不但越来越成熟,而且也逐渐成为商业文化、流行文化最具前瞻性的领域之一。一系列功能强大的平面设计软件,如 Photoshop、Illustrator、InDesign 等频繁地更新换代,改变了手工设计在文字排版、编辑插图、字体选择和变形等方面的滞后现象,而且还开拓出一个计算机创意设计的新天地,如图 6-54 所示。计算机能灵活地拼合图像,创造出摄影无法达到的超现实环境,再加上印刷、摄影、插图等行业都逐渐引入计算机,使平面广告设计从设计到出版发行的程序发生了翻天覆地的变化。

<p style="text-align:center">⊕ 图6-54 招贴设计中的创意色彩</p>

2. 书籍封面设计的色彩表现

色彩是书籍封面设计的重要环节,具有超越其他表现语言的视觉冲击力和抽象性的特征,是美化和表现书籍内容的重要元素。得体的色彩表现和艺术处理能产生夺目的效果。色彩的运用要考虑到内容的需要,用不同色彩对比的效果来表达不同的内容和思想,在对比中求统一协调,如图 6-55 ～图 6-58 所示。在封面设计中,色彩的运用需注意以下几点。

(1)书名的色彩在封面上要有一定的分量,其纯度要达到能显著夺目的效果。

(2)除了绘画色彩用于封面设计外,还可用装饰性的色彩表现。

(3)我们要在封面色彩设计中把握明度、纯度及色相的对比关系。若没有色相的冷暖对比,就会感到缺乏生气;若没有明度的深浅对比,就会感到沉闷;若缺乏纯度的鲜明对比,就会感到旧俗。

(4)书籍封面设计色彩的确定必须根据图书类别的不同,即从属于书籍的题材、类别、档次、销售对象及销售地区的不同而有一定的区别。通常,文艺书封面设计的色彩不一定适用教科书,教科书、理论著作的封面色彩就不适合儿童读物。

<p style="text-align:center">⊕ 图6-55 计算机开拓出招贴广告创意色彩的新天地</p>

<p style="text-align:center">⊕ 图6-56 以土黄、黑白灰中性色配合所作的
封面设计素朴雅致</p>

✛ 图6-57　国外优秀封面设计

✛ 图6-58　色彩对比鲜明的专业书籍封面设计

　　一般来说，设计幼儿刊物的封面色彩要针对幼儿娇嫩、单纯、天真、可爱的特点，色调往往处理成高调，减弱各种对比的力度，强调柔和的感觉；而女性书刊的封面色调可以根据女性的特征，选择温柔、妩媚、典雅的色彩系列；体育杂志的封面则强调刺激、对比，追求色彩的冲击力；而艺术类杂志的封面色彩就要求具有丰富的内涵，要有深度，切忌轻浮、媚俗；科普书刊类的封面色彩可以强调神秘感；时装杂志的封面要新潮，富有个性；科技期刊的封

面色彩应力求端庄、严肃、大方和美观；专业性学术杂志的封面色彩要端庄、严肃、高雅，体现权威感，不宜强调高纯度的色相对比。

　　（5）将色彩使人产生的冷暖、轻重、软硬、进退、兴奋与宁静、欢乐与忧愁等生理和心理作用运用到书籍封面设计中去，设计者要了解读者对象，"投其所好"才能使色彩设计具有生命力。

　　（6）要考虑书籍投放的环境，使你设计的书籍封面的色调在同一个消费市场或同一类书籍货架上和其他书籍的色彩能产生对比，从而引起读者的注意。设计者要随时掌握现代市场的信息，研究读者的审美心理，密切注意国度和地区不断变化的流行色，使色彩诱导读者消费，体现超潮流、超时代的意识。

　　色彩的心理和象征性不是一成不变的，色彩的心理作用和人们对色彩的好恶也会随着时代的发展而发生变化，书籍的商品性能也会发生变化。随着物质生活现代化的高度发展，人们对书籍色彩的审美品位越来越高。因此，设计者需不断地摸索书籍封面设计的色彩表现所涉及的多学科的综合性，在其他姊妹艺术中寻找色彩的气氛、意境、情调和灵感，掌握书籍封面色彩发展规律，使书籍封面设计的色彩语言表现得更准确，更具科学性。

3．企业形象设计的色彩表现

　　企业形象设计简称 CI 设计，是对企业或者团体以统一性的形态和色彩塑造企业的可视性形象，以视觉设计的统一性和规范性来传达企业经营的理念，并以此赢得观众对企业形象的关注和认同，在充斥着难以数计的品牌市场上，保持企业形象传播的一致性，获取良好的成长环境。

　　企业形象设计中的标准化要素主要包括标准图形、标准字体和标准色三个最基本的视觉要素。色彩具有非常强的识别性，它能造成差别，引发联想，并能渲染环境。企业运用象征自己特征的标准色达成企业的色彩识别，使色彩成为始终贯穿其中的强烈要素，从基础系统到应用系统的所有设计项目中都是以其标准化的形象出现的，这种标准化的运用以简洁明了的视觉效果使企业形象在视觉上达到最具有冲击力的塑造和传达。因此，色彩以它强烈的刺激效应在企业形象中显示了难以估量的作用，标准色的确定为企业整体视觉形象奠定了一个最强烈的代表性的形象，如图 6-59 ～图 6-62 所示。企业形象色彩设计通常分为以下几种。

图6-59 新浪网VI事物用品（中国台湾设计师唐伟恒）

图6-60 色彩绿公司之标识VI设计

图6-61 "复仇者"VI队服设计

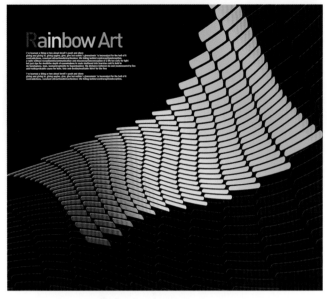

图6-62 企业VI标准色设计

（1）一般以单纯、强烈、鲜明、醒目的原色较多的单一的标准色，使消费者留下强烈印象和记忆，并产生较好的艺术效果和传播效果。

（2）以加强色彩的韵律感，突出本企业特定的形象，可采用多色组合的标准色，以调和色或对比色的组合产生鲜艳丰富的视觉效果。

（3）为区别企业总分部或者企业内部不同部门、不同品牌的差异，可选择加辅助色的标准组合。

在我国企业导入 CI 典型个案中，我们可以看到标准色彩显示产品与企业个性的范例：海尔集团用"海尔蓝"作为标准色，体现空调、冰箱、冷柜等家电产品的功能特征和产品形象；而生产口服液的"太阳神"则是用红、黑、白三种强烈对比的色彩，形成反差，表现热情欢乐、健康向上的企业精神、产品形象和经营理念。

4．商品包装设计的色彩表现

色彩是影响视觉最活跃的因素。好的商品包装的主色调会格外引人注目，不仅起着美化商品包装的作用，而且会诱导消费者产生购买欲，在商品营销的过程中也起着不可忽视的作用。因此在设计商品包装色彩时，应针对商品自身的特点，设计出符合商品身份又能迅速抓住消费者视线的个性化色彩，如图 6-63～图 6-65 所示。包装色彩设计应注意以下几点。

（1）包装色彩是写实色彩与装饰色彩的有机统一。因此包装色彩必须以实际商品的色彩作为描绘的依据，但可以不受商品色彩的限制和束缚，可以在商品色彩的基础

上进行概括、提炼，也可以根据装饰美的需要，进行主观想象和创造，赋予商品包装特定的情感和内涵。

图6-63　中国红百年老店五芳斋食品包装的色彩设计

图6-64　蓝色系列美发用品包装

图6-65　多种味觉果品饮料包装色彩的形象化展示设计

（2）包装色彩也是自然色彩、社会色彩、商业色彩和艺术色彩的有机统一。

自然色彩包括对色彩的自然美与色彩自然现象，光的现象与光谱、色料，色觉与生理等问题的研究。

（3）包装色彩是色彩构成、色度学及印刷色彩学等有关内容的有机结合，把对包装色彩的感性认识和理性分析进行有机的结合。

（4）包装色彩的设计还需注意到总色调的确定、色彩的面积因素在包装陈列中起到具有远距离的视觉效果、配色层次的清晰度、表现产品的某种精神属性或一定牌号意念的象征色，以及为取得丰富的色彩效果而加强色调层次，并对总色调或强调色起调剂作用的辅助色等各种因素的运用。

包装的色彩运用直接影响到消费者的购买心情，同时代表了产品的形象品位。因此，在商品的包装色彩的设计上需了解商品所定位的消费群的特征，有针对性地运用色彩。

儿童喜爱鲜艳、明亮、活泼的黄色调、绿色调和红色调。因为儿童天性活泼率真、无忧无虑、思维单纯。黄色调象征灿烂明朗和快乐；绿色调青春自然，象征生命青春健美；红色鲜艳，象征活泼健康。因此，儿童用品的包装大多用鲜艳活泼的色调。而青年人思想敏锐、开放、活泼，善于创新，敢于标新立异；购买动机体现出求新、求美、求奇、好胜的特点。女青年对商品色彩的审美价值要求高，注意新颖独特，追求商品美的夸张性、随意性和差别性，突出个性特征。因此，会选择有针对性的个性化的色彩组合。中年人趋于务实成熟，审美心理倾向于含蓄，购物显出一定的习惯性、理智性，对商品色彩美寻求同一性而非突出个性化。因此，针对中年人的商品包装需运用含蓄稳重的色彩搭配。而老年人阅历丰富，购物体现出一定的保守性、理智性和自信性。怀旧的心理使之习惯购买自己比较熟悉的商品。因此，商品的消费群若定位为老年人，需运用倾向于怀旧感和历史感的色彩。

除了在年龄性别上的差异外，在商品类别上也会有相应的不同。例如，在食品包装上，使用色彩艳丽明快的粉红、橙黄、橘黄等颜色可以强调出食品的香、甜的嗅觉、味觉和口感；巧克力、麦片等食品多用金色、红色、咖啡色等暖色，给人以新鲜美味、营养丰富的感觉；茶叶包装用绿色，给人清新健康的感觉；冷饮食品的包装采用具有凉爽感的蓝白色，也可突出食品的冷冻和卫生。

6.3.2　网页设计中的视觉色彩

在当今人类社会进入高科技发达、信息传播的时代，随着各种新媒介的出现和普及，视觉传达领域的设计形态随之发生了改变，而其中重要的色彩要素也随之发生了改变。互联网的兴起改变了现代视觉传达的范围和速度，扩大了视觉传达中的色彩的表现空间。虽然网络与多媒体色彩设计和其他介质的色彩设计在美学原则上是相同的，但网络是在一种特定的历史与社会条件的环境下，即在高效率、快节奏的现代生活方式的条件下存在着的，这就需要做网页时把握人们在这种生活方式下使用网络的一种心理需求；再者，网站往往是各种各样的，不同内容的网页用色应有较大区别的。因此，通过网络和多媒体进行的视觉传达，设计师必须做到有针对性的用色，使其色彩的视觉效果和这种特殊的视觉形式与性能相一致，才能使色彩真正发挥其最佳的视觉效应，合理地使用色彩来体现出网站的特色，如图 6-66～图 6-68 所示。

🔶 图6-66　云素材网站的蓝色创意风格

🔶 图6-67　网站导入页面中的水平排字、画框斜置、主色醒目，让人印象加强

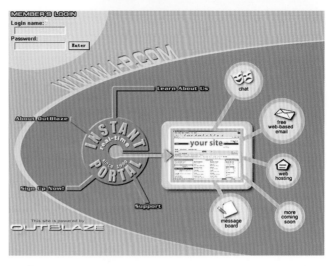

🔶 图6-68　弱对比色调和离心版式，清晰地传达出网站提供的服务

网络或多媒体上色彩设计的目的是使要传播的信息和传播的对象产生互动的效应，在这种特殊的视觉方式中形成自身表现的最好方法。

其中需要注意的特殊性有以下几点。

（1）网页设计必须考虑图像的下载速度，所以网页的色彩设计须尽量简洁和单纯。因此，在保证下载速度的前提下，色彩的呈现不可能达到纸上印刷那样的精度和质量，而需要通过计算机光亮度的呈现得到弥补。

（2）由于网络与多媒体具有视觉信息传播的快捷特性，其色彩对视觉所起到的刺激作用要紧密地配合这种信息快速传播的视觉效应。

（3）基于网络与多媒体这一视觉媒介是集合了光、声、色等多功能的综合特征所进行的具有动态性的信息传播这一特征，在把握其色彩设计上，需尽可能地发挥色调的转换功能，采用动态化处理，最大限度地产生出色彩的审美价值。

（4）应用网页设计色彩也要特别关注流行色的发展。

不同风格的多媒体也会有其不同的色彩设计，通常分为以下几种。

（1）公司色。公司的 CI 形象在现代企业中显得尤其重要，每一个公司的 CI 设计必然有标准的颜色。比如新浪网的主色调是一种介于浅黄和深黄之间的颜色，其网站所使用的颜色和在形象宣传、海报、广告等不同的媒介所使用的颜色一致。

（2）风格色。出于网站类型的不同，色彩的设计风格也会有相应的区别。例如，女性网站通常使用粉红色的

较多，大公司使用蓝色的较多，提倡环保类的网站通常使用绿色的较多，这就是以色彩的定位来突出自己风格的体现。

（3）习惯色。每一个人都有自己喜欢的颜色，凭自己的个人爱好和倾向的颜色作为使用的网站或多媒体的色彩，这种类型称为习惯色，一般常见于个人网站。

可以说，色彩运用是否得当，对多媒体设计的成功与否有很大的影响。而网页设计的色彩搭配也需要在实践中不断地摸索和创新。

6.3.3　影视、动漫中的色彩设计

影视艺术包含了音乐、美术、舞蹈、文学、服装、道具等在内的综合的大众传媒艺术。在其中，色彩发挥了相当大的作用，如图 6-69 所示。

⊕ 图6-69　电影《满城尽带黄金甲》的皇宫色彩设计

影视图像是通过播放媒体进行信息传达的形式，具有很强的综合性传播功能，它伴随电视信号，甚至还可通过演员的表演或充满戏剧性的故事吸引打动受众。如能充分利用这些特点，刻意设计优美的信息图形、新奇动人的情节、真实悦耳的音效，就能产生强烈的冲击力，激发观众情绪。这是现代广告最得力的手段。

计算机图像设计中的三维动画是三维空间的造型通过时间序列展开而呈现出来的。由建模、材质化、建立场景和设定动画四个步骤产生。三维动画的编辑制作：计算机动画的设计制作过程类似的卡通片，即原画创意→形象（角色）造型；动画设计→设置关键帧，并将关键

帧之间的过渡画面绘制出来，并将所有画面着色完成，如图 6-70～图 6-73 所示；合成、摄制→将所有画面及背景合成并拍摄成电影胶片。计算机动画的大部分工作都在计算机上完成，计算机可将关键帧之间的连续动态自动生成。另外，可将为数众多的动画一起合成、录制，计算机动画利用计算机图形图像处理的极大优势在效果和效率方面，传统设计是达不到的。

⊕ 图6-70　《美人鱼》动画原画色彩设计

⊕ 图6-71　动画场景色彩设计

⊕ 图6-72　动画角色色彩设计

图6-73　动画片色彩设计

我们从一般的影视作品和动画作品两种形式来说说色彩在影视艺术运用中的主题性、整体性、情感性和装饰性。

1．主题性

若按表现主题的类别不同分类,通常,富有浪漫情调的爱情片会用紫色、蓝紫色、粉红色等具有纯真浪漫表情的颜色;如果是表现积极向上的立志片,则会运用红色、黄色、橙色、绿色等具有阳光、希望象征的颜色,如果是表现革命题材的战争片,则红色便成了片中不可缺少的设计用色了。

2．整体性

影视艺术的综合性决定了其中的所有环节和要素都需要达到高度的统一与和谐。例如灯光、场景、道具、服装等具象事物用色的整体统一,也要使文学、舞蹈、音乐、摄像等抽象要素上的用色达到一定的整体,使影视主题和含义能得到高质量的传达。

3．情感性

影视、动画艺术的色彩的运用要符合其主题的情感取向。若将影视作品分为喜剧和悲剧,喜剧通常会用红色系、黄色系等暖色来衬托它喜庆、幽默、欢乐、积极的主题含义;而悲剧通常会用蓝色系、紫色系等冷色来陪衬它忧伤、哀怨的基调。

4．装饰性

在影视、动画艺术的设计制作过程中,色彩的装饰性尤其体现在动画片的用色上。例如,由于动画的特殊性,往往使用明度高、纯度高、色彩丰富、鲜艳生动的颜色构成平面的、赋有装饰意味的效果以体现其活泼纯真的特点。

视觉设计色彩作为边缘学科,也涉及军事色彩学、体育色彩学、烹饪色彩学等。例如,军事领域广泛地采用色彩伪装来迷惑对方,以达到保护自己消灭敌人的目的,这就要根据战场的环境来界定士兵的迷彩服饰和武器装备的色彩配置。又例如,现代战斗机一般运用蓝、白、灰搭配,这是与天空的色彩一致,起到隐形的作用。在丛林作战的士兵需身着绿、黄、褐相配的战斗服,而在沙漠作战时,则选用以黄褐色为主调并兼有灰白色的战斗服,这也是为了使士兵的服饰与周围环境色相似,起到隐身的作用。这说明以不同的环境条件来运用色彩是军事色彩学研究的重要课题。

从以上各个方面可以看出,设计色彩的应用遍及社会生活的方方面面。通过有效的应用训练来培养未来设计师的色彩艺术素质是未来的主题。

课后练习

1. 简述视觉设计色彩的应用范畴,试举几例说明各自的应用价值。

2. 视觉设计色彩的形象是什么?常用的色彩表现形式有哪些?怎样表达?

3. 装饰色彩配置作业:同类色配合、准补色配合、三角对比配合、中性色配合各 1 幅,规格:22cm×26cm,每幅 2 课时。

4. 临摹装饰、归纳、打散构成色彩作品各 1 幅,4~8K 纸,每幅 4 课时。

5. 各类艺术作品、照片移植再创作,完成装饰、归纳各 1 幅,4~8K 纸,每幅 4 ~ 6 课时。

6. 色彩命题设计:以"激越""和谐""春消息""生命"为题,每题分别采用装饰、归纳、构成(散点或打散)3 种形式进行,规格:28cm×28cm,每幅 2~4 课时。

7. 分别进行植物、动物、人物、风景的色彩写生,概括提炼成变形、抽象色彩形式,用 4~8K 纸,每项每幅 2~4 课时;再选择其中两项,进行计算机装饰色彩处理,用 A3 纸彩色打印。

第 7 章
空间艺术色彩设计

本章要点：

前阶段学习基础色彩，旨在初步解决色彩的观察、分析、表现方法问题以及掌握变化、协调规律的运用。而本章的空间类专业色彩设计学习的主要内容是以基础色彩为依据，解决专业对口应用中的构成与归纳、装饰与表现技法方面的空间色彩设计，须与环境、产品空间设计中的材料、功能及使用规格等要素联系起来。

一般来说，所有人造物的设计都是产品设计，属空间设计范畴。但习惯上，建筑内、外空间的大型人造物设计划归为环境设计门类，而非产品设计。因此，在学科分类上形成两个并列的空间类设计专业。

7.1 空间中的色彩设计

空间中的色彩设计是指应用性的色彩设计。它起着美化产品、美化环境的作用。当产品在商品市场上流通时，色彩比形状更具有强烈的吸引力。因此，色彩设计对提高环境艺术设计、产品造型设计的档次和竞争力，对协调操作者的心理要求和提高工作效率，对满足人们对美的追求和创造舒适的生活环境等方面具有现实的意义。

7.1.1 创造和谐的色彩空间

在当代艺术设计中，"环境色彩规划""产品色彩规划"已成为热点，它不仅仅体现出城市品位，更重要的是色彩已成为人们居住环境、使用产品的首选。以环境空间色彩而言，同样是海滨城市，大连素以白色建筑衬蔚蓝的海水，一派法式的优雅；青岛则以浅淡的嫩色装点街

区，有着东方水墨画的氤氲；上海则是中西合璧，凸显出国际大都市的风采，宛如交响乐章般的铿锵……是什么让生活空间如此美丽？是和谐的色彩设计，如图7-1 ～图7-3 所示。

⊕ 图7-1 和谐的色彩空间——大连，一派法式的优雅

⊕ 图7-2 和谐的色彩空间——青岛，东方水墨画的氤氲

⊕ 图7-3 和谐的色彩空间——上海，国际大都市的风采

色彩在环境艺术、产品造型设计中占有十分重要的地位,它是空间艺术的重要视觉元素。根据地域位置、使用功能、民族传统、历史文化等因素进行建筑环境和产品造型的创造,让环境通过色彩等视觉元素来传达视觉空间的信息与情感。在创造过程中怎样科学化、艺术化地运用色彩,首先必须明确色彩的特性、用色和配色关系。

1. 色彩的对比同化

色彩在环境设计、产品设计中不是孤立存在的。一方面是因为它附载在具体的物体上,通过这些物体形态表现出来;另一方面它在空间中处于皮肤色或背景色、相邻色等非常复杂的状态,视觉效果常常取决于空间中综合的色彩与形态材料、色彩与光、色彩与色彩之间的相互关系,让人感受到它的存在和魅力。

在第 2 章中我们已认识到,在色彩中两种色彩互相影响,强调显示差别的现象,称作色彩对比;当同时观看相邻或接近的两种色彩时所发生的色彩对比,称作同时对比。如果产品和建筑物内部或外部的色彩属性有所变化时,还会产生属性之间的对比。如果色相和彩度相同时,有明度对比;如果色相和明度相同时,有彩度对比;如果明度和彩度相同时,有色相对比,如图 7-4 所示。两种色彩之间必定存在差别,同时也必定产生相互影响。比如在黑底上的灰色看起来要比白底上的灰色更明亮。又如,在两张灰色的底图上分别画上密集的黑线和白线。黑线部分的灰色底图显得深,而白线部分的灰色底图则显得浅。

(b) 明度、彩度相同色相对比
(席跃良)

(c) 色相、明度相同彩度对比
(席跃良)

✿ 图 7-4(续)

2. 色彩的诱目力

色彩诱目力实质上是产品色、环境色与空间的关系,诱目力是区别于其他视觉元素的重要特性。空间物品的色彩能够吸引人注意,就是因为色彩本身的诱目性,它使物体具有强烈的可识别性。"诱目力"又称为"注目力",它是指人们没有想看却不自觉地注意到某个物体。根据五种色光进行诱目性实验的结果,排列次序是:红色→蓝色→黄色→绿色→白色。红色的诱目性要优于黄红色或黄色。救护车的闪烁灯、交通标志灯就是利用了红色具有最强的诱目力,它比起其他的颜色有更大的安全性启示;设计师在室内设计中采用红色柱子,楼梯间、走廊采用红色地毯,都可以创造醒目的效果。黄色的诱目性也极强,常常代表着安全性和警惕性,在景观色彩设计中也宜适当地采用些鲜艳的色彩,例如彩色霓虹灯、色彩夺目的公共艺术小品,能吸引游人目光;旅游用品、纪念品、儿童用品等常常采用彩度高明色,如图 7-5 ~ 图 7-7 所示。

另外,在色彩设计中还要特别注意的一个特点——属于空间形态的色彩协调是个动态的调和过程,色彩的诱目力不仅仅是色彩的鲜艳夺目,而且必须多考虑它和其他要素及背景色的关系。在建筑中,人们将红色运用在住宅上,无论在平旷的绿地或是在茂密的树林里,都能耀眼诱目,给人以一种良好的视觉兴奋感,同时也增强建筑的可识别性。

(a) 一定的对比调和关系(席跃良)

✿ 图7-4 色彩对比

图7-5 醒目的公共艺术色彩设计

图7-6 闪烁诱目的交通标志灯

图7-7 SC-36 LED救护车专用超亮爆闪灯

3．色彩与材质的协调

色彩是材料的天然属性之一，在物体造型的要素中，材质与色彩密切相关。各种材料都有它与生俱来的本色，与使用者、自然环境有很强的亲和力。随着科技的进步和材料科学的发展，用于设计中的材料日益增多，其中包括新发现的天然材料和新创造的人工材料。因此作为产品开发、建筑审美情感表达的色彩，也更加绚丽多彩。而各种材料的质地、质感更丰富了色彩的表现力，如图7-8和图7-9所示。

图7-8 G牌鞋的色彩材质风采

图7-9 产品材质与色彩搭配

材料的质地是指它表面的粗糙或光滑的程度。有的材料表面质地有增强色彩的效果；反之，则有减弱色彩的效果。由于粗糙材料的反射率比较低，所以在粗糙表面的材料上的色彩看起来要比在光泽材料上的色彩浓重一点。反过来色彩对改变材料的视觉效果也有一定的作用。由于色彩具有冷暖、远近、软硬、轻重的特点，将适当的色彩运用在某种材料上，可以相对地改变材料给人的

感受。比如景观环境中的树桩造型的水泥墩,用暖黄棕色的涂料能将冰冷的水泥墩刷成很舒服的树桩色彩。运用色彩对比的铺地砖装饰地面,可以增加景观的美化效果,创造人们行走的乐趣,还可以成为环境中有效的视觉导向。

7.1.2 建筑空间的色彩渲染

色彩与建筑造型、建筑内外环境之间有着相互依存的关系。如果说造型是物体的躯体,色彩则是物体的外衣,二者统一整合就能充分表达该物体所具备的意义。建筑作为审美信息载体的视觉语言,通过实体的物质表现,以视觉符号组合的方式呈现视觉的价值。在建筑的造型语言表现中,色彩成为物体形态的表达工具及情感象征的要素,以其独特的功能且完善地配合,让人们便捷地对建筑进行审美的分辨与情感的认知。

1．环境色彩的面积效应

客观的物体中无论是点、线、面、体,一旦在视网膜上成像,都占有面积,没有面积就不能成像,没有面积就不会有形体感,所以视面积是色彩存在的不可缺少的因素。视面积的大小对研究色彩心理的影响有较大的关系。视面积大,心理作用强;视面积小,心理作用弱。人对色彩的感觉及情感反应因面积不同而不同,而且差别是明显的。如 $1cm^2$ 的大红色会使人觉得鲜艳可爱,使人感到兴奋、激动、难以安静;而当 $100cm^2$ 的大红色包围我们时,则会觉得过分刺激,让人烦躁得难以忍受。建筑环境工程中的室外环境,色彩的使用一般都是大面积的,面积对色彩的效果影响极大,色块越大,色感越强烈。正常情况下,在小块色板上看来很清淡的色彩,一旦涂到墙面上可能会使人觉得鲜明和强烈,如图 7-10 和图 7-11 所示。在建筑上使用颜色,除小面积以浓重、鲜明的颜色作点缀外,一般应降低彩度,否则难以获得预期的视觉效果。

2．色彩对环境的再创造

色彩可以建立在建筑形体之上,以此来传达人们的认知情感,色彩对视觉效果的影响是十分强烈的,它传达给人非常鲜明而直观的视觉印象,同时它是建筑造型中最直接有效的表达手段,它使建筑造型的表达具有广泛性和灵活性。

⊕ 图7-10 白色建筑红瓦顶,蔚蓝海天绿树浓

⊕ 图7-11 白色包围中跃出精彩

1）对空间层次的再创造

运用色彩远近感的差异可以对已有空间层次加以强调,可利用适当的色彩组合来调节建筑造型的空间效果,并对建筑的空间层次加以区分,增加空间造型的主次关系,建立有组织的空间秩序感,如图 7-12 所示。

2）对空间比例的再创造

通常可以运用色彩造型的方法调整建筑形体和界面的比例。对建筑中同一性质的表面施以不同的色彩可以使尺度由大化小,造成适宜的或较小的尺度给人以亲切、精美之感。反之,也可使若干个零乱狭小的空间立面用

统一的色彩组织起来,以达到对空间比例的重新划分与组合,如图7-13和图7-14所示。

⊕ 图7-12　商场装修以顶棚色彩的远近感加强空间层次

⊕ 图7-13　次卧整体蓝色搭配挂画晕染地毯,色彩更前卫

⊕ 图7-14　窗台是释放情怀的小角落

3）材质的表现力

建筑是各种材质的集合表现,材质用于反映建筑造型界面的基本特征,色彩的表现可以让杂乱的肌理得到整顿而变得统一协调,也可以使得过于平淡单调的材质变得丰富多彩,超过材料本色的表现力,如图7-15所示。

⊕ 图7-15　细木条构建界面，穿插几个橘红块体，使空间更加丰富协调

3．环境空间中的色彩渲染

现代人的工作节奏加快,长期处于一种竞争心绪之中,为此而紧张、忙碌。色彩空间渲染、活跃在人们那种情态环境周围,能在特定环境中引导人的心情,调节人的行为,解脱人的烦恼和使人忘记疲惫。色彩装饰艺术品在空间中制造出各种情绪的色调,从而影响人们的想法和做法,并将轻松感觉持续长达数小时,使紧绷的心绪、急剧的心跳缓和起来,以它一种特有的色彩形式微妙地、潜移默化地把人们带入新的工作心态之中。

1）室内装饰画

室内装饰画是与室内空间设计的色彩风格相协调的图案画或具象、抽象的绘画等。那些晚期现代主义的、新古典主义的、高科技风格的、后现代主义的、解构主义的、民族主义的、自然主义的等趋向装饰性色彩,都是室内装饰的表现形式,如图7-16和图7-17所示。在一项室内设计中,不可能只采用一种设计方法,一般是多种方法并用,努力在创作中达到理性平衡,既满足使用者的物质需要,又满足他们的情感需求。

室内空间中的装饰色彩自然与这些室内设计风格相协调,创造出更加优美、舒适、怡人的室内空间环境。室内装饰画的应用范围主要是家庭、公共场所、娱乐场所等,如客厅、书房、卧室、会议室、候车厅、商场内、餐饮中心、歌舞厅、运动场馆等。

⊕ 图7-16 后现代风格的壁画和高科技风格的灯饰

⊕ 图7-17 具有中国民族风格的室内壁画

2）室外的装饰画

建筑外墙的装饰画与偌大的外环境相融,形成生动的"第二自然"的色彩空间。建筑物本身的色彩是一个标志,装饰壁画以新的色彩形式构成新的语言,使人们对建筑与自然的结合形式产生新感觉。装饰壁画、浮雕图形、灯光照明三位一体的设计思想已成为建筑外环境中装饰色彩设计发展的主流,如图7-18所示,它使人与自然的联系密切起来,用艺术整理,改造环境,也标志着人们生存环境正向着更加文明的领域发展。室外装饰包括校园、展示场馆、宾馆酒店外部、娱乐场所、纪念场所外部等。

3）公共装饰小品

公共装饰小品是指装置在公共环境空间中的装饰小品色彩设计。当我们漫步在街市、广场、车站、机场、大堂、园林和城市绿地等地方,脚下的、身旁的和映入眼帘

的,都可以称为公共空间。在这个偌大的空间中,不但有雕塑、喷泉、观赏小品,还有街灯、路椅、话亭、售货机、广告、指示牌、小动物雕像……,这些立体形象的色彩设计,带给城市无限生机和活力。

⊕ 图7-18 建筑外墙壁画——锻铜

无论是纪念碑雕塑或建筑群的雕塑和广场、公园、小区绿地以及街道旁、建筑物前的装饰小品,都已成为现代城市文人景观的重要组成部分。公共装饰小品色彩设计是城市环境意识的强化设计,不只局限于某一小品本身,而是从塑造色彩立体形象到塑造场所空间渲染一个优美的城市环境,如图7-19和图7-20所示。

7.1.3 产品造型的色彩设计

产品色彩设计是工业产品造型的一个重要组成部分。它本身作为立体的色彩造型形式,起着美化产品、美化环境的作用。当工业产品作为商品在市场上流通时,色彩比形状更具有强烈的吸引力。因此,对提高产品的档次和竞争力、协调操作者的心理要求和提高工作效率、满足人们对美的追求和创造舒适的生活环境等方面,色彩设计具有现实的意义。

⊕ 图7-19　法国街市人行道上精灵般可爱的蛇椅

⊕ 图7-20　广州正大广场高科技风格的路灯

在市场中的竞争力有着十分重要的作用。外形、机能相同的一件产品,如果改变色彩,就有可能带来畅销和滞销的差别。在产品同质化的时代,任何产品为了促销,必须加强色彩设计而引人注目,如图7-22～图7-24所示。有关研究表明,人在观察物体时,最初的20秒内色彩感觉占80%,而形体感觉占20%;两分钟后色彩占60%,形体占40%;5分钟后各占一半,并且这种状态将继续保持。可见,色彩给人的印象多么迅速、深刻、持久。苹果公司iMike以它的鲜亮色彩和外观设计给人以强烈的视觉刺激,激发了消费者的购买欲望,在全球打开了市场。设计色彩专家安契尔·霍金认为:"色彩能直接影响人类的思维状态与心理活动,这是商品和生产销售的命脉……"色彩的合理运用美化了产品,同时也必将提升产品的市场竞争力,带来销售的成功。

⊕ 图7-21　红色消防车

⊕ 图7-22　外观的美化

1. 满足产品的功能要求

　　色彩设计与产品的形态、结构、功能要求达到和谐统一,是色彩设计成功的重要标志。例如,消防车都采用红色为主体色调,如图7-21所示。这是因为红色让人联想到火,红色有很好的注目性和远视效果,使消防车畅行无阻。同时红色能振奋精神、激发斗志。因此,消防车采用红色充分发挥了其功能作用。

　　1)美化与促销功能

　　产品色彩设计对提高产品的外观质量和增强产品

⊕ 图7-23 台式机外观、色彩和机能的改进

⊕ 图7-24 色彩新颖的多功能创新家具（2011款）

2）满足人的精神需求

在产品质量趋同化，物质生活较为丰富的现代社会中，人们更关心情感上的需求。追求色彩明快、线条流畅、充满个性及人文内涵的现代产品——艺术品。家用空调、冰箱等功能是降温和保鲜，采用浅而明亮的冷色；卫生和医疗器具采用浅色；工程机械为了安全和引人注目，采用明度较高、纯度较低的黄色调和橙色调等，都是上佳的设计色彩选择，如图7-25和图7-26所示。

⊕ 图7-25 色调明快、个性鲜明的马丁鞋

⊕ 图7-26 色彩明亮、洁净的电器产品

有些产品还提供给用户订制色彩和DIY色彩的服务，ladidas就推出了一款经典白色运动鞋，这款鞋子与专用彩色笔一同出售，用户可以按照自己的喜好亲自绘制自己鞋子的色彩。还有现在的手机一般都可以更换不同颜色的外壳，满足人们对手机色彩的变化需求。

色彩设计应使操作者心情愉快、不易疲劳、有安全感，才能操作准确，工作效率提高。例如，一般机床设备的底座、床身等，宜采用沉重的颜色，给人以安稳感；工作台、滑块等宜采用浅色，消除沉闷感。要满足操作准确、人机协调的要求。

3）增强产品功能语义

不少新产品通过色彩设计增强了语义功能。即便是首次使用该产品，也可不用先阅读使用说明就能方便地进行操作，这离不开色彩与形态的结合，如图7-27所示。色彩的作用是非常直观和迅速的。如手机的拨号按键一般是绿色，电源开关按键通常设计为红色，人们凭借对色彩的理解，便可顺利地进行操作。再如，电器遥控器上的开关控制按键通常被设计成红色，与其他控制按键色差明确。飞利浦电视机遥控器就此做了改进，它设计了红、黄、绿、蓝四个功能按键，每个按键可以存储多个不同的电视频道，方便用户分类存放自己喜欢的频道，并可以实现设定频道间的快速切换，省去了人们在百余个频道间盲目转台而花费大量时间，这样的设计改变了人们使用遥控器选台的思维方式。

🔆 图7-27 红色指示灯（产品的语义功能）

🔆 图7-29 汤圆色彩搭配的节奏和韵律

2．产品色彩设计的美学法则

（1）产品色彩设计的对比和调和。色彩的对比可使两个要素的质或量被特别强调,显示各自的特质和生命力。但产品作为一个整体,不允许色彩的混乱、相互割裂。要注意色彩的有机联系,使之成为一个有机的整体,才能使产品充满生气、稳健、亲切感,如图7-28所示。

🔆 图7-28 吸尘器色彩的对比、调和关系

（2）产品色彩的均衡与稳定。配色的均衡感和稳定感是达到视觉的均衡和稳定的有效方法。特别是对于形体结构不对称、不稳定的产品,利用色彩的轻重强弱感达到视觉上的均衡与稳定。例如,配置明色在上、暗色在下则安定,反之则有动感。

（3）产品配色的节奏与韵律。利用色彩的节奏与韵律使造型获得动感,是现代产品设计的一个重要特点。色彩的节奏、韵律与线或形的变化相结合,或产生流畅而连续的运动效果,或产生间断、突变的跳跃式运动效果,如图7-29所示。

（4）产品配色的比例与分割。产品的配色比例与分割是随形状及其组合而产生的。利用色彩的对比调和规律,掌握配色的比例和合理的分割,并和色彩的功能作用结合起来,可加强产品造型形式的比例美特征,如图7-30所示。

🔆 图7-30 保健产品色彩搭配的比例与分割

3．产品色彩设计的审美要求

时代在不断地变化和发展,人们的审美标准也随之变化。在某个时期或某个地区甚至世界范围内,某些颜色受到人们的欢迎并广泛流行,成为"流行色"。流行色具有强烈的时代特征,因而在一个时期内成为广泛使用的颜色。工业产品的色彩设计也应充分考虑使用流行色,以符合时代性要求,如图7-31所示。

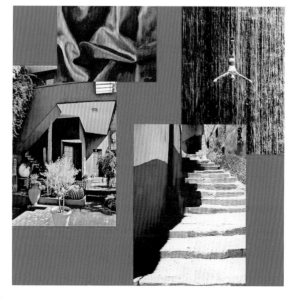

🔆 图7-31 像海洋一样深邃的经典蓝色,成为流行的新趋势

现代工业产品的色彩设计应与材料的质地、极色与光泽色的应用有关。许多工业产品上，大量采用油漆的着色工艺，可赋予产品各种绚丽的外衣。但应充分考虑并应用新材料的本身色质和材料加工处理后的色质，以起到丰富色彩变化、显示产品现代特征的效果。

产品色彩设计还要尊重不同地区和国家对色彩的偏爱。人们对色彩的喜欢和禁忌，受国家、地区、政治、民族传统、宗教信仰、文化、风俗习惯等影响而存在差异。例如，中国人喜欢红色，感觉喜庆；而英国人禁忌红色，认为不祥。黄色在信仰佛教的国家备受欢迎，而埃及等国认为黄色是不幸的颜色……同时，不同的人由于性别、年龄、个性等的不同，对色彩的喜好也不同。产品色彩设计不能脱离这种差别谈设计，应使产品色彩适合不同国家、不同民族、不同信仰、不同层次人的口味。

7.2 空间色彩的表现方法

色彩空间是立体的，是由一个形体与感觉到它的人之间产生的相互关系所形成的。这种相互关系主要是根据人的触觉和视觉经验所确定的。色彩空间大致可分为物理空间和心理空间两类。色彩的物理空间是指立体形态所限定、划分或包围的、可以测量的空间；色彩的心理空间是没有明确边界但却可以感受到的空间，其实质是形体向周围的扩张。表现空间色彩的方法可从构成表现、归纳表现、装饰表现及环境、产品设计的特种技法中去领略。

7.2.1 空间色彩中的构成表现

这里讲的"构成"并非以此代替专门的"三大构成"课程的任务，而是在空间设计类专业色彩的基础教学中，必须与《设计构成》的相关知识点相互渗透、合理衔接。可以这样说，这一阶段构成的教学要求是《设计构成》课程的前奏和写生色彩训练的延伸，并非《设计构成》学科的全部，该阶段学习的目标不是放在如何去完整地做构成制作，而是如何去理解它和运用它，建立空间色彩的完整意义。

构成是在空间中创造平面与立体形态的方法，研究如何创造形象、形与形的组合以及形象的排列与组织规律，可以进一步理解为：它是视觉造型要素的提取与重组。通过比较，选择利于情感宣泄的事物来倾注更为详尽的认知——这就是一种提取；而重组是更具创造性的思维活动：首先是模仿，其次是拆解，最后是重构，"重构"是对新空间的探索，创造新的设计形式。

1．色彩在平面空间中的构成

色彩的平面构成是利用色彩语言来构筑一个色彩形态空间，这个空间包括图形的创意和色彩变化两大设计内容。图形是色彩表现的框架与实体，色彩是表现图形的形式与灵魂，两者的结合是色彩在空间中构成之所在。下面就色彩的构成规律做几方面的探讨。

1）色彩的推移构成

色彩的推移构成就是利用色彩的明度、色相、纯度及补色对比的原理构成一定形态空间的色彩变化，使之形成具有多重空间、多种层次的设计形态和具有审美、鉴赏价值的空间色彩形象，如图 7-32 和图 7-33 所示。

2）色彩的空间混合构成

色彩的空间混合构成即利用人们视觉的空间原理来进行色彩的构成，是在两种以上的色彩并置时从一定距离外观看，会给人一种混合后的全新色彩感觉，这种以空间距离产生新色的混合方法称为空间混合构成。具体是将色彩分别以点、线的细小变化形式组成完整的画面，将原来所见的模糊色彩进行细分，或让人们从细分的色彩中看到形成物象的空间所饱含的色彩元素。如印刷技术中的分色制版（红、黄、蓝、黑四色网版），印成后，部分网点的重叠即是色彩的空间混合构成，如图 7-34 和图 7-35 所示。

✛ 图7-32　色相、明度、纯度及补色推移

⊕ 图7-33　多种色相、明度的高纯度推移

⊕ 图7-34　色彩人物的空间混合构成

⊕ 图7-35　印象派色彩风景中的空间混合构成

3）色彩的透叠构成

自然界中物象互相遮挡，不能看到前后完整的形。透叠构成可将两个以上形象重叠起来，利用透明度显示完整的形象。利用这一原理，每两种颜料之间的调和都可得出第三种颜色；光源色的透叠也正如调色一样，会得出另一空间的层次，如图 7-36 和图 7-37 所示。

⊕ 图7-36　植物形态的透叠构成

⊕ 图7-37　色彩人物的透叠构成

4）色彩的肌理构成

肌理构成是采用仿物质材料的组织构造制作质感纹理的方法。如植物叶子的叶脉等结构纹理，涂上色彩拓印在纸上，会形成肌理的效果。肌理构成主要有植物肌理、纺织品纹、树木纹、水面油色等拓印方法、手工制作及计算机制作肌理等，如图 7-38 ～图 7-40 所示。

❶ 图7-38 叶脉与种子粘贴肌理

❶ 图7-39 仿自然肌理

❶ 图7-40 计算机制作肌理（席跃良）

2. 色彩在立体空间中的构成

色彩的立体构成是利用色彩语言来构筑一个立体的有色空间，是以纯粹或抽象形态为素材，运用视觉规律和力学、精神力学的原理进行形态组合的造型方法。它超越细微的写实描绘和模仿意识，通过巧妙的构想而构建理想的色彩空间形象。

1）色彩立体空间的构成要素

立体是依附材料而构成的，并通过空间结构来实现审美。其基本要素是材料及材料的基本形态、材料的色彩与肌理、材料的基本结构方式、材料所构成的空间与相关的环境。这些要素彼此存在着一种默契，形成一个视觉整体，并产生真正意义上的空间结构。

2）色彩立体构成的表现形式

色彩的立体构成形式可分为立式插接构成、带式插接构成、旋插构成、压插构成、榫接构成、框架构成、薄壳构成、直线折屈构成、曲线折屈构成、切割构成、切折构成、移位旋转构成、排列构成、垒积构成、编结构成等多种形式。通过不同的表现手法，产生丰富多彩的立体空间形态，如图 7-41 和图 7-42 所示。

❶ 图7-41 学生立体构成作业之一

空间形态的形式感有质感、量感（物理量和心理量）、静感、动感、层感、实感、虚实感等。产品、环境设计特别需要考虑这几方面的因素，如颜色明度低、表面粗糙的产品会给人一种厚重、沉闷、结实、技术含量低的感觉；颜色明度高、表面光滑的产品会给人一种轻快、做工精细、技术含量高的感觉；造型对称、颜色明度低的产品会给人一种平静、呆板、庄严的感觉；造型不对称、颜色明度高、纯度高的产品会给人一种视觉冲击力强的动感效果。还有仿生设计、生长感的创造等都体现出立体构成的韵律感。

✦ 图7-42　学生立体构成作业之二

7.2.2　空间设计色彩效果图表现

　　色彩是一种情感语言，它所表达的是一种人类生命中某些极为复杂的内在感受。梵·高说："没有不好的颜色，只有不好的搭配。"而在最能体现人敏感、多情特性并与人的生活息息相关的环境设计中，色彩几乎可被称作其"灵魂"。由于现代色彩学的发展，人们对色彩认识的不断深入，设计师变得十分注重色彩在环境设计中的表现方法，重视色彩对人的心理和生理的作用。他们利用色彩的视觉感受创造了富有个性、层次、秩序与情调的环境，从而达到事半功倍的效果。

1．水彩淡彩渲染表现技法

　　水彩淡彩渲染技法通常是在钢笔、铅笔、炭笔、毛笔或软、硬水笔画出景物结构线、轮廓线和素描效果的基础上，施加水彩色的一种技法，如图 7-43 和图 7-44 所示。淡彩渲染对工具、纸张的要求较高，一般需准备吸水性较好的羊毫笔大小各一支（笔锋要求吸水后能够收拢成尖

✦ 图7-43　钢笔淡彩（体育场馆设计效果图技法）

✦ 图7-44　铅笔淡彩（轿车效果图）

状），便于修边的小狼毫一支。纸张一般选用国产或进口的机制水彩笔，质地较紧的手工纸也可以。

　　1）水彩淡彩渲染技法要点

　　水彩渲染室内外设计表现图（效果图）的水彩渲染练习是一种传统的表现手法练习，难度较大。即靠"渲""染"等手法形成的"褪晕"效果来表现建筑形体和环境空间。掌握了这门基本功，硬笔线描渲染表现图和水粉表现图的掌握就比较容易了。

　　淡彩画法最适合在较短时间内记录事物形象、形态及光影变化的整体关系。以干底湿接为主，也可作适量叠加，但色彩一定要浅淡，因为纸底的线条与素描关系起着主导作用，这样的效果不仅清秀淡雅，而且流畅抒情。

　　2）水彩淡彩渲染的步骤

　　（1）首先画出透视图底稿。把每一部分结构布置大体到位，然后复制到正稿水彩纸上。正稿的透视线描图可以用铅笔或不易脱色的墨线勾画。线是水彩渲染图的骨架，画线一定要准确、均匀，如图 7-45 所示。

✦ 图7-45　白描复制，确定硬笔黑白稿

（2）画面的中心基本画完，开始拉伸空间、虚化远景及其上下左右；接着刻画墙砖、细部、配景及点缀品如小车等；对画面的线和面作一次调整。

（3）接着湿画大体色调。先从视觉中心着手，注意物体的质感、光影表现，尽量一次布色，清新而流畅；用笔要有变化，不宜到处平涂，应加强虚实关系，如图 7-46 所示。

⊕ 图7-46　开始上色，抓住红砖墙与天空的大体色

（4）大面积的色彩渲染。利用水色的自由流淌与相互渗透，灵活用笔，可以淋漓尽致地多次湿画、交错用色，色彩对比只要不至于过分刺激，一般都会产生统一感，如图 7-47 所示。

⊕ 图7-47　用灵活多变的湿画笔触进行大面积铺色

（5）调整画面色彩的平衡度和疏密关系，加强物体色彩的变化，略作环境色的分布渲染。对因着色而模糊了的结构线进行必要的重新勾勒，可作修补；点缀画面的"亮点"，加强画面的感染力，如图 7-48 所示。

⊕ 图7-48　调整色彩，修补线条，加强"亮点"（席跃良）

2．马克笔渲染表现技法

马克笔色彩鲜艳，画面平整洁净，而且快捷便利，由于不易叠加，因此不易深入刻画，但只要处理得恰当仍能表现到位。马克笔有水性和油性两种。水性的较油性的色彩更易融合。根据不同性能纸张的特点，在绘制前，可以将色彩画出小色标，纸张应该选用和要绘制色彩的纸张相同，这样在绘制时对应色标卡做到心中有数。根据马克笔不易调和的特点，适当结合彩色铅笔上色，可以画出更为清晰的轮廓线，同时也能使色彩有细微的过渡。

1）马克笔笔触的运用

马克笔非常注重笔触的排列，采用直尺画出工整的质感线条，有起笔和收笔的停顿。常见有两种方式，平行重叠排列的方式；排列时留有狭长的三角形的间隙的方式。并且有由粗渐变到细的感觉，可以形成"之"字形的走向。根据笔头的多种角度可以画出不同粗细的线条。在线条排列时要大胆地留空白，给人以想象的空间，如图 7-49 和图 7-50 所示。

⊕ 图7-49　产品（机床）的马克笔表现技法

⊕ 图7-50　产品（摩托车）的马克笔表现技法

2）马克笔的色彩表现方法

首先是草图起稿和构思，可以采用普通的复印纸或硫酸纸来描绘。用钢笔、不同型号的绘图针管笔确定画面的趣味中心，用线条准确地画出空间透视和各部分尺度、比例关系，如图7-51所示。

⊕ 图7-51　电动削笔刀——马克笔技法步骤一

上色前应有较完整的钢笔线描稿。可将其复印多份，尝试不同的色稿，然后选定色彩方案，对正稿应给予充分的描绘，把钢笔线描稿作为效果图的骨架，用线条进行黑白灰的疏密表现，线条要简练。

马克笔主要是色彩明度上要有深浅变化，以便表现各种不同深浅的渐变色。并在黑白灰素描的基础上加以

表现，概括地处理亮面、暗面、明暗交界线几个层次的变化。在描绘时通常采用由远及近、由浅及深的顺序来表现黑白灰效果，将亮部连同暗部一起涂满，再画灰色层次，最后画深色，如图7-52所示。

⊕ 图7-52　电动削笔刀——马克笔技法步骤二

（1）冷暖关系。整幅画面应有统一的基本色调，在景物色彩渲染上应适当把握冷暖关系。太鲜艳的颜色会让人觉得很烦躁，有时可以适当用灰色来叠加。在上色时应注重马克笔有冷灰和暖灰两种系列，选用同一色系来渲染能加强统一的色彩效果。

（2）虚实关系。在色彩表现中空白的运用能产生虚实对比，从而达到此地无声胜有声的效果，如图7-53所示。

⊕ 图7-53　电动削笔刀——马克笔技法步骤三

3. 彩色铅笔渲染表现技法

彩色铅笔有水溶性和非水溶性两种,大多采用可干可湿画的水溶性彩色铅笔。彩色铅笔能表现铅笔线条感,画出细微生动的色彩变化,也能多次叠加并深入塑造。也能表现水彩的水色效果。在表现水彩效果时,可以先用彩色铅笔上色后再用水笔渲染,也可直接用彩色铅笔蘸水描绘。彩色铅笔可以拉开色阶,如图7-54 ~ 图7-56 所示。

✪ 图7-56 坦克及场景渲染(彩色铅笔表现技法)

4. 喷笔渲染表现技法

喷笔是一种精密仪器,能喷绘出十分细致的线条、柔和渐变的精细画面。当初,喷笔只是用来帮助摄影师和画家作修画的工具,由于它雅俗共赏的精彩形式,很快被人们所认识,并在设计界得到了广泛的应用和发展。

喷笔的艺术表现力很强,可以把产品、景物等形象刻画得尽善尽美、独具一格,明暗层次变化细腻自然,色彩柔和。如图7-57 所示,就是家用电器产品的喷绘效果图。随着科学技术的飞速发展,喷笔使用的颜料日趋多样化、专业化。一般凡是水溶剂颜料,调和后颗粒比较细,均可作为喷画用的颜料。喷笔色彩渲染技法是环境艺术设计、产品造型设计效果图表现技法的上佳选择。

✪ 图7-54 建筑色彩空间(彩色铅笔表现技法)

✪ 图7-57 家用电器产品(喷绘表现技法)

7.2.3 服装与装饰色彩的表现

色彩设计表现是现代设计师需要熟练掌握、巧妙运用的设计技能。在当今的信息社会里,唯有正确使用色彩、

✪ 图7-55 电动产品(马克笔表现技法)

简化信息、有效传达，才能产生优雅、高贵的设计品位。服装色彩属于产品范畴，装饰色彩多属于环境范畴，这是空间类专业有代表性的两个表现领域，装饰性色彩在第6章中已有表述，相关部分不再重复。服装、装饰色彩设计表现技法可将抽象的创意转化为具体的视觉图形来表达或传递设计意图，从而充分发挥色彩设计的视觉效应，并成为人们进行设计时沟通的桥梁。

1. 服装色彩设计表现技法

服装色彩设计研究的对象与形式较其他诸如环境艺术设计、产品造型设计、平面设计等专业有很大的不同。服装设计是研究人体包装的艺术，服装是人体的第二层皮肤，如图7-58所示，进行服装设计色彩的学习，应该从研究人体开始，服装设计专业色彩表现技法教学、研究的重点应该放在对人的身体以及服饰、服装的表现上。训练中应着重于人身体的比例、结构以及服饰、服装色彩的表现。

⊕ 图7-58　服装画技法的重点是对人体及服饰的表现

1）服装画色彩的表现方式

服装画表现技法的绘画语言之所以有别于其他绘画艺术，就在于它表现的主体是服装。离开了服装主体，它也就失去了自身价值。服装画有自身的审美内涵，但不能离开服装的美感和创新。追求变化、新奇和美感是服装设计师表现服装设计思想的一双翅膀，拥有强健有力的翅膀，才能展翅翱翔。

时装设计是通过一定的绘画方式，把设计者构想的时装变成时装画、效果图形式。也就是将一种头脑中的形象思维转化为视觉形象，达到供人欣赏、选用或指导制作

的目的。在这一转化过程当中，设计者要用一定的绘画工具，依靠一定的绘画表现技法来完成这一从构想到设计的过程。这个过程包括以下方面。起稿：人体比例，动态的处理；草图：款式结构，轮廓描绘；色彩：鲜艳、灰暗、深浅、浓淡的调配和选择；面料：质地的厚薄，硬挺柔软效果的表现；以及饰物的装饰，背景的渲染和衬托，效果图的整理直至完成，如图7-59所示。如果设计者不具备绘画方面的各种技能，表达出来的构想达不到其效果。展示在观众面前的是一张结构不对、轮廓不清、色彩不协调的效果图。就很难吸引人去欣赏，也无法叫人去选择，更不能指导制作。

⊕ 图7-59　服装画表现技法（采用油画棒起稿和上色的步骤）

时装画绘画技法的选用和表现，不仅关系到能否把构想完美地表现出来，供人欣赏、选用，还被看作是衡量一个时装设计者创作才能、设计水平和艺术修养的重要标志。

2）水粉画表现技法

水粉画是时装设计中最常有的画法，其表现力强，易于调释。既有水彩色的透明感，也有油画的遮盖力。它可表现出各种干、湿、浅、淡、枯等效果；表现各种厚、薄、轻、柔、挺、透等质感。既可细腻又可粗犷；有厚画法、薄画法之分。厚画法色彩较厚重，适于干扫、揉擦等方法，结合生动的笔触，一般用来表现厚重、粗糙面料服装的质感；薄画法犹如水彩一样淋漓，能够细致地刻画人物，入微地再现服装面料的真实感，是形象性较强的写实风格，如图7-60所示。

3）水彩画表现技法

水彩颜料具有一种透明感，但遮盖力不强，调释时用加水的方法使之产生深浅变化。水彩画技法体现一个"水"字，从而产生晕染、洇渗、叠色等湿画技法。掌握水彩画表

现技法的关键，一是把握好水分；二是把握好下笔的时机。下笔时要胸有成竹，切忌多层覆盖。要展现出水彩画特有的透明轻快、淋漓酣畅之感。水彩服装画表现技法还派生出"水彩淡彩服装画表现技法"，可参见前一节：环境设计钢笔淡彩效果图技法，常用它表现一些浅色、轻薄、柔软的面料效果，如丝绸、薄纱等服饰，如图 7-61 和图 7-62 所示。还有多种常用的水彩表现特技，这里不一一列出。

⚘ 图7-62　服装画钢笔淡彩表现技法

4）马克笔表现技法

　　马克笔是一种笔头呈宽扁状，含彩色油性或水性的特殊画笔。它具有方便、透明、鲜艳、快干的优点。在画服装画时，大多采用水性马克笔，讲究力度，应尽量使用果断的笔触，适当留出空白；这一技法风格豪放、帅气，适宜表现皮革类服饰。马克笔颜料透明，也可衔接，但要考虑衔接两色色相合理的搭配关系。它还可与其他画笔配合使用，却又因它的笔头宽扁，不宜表现细部，如图 7-63 和图 7-64 所示。

（a）厚画法

（b）蓝色的旋律，薄画法

⚘ 图7-60　服装画水粉表现技法

⚘ 图7-61　服装画水彩表现技法（席跃良）

⚘ 图7-63　马克笔服装画表现技法（1）（席跃良）

⊕ 图7-64　马克笔服装画表现技法（2）（席跃良）

5）彩色铅笔表现技法

　　用彩色铅笔在款式上平行排列成密集的色块，形成色调或立体关系；也可用来勾勒线条，局部渲染，层层重叠，使服饰色彩丰富。用油性彩色铅笔易于表现布料光滑、亮丽的质感，不宜涂改，以勾线平涂为主。水溶性彩色铅笔表现轻盈、飘逸、浅淡的面料较为便捷；它还兼具水彩之长，干画就是彩色铅笔画，加水渲染，如同水彩效果；一般采用干湿结合的方法，还可与其他材料配合，其效果更加丰富，如图7-65～图7-67所示。

⊕ 图7-66　彩色铅笔服装色彩表现画（1）

⊕ 图7-67　彩色铅笔服装色彩表现画（2）

2．装饰壁画的色彩表现技法

装饰壁画属于装饰色彩的范畴。装饰色彩着重发现

⊕ 图7-65　彩色铅笔表现技法（服装人体画）

和研究自然景物色彩的形式美,研究自然色调中各种色相、明度和纯度之间的对比调和规律。然后运用归纳、构成、图案化的表达方式,巧妙利用色彩的明快、协调、富有变化的特点,突出和加强其装饰效果。在统一的基调里,色彩之间可以通过渐变、对比等形式以形成节奏,最大限度地体现出色彩的装饰美,如图7-68所示。

🔆 图7-68 装饰壁画鲜明的形式美

1)装饰壁画的表现特色

装饰壁画是装饰建筑物墙壁和天花板的绘画,是与建筑共存的一种公共艺术。它附属在建筑的特定部位,使一道墙、一顶天花板成为一道城市公共景观线。它不只是单纯的一幅画,而是一种艺术的形态,它的体量绝非个人抒情小品的"自我表现"形式所能比拟的。装饰壁画的色彩设计与装饰色彩的规律和特点连在一起,从社会生活中收集素材,再加以创造性地变化表现。以全新的色彩设计理念为主导,融进传统艺术的风格和气魄,结合材料的科技性能,构成新装饰壁画的艺术品位,如图7-69所示。

🔆 图7-69 壁画的体量感

2)装饰壁画的材质、形式

新材料与新技术的运用是装饰壁画的一大特色。体现出两种趋向:一是挖掘传统材料的内在品质,探索新的表现手法,如利用中国画、油画、丙烯、磨漆等多种类型与工艺技术结合。二是打破原来的专业壁垒,设计师、建筑师、雕塑家共同参与,开发新材料,如天然材料,包括黏土、石料、木料、毛绒、麻线等;人工材料,包括铜、铁、不锈钢、铅、铝合金、玻璃、塑料、陶瓷、马赛克、水泥、纤维、纺织品等。

陶瓷釉面壁画的异军突起,成为当今社会既古老又非常现代的理想形式;采用传统的磨漆方法进行壁画设计也是古为今用的一朵奇葩;大理石等石材的天然色彩、纹理在创作中也得到广泛应用;铸铜、锻铜等工艺,还有铝合金、腐蚀平面等许多新壁画形式。图7-70所示是清华大学美术学院门厅的丙烯壁画;图7-71所示为陶瓷釉彩壁画;图7-72所示是锻铜壁画等。这些装饰壁画作品都在公共空间中一展艺术风采。

今天,一年一度的国际"流行色"——世界设计界致力打开的色彩新领域引导了公众对色彩的审美风尚。在空间色彩设计领域中,一方面广泛汲取色彩设计的时代语言;另一方面须强调色彩本身的表现力和色彩的象征性意义。设计师围绕以上两方面对设计色彩了解得越多,就越能准确地表现出色彩语言和功能,设计出大众喜闻乐见的新作品。

🔆 图7-70 清华美院门厅的丙烯壁画

❀ 图7-71 《生命》（陶瓷彩釉壁画，陈舒舒等）

❀ 图7-72 《文房四宝》（锻铜壁画，高万佳等）

7.3 空间设计色彩的应用

设计对象色彩的具体应用问题是设计的主要任务，这个目标和任务关系到被设计对象是否适用于人们的消费习惯以及能否在激烈的市场竞争中占有份额的问题。色彩美是人的视觉感官所能感知的空间美，每种色彩组合都有自己的特性，在视觉上、感性上和意象上产生不同的审美效果。根据色彩不同的特点，我们可以运用它表现产品本身的功能，色彩便于我们建立共同的意念，同时成为互相传递信息的媒介。

7.3.1 景观色彩设计的应用

景观环境色彩设计集中表现在室外空间，面广量大，涉及自然景观与人工景观的结合应用。在考虑景观环境色彩的组合时，我们应兼顾视觉需求的稳定性和时代性，即在色彩协调统一的基础上，做到局部色彩的活跃对比，既不能呆板单调，也不能过分刺激。同时，注意时代审美倾向色彩的运用。

1. 景观环境色彩的组成特点

分析景观环境色彩的组成，我们不难发现，它们有以下特点。

（1）自然色彩种类多而且易变化，特别是其中植物的色彩，一年中，植物的干、叶、花的颜色都在变化，而且每种植物有其不同的色彩及变化规律；而人工色彩相对稳定，一般有固定的颜色。

（2）景观环境的基调色多是生物色彩，如植物的色彩，它在景观环境中所占的比例最大，非生物色彩与人工色彩点缀其间。

（3）自然色彩虽然易变，但也有规律可循，同时，我们可以通过调节人工色彩，达到与自然色彩的协调，如图 7-73 所示。

❀ 图7-73 吊挂几条海鱼，犹如海底景象

2. 景观环境色彩的组合原则

景观环境色彩的组合应以满足视觉需求为原则。视觉需求是一个不断变化、发展的因子；同时，它也有相对稳定的一面。人们的色彩观念常受到理性文化传统的影响，即这种观念与当地文化、风俗习惯、宗教信仰密切相关，不易变更。色彩心理学分析了这一现象的原因：色彩观念的这种相对稳定性是由于多次欣赏了某些色彩，神经通路在大脑皮层上日益加深，便形成了牢固、暂时的神经联系而造成的，这种审美无惊奇感，但习惯欣赏的东西是

从内心喜爱的,故而产生愉快的感情。我国长期以"中庸""中和"为美的标准,要求整齐划一的美,在色彩的选择上偏重以暗色或中性色为主,注重单纯、和谐及其内涵,对比适可而止。中国古典园林追求高雅、柔和、温润、质朴的色彩美感,就是中国传统文化凝聚的结晶,影响极其广泛。

我们应注意到视觉需求不断发展、变化的特点,以求景观环境色彩的组合顺应时代要求。美国生理学家海巴·比伦从精神物理验证得知:"人能在自然界看到的颜色是有限的,人对任何事物不断地接受,就会产生腻的感觉,使人疲劳乏味,流行色之所以形成,表面看有其人为的因素,而内因是它符合人们生理平衡的需求。"即人们对色彩变化、对比色的需求,以达到某种生理或心理上的平衡。景观环境色彩虽然不可能像流行色那样有规律地变化,但其顺应时代需求的规律不可逆转,社会发展带来审美观念的变化,现代色彩审美趋向于简洁、明快、醒目、亮丽,因此明度较高,色度较低的颜色越来越受到人们的欢迎。

3. 景观环境色彩的组合方法

景观环境色彩组合大致有以下两种方法。

(1)类似色的组合:色轮上90°以内的色彩相互组合,这些色彩在明度、纯度上有所变化。如景观环境中树木和草坪,不同种树木的不同纯度、明度的绿色组合就属于类似色的组合。这种色彩组合较素静、柔和,但易造成单调感,如图7-74所示。

🔄 图7-74 青、绿、白一类植物色彩的类似组合

(2)对比色的组合:色轮上相距120°的色彩组合形成对比色的组合。景观环境中自然色彩与人工色彩可形成对比色的组合。这种色彩组合给人的感觉鲜明、强烈,往往可达到较好的景观效果,如图7-75所示。

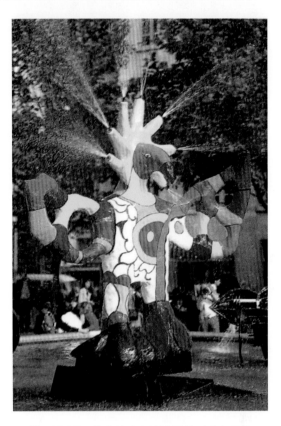

🔄 图7-75 蓬皮杜喷水池雕塑的对比色组合

一般认为,类似色的组合由于其调和性,形成的视觉效果易于被人接受,但这种色彩组合只能维持一般的适应感,久而久之便会产生单调、乏味的感觉,这是由于色彩组合的生动性、吸引力减少的原因。所以,除了类似色的组合,还应注意对比色的应用。

景观环境中植物的不同绿色度可形成类似色的配合;植物色与山石、水体等色彩也可形成类似色的组合;而植物叶色变化、花与叶的色彩对比可组合。这些类似色与对比色都是自然物本身所固有的,一定程度上限制了对色彩的运用,因此,只能有目的地加以利用。建筑、小品、铺装、人工照明等这些人为设置的物品的色彩可以直观地进行设色,使它们与其他要素的色彩形成对比色的组合或类似色的组合。因此,在色彩组合时,我们常可利用人工物品的色彩在景观中形成画龙点睛之笔,做到"大调和、小对比"。

此外,还应考虑到色彩与地域环境的关系。通常,在炎热和寒冷地区易区别,我国古典景观中,北方色彩较华

丽,南方较素淡。设计景观色彩,色相数量以少为好,并应有主调、配调之分;另外,利用带有色彩倾向的灰色,如蓝灰、黄灰、米灰等,易于组合并衬托鲜明色,烘托主题。在流光溢彩的城市中,这种灰色以安定、幽静、温柔的特性满足人们要求安静、平和的心理,因此,在人工物品作装饰色时应发挥灰色的作用。

7.3.2 室内设计色彩的应用

色彩是室内设计的灵魂。色彩设计对室内的空间感、舒适度、环境气氛、使用效率,对人的生理和心理均有很大的影响。色彩是富有感情且充满变化的,在设计中充分发挥色彩的精妙因素,能达到出其不意的效果,创造出充满情调、和谐舒适的室内空间。

1. 室内色彩的对比和协调

室内色彩设计的根本是配色问题。孤立的颜色无所谓美或不美,任何颜色都没有高低贵贱之分,只有不恰当的配色,而没有不可用的颜色。色彩效果取决于不同颜色之间的相互关系,同一颜色在不同的背景条件下的色彩效果可以迥然不同。

1）中性灰色的运用

如前所述,色彩与人的心理、生理有密切的关系。当我们注视红色几分钟,再转视白墙或闭上眼睛,就仿佛会看到绿色。此外,在以同样明亮的纯色作为底色时,当色域内嵌入一块灰色,如果纯色为绿色,则灰色色块看起来带有红味,反之亦然。这种现象,前者称为"连续对比",后者称为"同时对比"。 如果我们在中性灰色背景上观察一个中灰色的色块,那么就不会出现和中性灰色不同的视觉现象。因此,中性灰色就同人们视觉所要求的平衡状况相适应,这就是考虑色彩平衡与协调时的客观依据,如图 7-76 所示。

2）近似协调和对比协调

色彩的近似协调和对比协调在室内色彩设计中都是需要的,近似协调固然能给人以统一和谐的平静感觉,但对比协调在色彩之间的对立、冲突所构成的和谐关系却更能动人心魄,关键在于正确处理和运用色彩的统一与变化规律。和谐就是秩序,一切理想的配色方案,所有相邻光色的间隔是一致的,在色立体上可以找出 7 种协调的排列规律。在室内设计中色彩的和谐性就如同音乐的节奏与

和声。在室内环境中,各种色彩相互作用于空间中,和谐与对比是最根本的关系,如何恰如其分地处理这种关系是创造室内空间气氛的关键,如图 7-77 所示。

图7-76 中性灰色的平衡协调作用——优雅的现代家居设计

图7-77 近似协调产生一种和谐的宁静感

2. 色彩要适应室内空间功能

不同的室内空间有着不同的使用功能,色彩设计也要随功能的差异而做相应的变化。室内空间可以利用色彩的明暗度来创造气氛。使用高明度色彩可获光彩夺目的室内空间气氛;使用低明度色彩和较暗的灯光来装饰,则给人一种"隐私性"和温馨之感。室内空间对人们的生活而言,是一个长久性的概念,如办公室、居室等这些空间的色彩,在某些方面直接影响人的生活,因此使用纯度较低的各种灰色可以获得一种安静、柔和、舒适的空间气

氛。纯度较高且鲜艳的色彩则可获得一种欢快、活泼与愉快的空间气氛。

3．力求符合空间构图需要

色彩在室内构图中常可以发挥特别的作用。

（1）可以使人对某物引起注意，或使其重要性降低。

（2）色彩可以使目的物变得最大或最小。

（3）色彩可以强化室内空间形式，也可破坏其形式。例如，为了打破单调的六面体空间，采用超级平面美化方法，它可以不依天花板、墙面、地面的界面区分和限定，自由地、任意地突出其抽象的彩色构图，模糊或破坏了空间原有的构图形式。

（4）色彩可以通过反射来修饰。

此外，室内色彩设计要体现稳定感、韵律感和节奏感；为了达到空间色彩的稳定效果，常采用上轻下重的色彩关系；室内色彩的起伏变化，应形成一定的韵律和节奏感；应注重色彩的规律性，否则就会使空间变得杂乱无章。

4．融自然色彩于室内空间

室内与室外是一个整体，室外色彩是室内色彩的补充。把自然色彩引进室内，可有效地加深人与自然的亲密关系。自然界的草地、树木、花草、水池、石头等是装点室内色彩的重要内容，这些自然物的色彩极为丰富，它们可将人带入一种轻松愉悦的空间中。室内设计师常从动、植物的色彩中索取素材，仅从防火板系列来看，就用仿大理石、仿花岗岩、仿原木等自然物来再现。室内设计中充分考虑用自然色彩来创造室内空间的自然气氛是人类所向往的，同时让人类回归自然也是室内设计的一个主题，如图 7-78 所示。

⊕ 图7-78　敞亮的会客厅中有自然景色

5．室内色彩的分布与处理

由于室内物件的品种、材料、质地、形式和彼此在空间内层次的多样性和复杂性，室内色彩的统一性显然居于首位。室内色彩的分布与处理一般可归纳为下列 3 类。

（1）作为大面积的色彩，对其他室内物件起衬托作用的是背景色。

（2）在背景色的衬托下，以在室内占有统治地位的家具为主体色。

（3）作为室内重点装饰和点缀时，尽管面积小，却是需要突出的重点或称为强调色。

以什么为背景、主体和重点是室内色彩设计首先应考虑的问题。同时，不同色彩物体之间的相互关系形成的多层次的背景关系，如沙发以墙面为背景，沙发上的靠垫又以沙发为背景，这样，对靠垫来说，墙面是大背景，沙发是小背景或称第二背景。另外，在许多设计中，如墙面、地面，也不一定只是一种色彩，可能会交叉使用多种色彩，图形色和背景色也会相互转化，必须予以重视。

7.3.3　产品色彩的应用心理与个性

任何产品设计都离不开色彩设计。色彩运用得好坏，将左右产品的审美和销售品位及人们的消费欲望。产品色彩对产品销售的影响表现在哪个地方？这是我们首先需要探讨的问题。不同的产品，色彩对顾客的影响着眼点并不一样，但共同的特征是，第一眼看到的地方是最重要的。比如饮料，它的着眼点在包装饮料的盒子（袋子）的色彩上，如图 7-79 所示。

⊕ 图7-79　诱人视线的饮料包装色彩

1．产品色彩与消费心理

在产品色彩设计中，有色系和无色系这两个分类和消费者息息相关。有色系又分为暖色系、冷色系、中性色系。美国 CMB 公司概括为：色彩营销就是色彩设计的

四季概念，即可依据相关的特征分为春、夏、秋、冬四大类型，然后一一对应进行搭配。有人认为，色彩营销就是根据消费者对美的个性化需求，通过对产品本身及其包装的合理用色和配色刺激消费者的视觉和感觉，以达成和扩大产品销售，满足消费者对美的需求的过程。还有人认为，所谓色彩营销，就是要在了解和分析消费者心理的基础上，想消费者所想，给商品恰当定位，然后给产品本身、产品包装、人员服饰、环境设置、店面装饰一直到购物袋等配以恰当的色彩，使商品高情感化，使商品成为与消费者沟通的桥梁，实现"人心—色彩—商品"的统一，将商品的思想传达给消费者，提高营销的效率，并减少营销成本。

按常理，冷饮食品类的包装采用具有凉爽感、冰雪感的蓝、白、绿色可突显这类饮料的冷冻纯净，会给人清爽的感觉。但现实应用中却不完全如此，这就是我们研究色彩设计的难题和意义所在。可口可乐饮料采用的是大红色的包装，按一般规律，这犯了大忌；而百事可乐却采用的是蓝色包装，如图 7-80 所示，那么这两种包装哪个更合理呢？

（a）红色包装的可口可乐饮料

（b）蓝色包装的百事可乐饮料

⊕ 图7-80　不同颜色包装的应用

产品包装的色彩设计首先应该与产品属性相关，这是一个常识性问题。红色代表了生命、热情和活力，刺激

性很强，这和饮料的冰冷是相悖的。但是，在我们传统的观念中，红色象征着吉祥、好运、喜庆、朝气等因素，所以说，可口可乐选择红色包装并不是从产品的属性出发，而是从产品理念出发。这有着什么不同呢？可口可乐是一种非常成熟、知名度非常高的产品，它从产品理念来选择包装色彩，已经超越了顾客选择此产品时关联产品属性的阻碍力了。这里涉及产品文化的概念，套用一句话来说，可口可乐不是卖产品，是卖企业文化。从这点来看，另一种产品王老吉罐装采用的也是红色的包装，是十分欠妥的，它上市之初不是非常成熟，不是非常知名的产品（但现在它卖得很好，从一个侧面反映了它的营销策略做得好）。它的纸盒包装用的是绿色，虽然不是同一个厂家生产的，这不应该是它选择色彩时差别化的原因。产品，特别是新产品，采用包装色彩的时候，与它的属性吻合比较奏效。但如果策略有完全不同定位的时候，色彩必须符合定位。当年的圣泉黑啤曾经火了一把，一个很好的创意就是，圣泉黑啤给不怕黑的男人。另外，包装色彩与产品属性应该吻合，但这不是绝对的。从策略的长期性来看，时期越长，色彩的影响力会越来越弱。

同一种产品采用不同的包装色彩是常有的事情，采用哪几种呢？新能源电动轿车有许多种颜色，其中的几款如图 7-81 所示，哪几种颜色卖得好，依次应该是红色、蓝色、白色、绿色、黄色。如果不计成本，照例颜色是越多越好，不管几种颜色上市，卖得好的就那几种颜色，不会平均的，这和人的消费习惯有很大关系。不过我们要牢记一个常理，有人强烈不喜欢的东西，一定会有人强烈喜欢。对于色彩，漂亮是一种资本。东西很漂亮，但不一定卖得好。这个可以拿笔记本电脑为例说明。曾经有一个记者问神舟电脑的董事长，为什么不多推出一些彩色的笔记本呢？他说，我们曾经推出过，但卖得不好。去电脑城我们会发现，同样配置的笔记本，卖得好的一般是黑色、灰色，其他颜色的似乎差了一大截。白色的、绿色的不漂亮吗？有的消费者心里喜欢的是白色，但买的时候却挑了黑色，对于男人来说，这更常见。消费者的理性程度与颜色息息相关。而理性程度取决于两个方面，首先是顾客本身，其次是商品在他心目中的重要程度，这点可以用价格来判断。价格越高，消费者的理性越高；消费周期长，理性程度越高。顾客心里喜欢的和实际选择的有个微妙的心理变化。所以说，抓住喜爱心理不行，要抓住消费心理才行。

（a）电动轿车色彩系列（红色车）

（b）电动轿车色彩系列（蓝色车）

（c）电动轿车色彩系列（白色车）

（d）电动轿车色彩系列（绿色车）

⊕ 图7-81 新能源轿车设计中色彩的应用

色彩具有大众化的倾向，越是大众的色彩，销售越容易，对于那些份额大、快速消费的产品，色彩有很强的诱导作用。反之，越是新奇的色彩，销售越不容易，但越是这样的色彩，与之对应的顾客的喜爱忠诚度越高。需说明的是，并不是人人对色彩都在意。

2．产品色彩个性化的展现

在很长一段时间里，彰显个性就意味着极端行径，例如把头发染成五颜六色，或在舌头上刺青。但21世纪的潮流是重新尊重品位，因此显露个性也需要蘸上艺术的色彩。

亨利·福特曾说过一句名言："顾客想买什么颜色的T型车都没问题，反正只要是黑色的就行。"由此可见，在当时就产品色彩而言，个性化这个概念无异于天方夜谭。20世纪初开始，人们在服饰、鞋子和发型上做文章，以彰显个性，这一趋势逐渐演变成了一种消费欲望，希望在个人物品上拥有更多颜色和设计选择。汽车就是一个典型的例子，更多新车型、多种颜色和附属装备是为了增加销路，亨利·福特的"箴言"不久就站不住脚了。其他行业紧跟这股潮流，意识到个性化并非仅局限于特异的服饰、发型和化妆。不过，这种态势在更大程度上像微风吹皱一池春水，有些行业在提供个性化产品和服务方面较为便利。

消费电子原本在产品个性化方面是较为落后的行业，进入21世纪以来，便开始奋起直追。由于手机和笔记本电脑在近年空前发展，电子设备市场发展非常蓬勃，尽管此等电子产品蕴含的技术日新月异，相对而言其产品设计的某些元素仍然颇为保守。例如，在不久前，几乎所有的手机都是黑色、银灰色，而所有的计算机都采用了平淡的米白色，突然间手机变得五彩纷呈，"换肤"形象闪亮登场，如图7-82所示。现在"炫彩"的完全个性化风潮也蔓延到计算机行业，市场逐渐不再接受千机一色，笔记本电脑不再"灰头垢面"，如图7-83所示。近年来，计算机产品开始独树一帜，它们为客户提供"笔记本"的个性化设计的定制服务，许多制造商采用不干胶贴纸、转印技术为计算机外壳添彩，或干脆批量生产预先设计并装饰好的计算机……

（a）华为Mate40 Pro 5G新款手机突破"视界"形象

（b）雅致的米白、宝蓝色华为新款手机

⊕ 图7-82　华为不同色彩的手机

（a）德国红点大奖的手掌笔记本轻薄而灵巧

（b）"炫彩"的笔记本电脑

（c）笔记本个性化风潮中的绛紫色

⊕ 图7-83　不同类型的笔记本电脑

7.3.4　服饰色彩的搭配与应用

服饰色彩是服装感观的第一印象，它有极强的吸引力，若想让其在着装上得到淋漓尽致的发挥，必须充分了解色彩的特性。人们经常根据配色的优劣决定对服装的取舍，并以此评价穿着者的文化艺术修养，所以服装配色是衣着美的重要一环。服装色彩搭配得当，可使人显得端庄优雅、风姿绰约；搭配不当，则使人显得不伦不类、俗不可耐。要巧妙地利用服装色彩神奇的魔力，得体地打扮自己，就要掌握服装色彩搭配技巧。总的来说，服装的色彩搭配分为两大类。

1．服饰对比色的搭配

1）强烈对比色的搭配

所谓强烈对比色的搭配，是指色相环上两个相隔较远的颜色相配，如黄色与蓝紫色、红色与青绿色，这种配色比较强烈，如图 7-84 所示。在进行服饰色彩搭配时应先衡量一下，需突出哪个部分的衣饰。不要把沉着色彩，如深褐色、深紫色与黑色搭配，这样会和黑色呈现"抢色"的现象，令整套服装没有重点，而使服装的整体表现也显得很沉重而昏暗无色。

⊕ 图7-84　红蓝、黑白色强对比色的搭配

2）互补对比色的搭配

所谓互补对比色的搭配,是指色相环上两个相对的颜色——补色的配合,如红与绿、青与橙、黄与紫等,补色相配能形成鲜明的对比,有时会收到较好的效果,如图 7-85 所示。黑与白是两个中性的极色,它们的搭配是永远的经典。

🌸 图7-85　中黄、青紫互补对比色的搭配

2．服饰近似色的搭配

近似色的搭配是指色相环上两个比较接近的颜色相配,如红色与橙红或紫红相配;黄色与草绿色或橙黄色相配等,如图 7-86 所示。不是每个人穿绿色都好看,绿色和嫩黄的搭配给人一种很春天的感觉,整体感觉非常素雅,"静若淑女"的味道不经意间便会流露出来。

职业女装的色彩搭配。职业女性穿着职业女装活动的场所是办公室,低彩度的服色可使工作环境和谐,不因出现跳跃的色彩而不经意间吸引他人的视线,一室员工都能专心致志、平心静气地处理各项公务,营造沉静的气氛。职业女装穿着的环境多在室内、有限的空间里,人们总希望获得更多的私人空间,穿着低纯度的色彩会拉近人与人之间的距离,减少拥挤感。

纯度低的颜色更容易与其他颜色相互协调,这使得人与人之间增加了和谐亲切之感,从而有助于形成协同合作的格局。另外,可以利用低纯度色彩易于搭配的特点,将有限的衣物搭配出丰富的组合。同时,低纯度给人以谦逊、宽容、成熟感,借用这种色彩语言,职业女性更易受到他人的重视和信赖。

🌸 图7-86　淡蓝、青紫类似色的搭配

3．五种经典色的服饰搭配原理

1）白色服饰的搭配

白色可与任何颜色搭配,但搭配要得法,需费一番心思,如图 7-87 所示。白色下装配带条纹的淡黄色上衣是柔和色的最佳组合;下身着象牙白长裤,上身穿淡紫色西装,配以纯白色衬衣,不失为一种成功的配色,可充分显示个性;象牙白长裤与淡色休闲衫配穿,也是一种成功的组合;白色褶皱裙配淡粉红色毛衣,给人以温柔飘逸的感觉。红白搭配是大胆的结合,上身着白色休闲衫,下身穿红色窄裙,显得热情潇洒,在强烈的对比下,白色的分量越重,看起来越柔和。

2）褐色服饰的搭配

褐色是一种复色,在搭配中,容易与其他颜色调和,如图 7-88 所示。褐色与白色搭配,给人一种清纯的感觉;金褐色及膝圆裙与大领衬衫搭配,可体现短裙的魅力,增添优雅气息;选用保守素雅的栗子色面料做外套,配以红色毛衣、红色围巾,鲜明生动,俏丽无比;褐色毛衣配褐色格子长裤,可体现雅致和成熟;褐色厚毛衣配褐色棉布裙,通过二者的质感差异,表现出穿着者的特有个性。

3）蓝色服饰的搭配

在所有颜色中,蓝色服装最容易与其他颜色搭配。

不管是近似于黑色的蓝色，还是深蓝色，都比较容易搭配，而且蓝色具有紧缩身材的效果，极富魅力，如图7-89所示。

⊕ 图7-87 白色、灰黑经典色的搭配

⊕ 图7-89 蓝色、白色高雅色的搭配

生动的蓝色搭配红色，使人显得妩媚、俏丽，但应注意蓝、红比例适当。近似黑色的蓝色合体外套，配白衬衣，再系上领结，出席一些正式场合，会使人显得神秘且不失浪漫。曲线鲜明的蓝色外套和到膝的蓝色裙子搭配，再以白衬衣、白袜子、白鞋点缀，会透出一种轻盈的妩媚气息。上身穿蓝色外套和蓝色背心，下身配细条纹灰色长裤，呈现出一派素雅的风格。因为流行的细条纹可柔和蓝灰之间的强烈对比，会增添优雅的气质。蓝色外套配灰色褶裙，是一种略带保守的组合，但这种组合再配以葡萄酒色衬衫和花格袜，显露出一种自我个性，从而变得明快起来。

蓝色与淡紫色搭配，给人一种微妙的感觉。蓝色长裙配白衬衫是一种非常普通的打扮。如能穿上一件高雅的淡紫色的小外套，便会平添几分成熟都市味儿。上身穿淡紫色毛衣，下身配深蓝色窄裙，即使没有漂亮的图案，也可自然流露出成熟的韵味儿。

4）黑色服饰的搭配

黑色是个百搭百配的色彩，无论与什么色彩放在一起，都会别有一番风情，如图7-90所示。和米色搭配也不例外。春秋季节双休日逛街时，上衣可以还是夏季的那件黑色的印花T恤，下装就换上米色的纯棉含莱卡的及膝A字裙，脚上穿着白地彩色条纹的平底休闲鞋子，整个人看起来格外舒适，还充满着阳光的气息。其实，不穿裙子也可以，换上一条米色纯棉的休闲裤，最好是低腰微喇叭的裤型，脚上还是那双休闲鞋，依然前卫且青春气息逼人。

⊕ 图7-88 褐色、白色调和色的搭配

⊕ 图7-90 黑色与灰色等颜色搭配总能别具风情

⊕ 图7-91 米色与淡蓝色搭配含蓄而优雅

5）米色服饰的搭配

用米色搭配，含蓄而优雅，明朗却不耀眼，如图 7-91 所示。米色穿出一丝严谨的味道来也不难。一件浅米色的高领短袖毛衫，配上一条黑色的精致西裤，穿上闪着光泽的黑色的尖头中跟鞋子，将一位职业女性的专业感觉烘托得恰到好处。如果想要一种干练、强势的感觉，那就选择一套黑色条纹的精致西装套裙，配上一款米色的高档手袋，既有职业女性的严谨又不失女性优雅。许多女性朋友都喜欢看韩剧，剧中美女们穿的充满都市感的时装，要比简单而雷同的剧情及缓慢的剧情节奏精彩百倍。看得多了，多少能总结出一些韩国美女们穿衣打扮的特点，在或柔媚或热烈的色彩中，米色是时尚美女们常用的色彩。

课后练习

1. 空间色彩中的构成表现形式主要有哪些？它们各自的形式法则是什么？

2. 临摹优秀的空间类设计色彩作品各 3 幅，4~8K 纸，每幅为 2~4 课时。

3. 空间色彩的构成训练作业：明度推移、色相推移、纯度推移、补色推移、空间混合、透叠构成、肌理构成。根据以上内容，各完成习作两幅，每幅为 20cm×26cm。

4. 运用水彩、钢笔淡彩、马克笔、水粉等工具材料进行色彩效果图技法表现，各专业均为 3 幅，4~8K 纸，每幅为 2~4 课时。环艺专业：室内外设计效果图、产品专业产品效果图。服装专业：服装画效果图。

附录 名作赏析

✪ 附图1 《苹果与橙》（油画，保罗·塞尚）

✪ 附图2 《抽象表现》（康定斯基）

⬆ 附图3 《妇女》（色粉画，德加）

⬆ 附图4 《女人体》（油画，理查德·里德）

✝ 附图5　彩色铅笔人物色彩

✝ 附图6　《艺术系学生》（水彩画，席跃良）

✝ 附图7　《女青年像》（油画，李荣洲）

✪ 附图8 《意大利女孩与鸽子》（水彩画，席跃良）

✪ 附图9 《工程师》（水彩画，席跃良）

✪ 附图10 色彩构成——透叠

✪ 附图11　色彩构成——空间混合

✪ 附图12　动画原画色彩设计

✚ 附图13 动画角色色彩设计

✚ 附图14 课堂示范:《有葡萄的静物》(水粉画,席跃良)

✚ 附图15 《旧家具》(水彩画)

✛ 附图16 《白花》（水彩画，王肇民）

✛ 附图17 《鲜果》（水彩画，刘寿祥）

✪ 附图18 梨（水粉静物）

✪ 附图19 硕果（水彩画）

✪ 附图20 《蔬果》（水彩画，李鸿明）

🔼 附图21 《静物组合》（水粉画，高柏年）

🔼 附图22 《菠萝》（水彩画）

✚ 附图23 《案头静物》（水粉画，郦纬农）

✚ 附图24 《鲜红的石榴》（水粉画）

✚ 附图25 《德国古城堡》（水彩画，席跃良）

✚ 附图26 《乡村曦光》（油画，李荣洲）

✚ 附图27 《青青河塘》（水粉画，张来源）

✚ 附图28 《东边日出西边雨》（水彩画，席跃良）

✚ 附图29 《峨眉道上》（水彩画，席跃良）

⊕ 附图30　《山村晨曦》（水粉画）

⊕ 附图31　《溪流静悄悄》（水粉画，席跃良）

⊕ 附图32　钢笔淡彩效果图（席跃良）

⬆ 附图33 马克笔室内设计色彩效果图

⬆ 附图34 国外设计师钢笔淡彩建筑效果图

⊕ 附图35　建筑景观设计（彩色铅笔、马克笔效果图）

⊕ 附图36　国外设计师马克笔产品色彩效果图

✛ 附图37　轿车设计（手绘、计算机结合创作的色彩效果图）

✛ 附图38　马克笔效果图（朱峰）

✛ 附图39　皮鞋产品（马克笔的归纳表现，席跃良）

✦ 附图40　淡彩动画原画效果图

✦ 附图41　手电筒色彩效果图（色粉笔、马克笔结合绘制）

✦ 附图42　服装色彩设计（马克笔表现图，席跃良）

⬆ 附图43 彩色铅笔服饰视觉表现图

⬆ 附图44 服装色彩装饰画

✦ 附图45 服装色彩设计（水彩表现图）

✦ 附图46 服装色彩设计（马克笔表现图，席跃良）

✪ 附图47　人物图形创意（计算机色彩，容志安，学生）

✪ 附图48　人物图形创意（计算机色彩，李思，学生）

参 考 文 献

[1] 约翰内斯·伊顿. 色彩艺术 [M]. 杜定宇,译. 上海：世界图书出版公司，1999.

[2] 阿恩海姆. 艺术与视知觉 [M]. 藤家尧,译. 北京：中国社会科学出版社，1984.

[3] 城一夫. 色彩史话 [M]. 亚健,徐谟,译. 杭州：浙江人民美术出版社，1982.

[4] 朝色直己. 艺术设计的色彩构成 [M]. 赵勖安,译. 北京：中国计划出版社，2000.

[5] 贝西里·康美斯. 点、线、面——抽象艺术的基础 [M]. 罗世平,译. 上海：上海人民美术出版社，1990.

[6] 邓福星,李广元. 色彩艺术学 [M]. 哈尔滨：黑龙江美术出版社，2000.

[7] 原黎明,王岩,董喜春. 水粉水彩 [M]. 沈阳：辽宁美术出版社，1997.

[8] 马新宇. 色彩基础教程 [M]. 郑州：河南美术出版社，1997.

[9] 钟蜀衍. 色彩构成 [M]. 杭州：中国美术学院出版社，1998.

[10] 黄亚奇,宫立龙. 新水粉表现实技 [M]. 沈阳：辽宁美术出版社，2003.

[11] 李满懿. 装饰表现技法 [M]. 沈阳：辽宁美术出版社，1999.

[12] 陆红阳. 装饰色彩 [M]. 南宁：广西美术出版社，2003.

[13] 叶颜婉. 色彩构成 [M]. 南宁：广西美术出版社，2003.

[14] 汤晓山,梁新建. 电脑设计 [M]. 南宁：广西美术出版社，2003.

[15] 钟涵. 王肇民水彩画的妙处 [J]. 广州美术学院美术学报，2004（1）.

[16] 席跃良. 艺术设计概论（二）[M]. 北京：清华大学出版社，2018.

[17] 席涛,席跃良. 平面图形设计 [M]. 北京：清华大学出版社，2007.

[18] 娄永琪,等. 环境设计 [M]. 北京：高等教育出版社，2008.

[19] 清水吉志. 产品设计效果图技法 [M]. 马卫星,译. 北京：北京理工大学出版社，2008.